陕西师范大学优秀研究生教材资助项目（GERP-19-32）

影片心理分析

兰继军 主编

李苑 刘真 副主编

西北大学出版社
·西安·

图书在版编目(CIP)数据

影片心理分析 / 兰继军主编. ——西安：西北大学出版社，2020.10

ISBN 978-7-5604-4609-7

Ⅰ.①影… Ⅱ.①兰… Ⅲ.①电影影片—人物形象—心理学分析—世界 Ⅳ.①J905.1

中国版本图书馆 CIP 数据核字（2020）第 194336 号

影片心理分析

西北大学出版社出版发行

（西北大学内　邮编：710069　电话：029-88303042）

全国新华书店经销　　西安华新彩印有限责任公司印刷

开本：787 毫米×1092 毫米　1/16　印张：10.75

2020 年 10 月第 1 版　2020 年 10 月第 1 次印刷

字数：170 千字

ISBN 978-7-5604-4609-7　定价：32.00 元

如有印装质量问题，请与本社联系调换，电话 029-88302966。

前　言

在人生大舞台上，每个人都扮演着不同的角色，电影是反映人类社会生活最直观的艺术形式。电影通过声、光、电等多种信号刺激观众的多种感官，在观看影片的过程中，观众会不由自主地将自己投射到影片的角色身上，与影片中的角色同喜同悲。正是由于影片能够刺激观众的潜意识，观众可以在潜移默化中接受影片所传递的价值观，激发情感，塑造心灵，学习榜样行为，因此，将影片应用于社会大众的心理辅导中，有利于大众理解心理学专业知识，形成对心理健康的正确认知，使大众能够用积极的态度去面对生活。

2010年，经国务院学位委员会批准，陕西师范大学新增应用心理硕士（MAP）专业学位。2011年起开始招生，2013年首届学生毕业。应用心理硕士的培养目标是为社会培养一批能够解决实际问题，能够承担心理学专业技术或管理工作，具有良好职业素养的高层次应用型专门人才。本专业坚持理论与实践相结合，高校教学单位与基层实践单位相配合，校内外导师合作培养的育人模式，加大对应用心理实践人才的培养力度。为了强化应用心理专业学位硕士研究生的心理实践应用技能，本专业开设了多门实践应用型课程，影片心理分析就是其中的一门。在教学实践中，通过心理学理论来分析经典影片中的故事情节、人物性格以及隐含的心理学原理，指导学生掌握对影片进行心理分析的方法，能够将影片心理分析方法应用于心理辅导、心理健康等领域。

在总结课程教学成果的基础上，项目组申请了研究生教育教学改革研究项目，得到了"陕西师范大学优秀研究生教材资助项目（GERP-19-32）"的资助。

影片心理分析

本教材在编写过程中，根据部分优秀心理影片的内容，结合心理学的研究领域，选取了26部中外优秀心理影片，设计了七个专题，分别是：①发展心理专题，包括《童梦奇缘》《海上钢琴师》《千与千寻》《看上去很美》四部影片；②学校心理专题，包括《春风化雨》《铁腕校长》《放牛班的春天》《超脱》四部影片；③心理咨询专题，包括《心灵捕手》《第六感》《购物狂》三部影片；④社会心理专题，包括《刮痧》《触不可及》《死亡实验》《泰坦尼克号》《导盲犬小Q》五部影片；⑤人格心理专题，包括《爱情呼叫转移》《盗梦空间》《隔绝》《无间道》四部影片；⑥临床心理专题，包括《爱德华大夫》《飞越疯人院》《美丽心灵》《危险方法》四部影片；⑦航空心理专题，包括《萨利机长》《中国机长》两部影片。这有助于读者深入学习心理学的相关理论，结合影片情节、角色、特定场景等，将心理学理论应用于解决实际生活中的问题，发挥心理影片调节情绪、缓解压力、辅助减少心理问题、促进心理健康的积极作用。

本教材的特点是：①所选影片的主题具有多样性。本教材以专题的形式，将不同影片进行分组，便于读者跳出单纯休闲娱乐的视角来观赏影片，了解影片涉及的多个心理学领域。这有助于读者正确认识心理学，克服将"心理问题"一词片面理解为一种疾病的错误观念，从而更好地形成心理健康的理念，认识心理咨询与心理辅导的科学性，区分心理问题与心理疾病的不同。②所涉及的心理学相关理论具有指导性。对于每部影片，本教材不是侧重于艺术方面的分析，而是先导入一个或几个相关的心理学理论，然后结合影片情节、人物性格、隐喻等对影片进行专业的解读，使读者在观看影片之余能够体会影片所传达的心理学原理。③所列举的案例对解决实际问题具有针对性。本教材通过对影片的心理分析，使读者了解相关的心理学原理，指导他们将相关理论与现实生活结合起来，用于解决实际问题。

参与本教材编写的人员有兰继军、李苑、刘真、杨瑞、贾兆娜、阚越粹、杜娟、勾柏频、徐嘉玉、柏玮、贺平、姚小雪、史茉莉、陈晶晶、徐晶瑜、刘予博、甘少杏、张银环、曾祥思、胡文婷、刘彤彤、胡志全、白永玲、郭喜莲、吕娜娜、种芫、石润泽、邓鑫等。兰继军对第一、二、三、五章进行了审阅与统稿，刘真对第四、六章进行了审阅与统稿，李苑对第七、八章进行了审阅与统稿。

前言

本教材的顺利出版得到了多方的支持,在此向给予本教材指导意见的专家、审核教材建设项目的研究生院及培养办工作人员表示感谢,也对出版社编辑的大力支持与细致工作表示感谢。

基于长期的教学实践与相关的课题研究,本教材从内容到形式都进行了一定的革新,适合作为心理学、应用心理学专业的教材,也可以作为高素质教师培养和继续教育的教材。希望本教材能够为推进心理学原理的普及贡献一点力量,为推进社会心理服务体系建设提供专业支持。

编 者

2020 年 8 月 30 日

目 录

第一章　绪论 ·· 1

第二章　发展心理专题 ·· 6

　第一节　《童梦奇缘》与人格发展历程 ································ 6

　第二节　《海上钢琴师》与人的心理发展阶段 ······················ 13

　第三节　《千与千寻》中的母性构造象征理论 ······················ 16

　第四节　《看上去很美》与幼儿行为矫正 ···························· 21

第三章　学校心理专题 ·· 27

　第一节　《春风化雨》与青少年个性发展 ···························· 27

　第二节　《铁腕校长》与学校行为管理 ······························· 35

　第三节　《放牛班的春天》中音乐与爱的教育 ····················· 41

　第四节　《超脱》与教师职业心理健康 ······························· 45

第四章　心理咨询专题 ·· 51

　第一节　《心灵捕手》与心理咨询技术 ······························· 51

　第二节　《第六感》中的心理咨询原则和会谈技术 ················ 55

　第三节　《购物狂》与现代都市的压力及应对 ······················ 61

第五章　社会心理专题 ·· 65

　第一节　《刮痧》与跨文化心理 ·· 65

　第二节　《触不可及》与人际关系心理 ······························· 71

　第三节　《死亡实验》与群体心理 ····································· 76

　第四节　《泰坦尼克号》与心理应激下的道德决策 ················ 84

　第五节　《导盲犬小Q》中的心理危机与重建 ······················ 90

第六章　人格心理专题 …………………………………………… 96
　第一节　《爱情呼叫转移》与中国人人格理论……………………… 96
　第二节　《盗梦空间》与潜意识……………………………………… 104
　第三节　《隔绝》与需要层次理论…………………………………… 110
　第四节　《无间道》与自我同一性…………………………………… 116

第七章　临床心理专题 …………………………………………… 120
　第一节　《爱德华大夫》与梦的解析………………………………… 120
　第二节　《飞越疯人院》与弗洛伊德人格结构理论………………… 124
　第三节　《美丽心灵》与原型理论…………………………………… 136
　第四节　《危险方法》与精神分析疗法……………………………… 143

第八章　航空心理专题 …………………………………………… 150
　第一节　《萨利机长》中的航空人因与飞行应激…………………… 150
　第二节　《中国机长》与机组资源管理……………………………… 157

第一章　绪论

西汉辞赋家枚乘所撰写的汉赋《七发》，用寓言故事揭示了克服身心疾病需要从心理疏导入手的道理。故事中楚太子由于好吃懒做、无所事事，病得很严重。有吴国来的说客，自荐为太子治病。吴国来的说客先后提出了听乐曲、吃美食、骑马、游园、射猎、观潮等建议，楚太子虽有所动，但是仍然托病不起。最后吴国来的说客建议太子"与智者言"，即读书、求知、探索真理，楚太子听后恍然大悟，出了一身冷汗后，病就好了。从这个故事中，我们也可以获得如何维护自身心理健康的启示，如参加体育锻炼、旅游、听音乐、读书等等。随着时代的发展，一些新的休闲方式出现了，如欣赏影视作品、参与网络社交等，也可以在一定程度上替代古代的休闲方式。

一、心理影片与影片心理分析

电影与心理学有着密切的联系。现代电影艺术诞生于1895年，法国卢米埃兄弟首次实现了用影片来展现火车进站的场景，而精神分析心理学家弗洛伊德与布洛依尔合著的《歇斯底里研究》也是1895年正式出版的。20世纪30—40年代，电影技术与精神分析学说同时飞速发展，一批与心理学有关的影片问世。这类影片通常以反映精神障碍及其治疗过程为主题，我们称之为狭义的心理影片。心理影片不同于心理学科普影片，不是教科书式地展示精神疾病的发生原理或精神分析的治疗方法，而是将心理学原理应用于电影艺术，通过分析角色的心理和构造紧张离奇的场景来吸引观众。对于普通观众而言，一些高水平的心理影片所包含的丰富的精神分析理论及技术，是无法直观地从情节中获取的；而那些粗制滥造的心理片，夸大了心理治疗的神奇性，更是对观众产生了极大的误导。

从广义上来说，有人存在的地方，就有心理活动。除了纯粹的科普片，以古代人、现代人、未来人（科学幻想），乃至动物、外星人为主角的影片，都是从不同视角来揭示人的心理活动的。可以说，绝大多数影片都会涉及人的心

理。有了这样的认识后,我们在欣赏影片的时候,就需要换一个思考方式,不仅要进行艺术欣赏,更应该挖掘其心理学的内涵。这就形成了广义的心理影片,除了少数纯粹的科学电影,其他影片或多或少都对人的心理进行了描述,而广义的心理影片不仅取决于影视创作团队的设计,更受到观众欣赏评价时的观点、态度的影响。通过心理学观点分析影片,使影片本身具有的心理学内涵被挖掘出来,并应用于个体的心理发展与心理教育中。

二、欣赏影片具有促进心理健康的积极作用

电影具有多重价值,电影艺术本身能投射人的内在心理活动。通过欣赏影片,观众获取的不只是知识信息,更重要的是身心能得到放松。从心理学的专业化视角欣赏影片,有着更为独特的价值。

首先,心理影片可以普及心理学知识。好的影片是宣传心理学与教育学理念的重要途径,对影片中反映的社会各行各业人物的心理活动与行为表现进行深入分析有助于将科学的理念传达给观众。借助影片进行心理科普,还有助于消除社会大众对心理学概念及方法的误解。在中国,普通大众往往将心理问题等同于心理疾病甚至精神疾病,由此导致对心理学、心理咨询、心理健康教育等工作的误解。高水平的心理影片涉及多方面的心理学知识,在专业指导下欣赏心理影片,可以使大众以直观的方式了解心理学原理和知识。

其次,心理影片能提供维护心理健康的方法。对影片进行心理分析,是从心理学的专业视角来分析影片中人物的内心世界,将心理学专业知识应用到剧情分析中,帮助观众深入角色的内心世界。结合科学心理学对影片情节中涉及心理活动的现象进行专业解读,可以作为心理治疗、心理咨询、心理辅导的辅助手段。心理健康教育应当将心理健康知识的宣教、心理问题的预防和心理障碍的干预等工作统一起来,构建一体化的心理健康教育模式。传统的心理健康教育存在着过度偏重于说教的问题,教学效果不佳。优秀的影片则能够运用艺术化的方式将抽象的道理直观地呈现出来,在潜移默化中使观众获得相关知识,有助于面向社会大众普及心理学知识。在心理学理论指导下创作的优秀影片,还可以直观地呈现心理治疗、心理咨询与心理辅导等活动的操作过程,为有志于从事心理辅导工作的人提供直观指导,以帮助其更

好地掌握心理辅导技能。

再次，欣赏影片可以帮助消除部分心理困扰。通过对影片中人物的心理活动与行为表现的分析，使观众得到启示，重新认识自我，解读自我体验，进行自我完善。随着现代社会压力的增加，心理问题越来越普遍。轻微的心理困扰就像心理感冒一样，偶尔也会在个体身上发生，只要及时干预且防护得当，就不会给个体的身心造成太大影响。但如果心理问题隐患长期积压，则会演化成为严重的心理疾病。在欣赏影片的过程中，每个人都可能会在影片中发现自己的影子，影片中的一些台词和角色的行为，甚至音乐、背景色彩等都可能会对个体起到暗示和帮助作用。优秀的影片通过展示主人公生活中的困惑，自然而然地引入各种干预和放松身心的手段，使观众在无意识中形成正确的理念，掌握相应的心理调控方法，从而发挥调节身心状态、激发自身潜能的作用。

综上所述，本教材可以起到普及心理学知识、介绍心理健康维护方法和消除心理困扰的作用。电影这一媒介能够给人们带来生活的启发和感悟，但其作用不够深刻。而从专业心理学的角度对影片进行分析，可以进一步帮助人们学会自我心理调适，使人们以和谐健康的心态面对人生。

三、影片心理分析的原则

鉴于影片题材广泛，不同时期的影片风格各异，且影片的质量差别也很大，如何运用心理学理论进行影片赏析，是一个需要认真思考的问题。

（一）突出心理学理论的引导性

影片心理分析通过分析影片中导致主人公心理问题的环境因素，使读者认识到心理问题形成的原因。心理影片往往围绕某个主人公的生活展开，可以让人们认识到个体心理所依赖的独特环境，指导读者理性看待影片所展现的心理疾病。但是有些心理影片往往带有商业目的，制作方为了吸引观众，迎合观众的猎奇心理，故意夸大某些心理障碍、精神疾病的严重程度，以渲染出一种紧张气氛，这会使普通观众产生错误的认识，形成对精神障碍的偏见或对精神障碍患者的恐惧心理。因此本教材从专业心理学的角度进行分析，对读者进行正

确的引导。

（二）加强心理辅导方法的指导性

通过对影片的赏析，人们可以直观感受心理学工作者进行心理咨询、心理辅导和心理治疗的过程，从而对自身心理治疗过程进行反思，进一步掌握心理干预技术和方法的应用原则，特别是不断提高自身理论修养。许多优秀的心理影片在编辑、拍摄和剪辑过程中，都将精神分析等心理学理论的观点渗透其中。忽略这一理论基础，便无法深层次去解释和分析影片情节。精神分析法将人的意识水平分为无意识、潜意识和意识，将人格分为本我、自我和超我，并认为无意识是人行为的能量来源。人在清醒状态下所表现的行为实际上受无意识因素的控制或影响，人的现实行为可以从其发展早期找到痕迹。精神分析法是令许多人着迷却又迷茫的一个复杂理论，影视作品的分析则需要借助精神分析理论才能真正发掘出心理影片的内涵。在当代，随着心理影片的概念逐步扩大，人们需要掌握行为主义、人本主义、认知学派等多方面心理学理论的观点及咨询过程与方法，才能理解影片所要表达的内涵，并借助这些原理及方法来指导教育实践。

（三）注重影片分析的文化性

随着影视文化的繁荣发展，当代影视作品越来越丰富，对人们的影响也越来越深刻。影视作品成为人们日常文化生活的重要组成部分，在带给人愉悦和轻松感受的同时，也使观众在审美娱乐的过程中领会影视作品所蕴含的思想内容。

首先要以跨文化的视角来看待和分析不同文化背景下的影视作品。不同的文化背景下，人们的生活方式、思维方式会有所差异，这一差异在影片中也会有所反映。许多经典影片是由西方拍摄、制作、发行的，难免带有西方文化的特点，在观赏影片时要以跨文化的视角去看待和分析。其次，要克服盲目追星心理，注重挖掘影片的心理学价值。好的影视作品应当是艺术性和教育性的统一。心理影片借助电影的形式，以生动直观的方式将心理障碍的表现及如何克服心理障碍，如何维护心理健康呈现出来，帮助大家深入分析和理解心理健康

教育的知识。对待这些影片既不能把它们看作是科普片，也不宜过分强调其艺术性。简而言之，欣赏影片不是为了成为"追星"一族，而是学会从心理学的视角看电影。最后，指导读者避免对号入座。任何影视作品都不可能尽善尽美，其或多或少都会存在一定问题，例如有的影片出于情节的需要会有暴力场面，对此需要指导读者理性分析，避免盲目模仿。影片中也往往带有夸大的成分，与现实社会生活存在一定距离。在通过影片分析对人的心理进行探究时，要指导读者避免对号入座，提高理性认识。

影片心理分析

第二章 发展心理专题

第一节 《童梦奇缘》与人格发展历程

一、影片《童梦奇缘》简介

影片《童梦奇缘》主要讲述了一位偏执少年小光渴望长成大人的故事。影片中，小光很调皮，他总觉得母亲的去世与父亲和继母有关，所以一直很讨厌他们，并经常捉弄继母。小光离家出走之后又以回家作为条件威胁父亲给他钱，他想等攒够了钱之后就远离现在的家。在继母生日那天，小光因恶作剧被赶出家门，在公园里，他偶遇一位研制出生长药的大叔，并在不小心撞倒大叔后见识到了树苗在一夜之间长成大树的奇观。之后小光很想把药水买下来，但大叔不同意，于是小光跟踪大叔去他的家里偷走了药水，在逃跑的过程中不慎跌倒，药瓶被摔碎，小光的手被扎破了，生长药就这样悄悄地渗进了他的身体里。在公园长椅上休息了一夜之后，小光果真长成了大人，他很惊讶，也很开心。长大之后，他以大哥的身份帮助了好朋友大雄，和李老师谈心并约好一起去看电影，还和父亲以朋友的身份交流。与此同时，生长药继续在起作用。起先，小光只是发现自己长了胡子，之后他发现自己有了白头发和皱纹。渐渐地，他发现自己老得很快。他有点害怕，于是想让大叔把他变回以前的模样，但大叔告诉他永远也不可能了。兜兜转转，小光终于明白时光不再，于是他决定在自己有限的时间里做点什么。离开家的时候小光还是个少年，当他再回到家时已是一位老年人，他向父亲和继母道歉，并努力促成了家庭的和谐。

二、埃里克森的心理发展阶段理论

埃里克森是新精神分析学派的代表人物，他强调人格发展的渐进性和连续性。他认为，个体的心理发展持续一生，可将心理发展划分为八个阶段，每一

阶段发展的顺序由遗传决定，但是能否顺利度过每一阶段却是由环境决定的。埃里克森认为，人生发展的每一个阶段都是不可忽视的，且各阶段都存在一个冲突，如果能够顺利完成这个阶段的任务，保持向积极的品质发展，就能化解冲突，个体也能习得良好的品质。

婴儿期（0—1.5岁）：基本信任和不信任的冲突期。在此期间，孩子在哭闹或者饥饿时，父母如果能及时出现并给予安抚，孩子就能建立信任感，继而发展出"希望"的品质。这种品质能增强自我力量，使个体对未来充满希望；反之，则缺乏力量，不敢希望。

儿童期（1.5—3岁）：自主和害羞、怀疑的冲突期。这一时期，儿童的技能增加，开始"有意志"地决定做什么或不做什么。而父母要在这一阶段培养孩子形成良好的进食、排便等习惯，于是，父母与子女之间经常会发生冲突。因此，父母要掌握好控制孩子的度，既要培养孩子的好习惯，又不能使孩子的自主受到伤害。

学龄初期（3—6岁）：主动和内疚的冲突期。这一时期，如果儿童的主动探索受到家长和身边人的鼓励，他们就会形成主动性，反之会逐渐丧失自信，对自己的生活缺乏创造力，更多地听从于他人。当主动感超过内疚感时，儿童就会发展出"目的"的品质，从而有勇气去追求有价值的目标，成为一个有责任心和创造力的人。

学龄期（6—12岁）：勤奋和自卑的冲突期。此阶段儿童在上小学，如果能够顺利完成学业，受到教师的表扬，儿童就会觉得"自己是有用的"，从而获得勤奋感；反之，就会形成自卑感。勤奋感会让儿童在以后的生活和工作中充满信心。如果儿童的勤奋感大于自卑感，他们就会获得"能力"的品质。

青春期（12—18岁）：自我同一性和角色混乱的冲突期。一方面，青春期的身心发育会给青少年带来新的问题；另一方面，面临新的社会要求和标准，他们也会感到困惑。这一阶段青少年开始思考自己的角色地位，以及所习得的技能与当前社会地位是否匹配等一系列问题，若这些问题不能顺利解决，将出现角色混乱。如果这一阶段青少年有自我同一性，即自我感受与他人对自己的评价相一致，就会形成坚持同一性的"忠诚"的品质。

成年早期（18—25岁）：亲密和孤独的冲突期。在这一阶段，那些建立了

自我同一性的青年人可以与他人建立亲密关系,与他人建立亲密关系的过程是把自己的同一性与他人的同一性融为一体的过程。在亲密关系里,有自我牺牲或损失。恋爱中真正建立起亲密关系的人会获得亲密感;反之,将产生孤独感。

成年期(25—65岁):生育和自我专注的冲突期。在这一阶段,建立了自我同一性和亲密关系的个体将生儿育女,关心后代的繁殖和养育,承担工作和照顾家庭的责任,体验成就感。如果个体获得生育感,能关心和教育指导孩子,就会获得"关心和创造力"的品质;反之,将过分地关注自我,产生停滞感。

成熟期(65岁以上):自我调整和绝望的冲突期。在这一阶段,个体的身体机能、健康状况逐渐变差。回忆往昔,如果体验到的是充实和有意义感,老人就能够做出自我调整,适应现实;反之,老人可能怀着绝望走向死亡。如果一个人的自我调整大于绝望,他将获得"智慧"的品质,坦然面对死亡。①

老年人对死亡的态度也直接影响下一代在儿童时期信任感的形成。因此,成熟期阶段和婴儿期阶段首尾相接,构成一个循环或生命的周期。埃里克森认为,如果心理发展的各个阶段都保持向积极品质方向发展,就会化解此阶段的冲突,人格将逐步完善。反之,就会产生心理社会危机,出现情绪障碍,形成不健全的人格。②③

三、小光的心理成长分析

在影片中,小光因神奇的药水而快速生长,几天之内就经历了少年—青年—成年—老年的历程,虽然给人以紧迫感,但他在觉醒之后懂得了人生真谛,明白了很多人都自以为还有很多时间而不知道珍惜的道理。影片以童话的方式

① 林崇德. 发展心理学[M]. 北京:人民教育出版社,2001.
② 吴广慧,闵秋莎. 埃里克森人格发展理论对自身成长的启示[J]. 课程教育研究,2016(22):10-11.
③ 张敖. 发展心理学理论体会及其在教学中的应用实践[J]. 教育教学论坛,2019(171):172-173.

揭示了一个道理：每个人的生命长度都是有限的，懂不懂得珍惜、能不能活出价值要看每个人的经历和悟性。

（一）自我同一性的缺失

影片开始小光是上初中的年纪，从他回忆与母亲一同自杀的片段中可以看出，母亲离开的时候他还处在童年期。在这个阶段，母亲压抑的情绪深深地影响了他，他生活得不快乐，最后懵懂地准备与母亲一同自杀。后来母亲去世，但他活了下来，就觉得自己失去了家，心里对父亲和继母充满了深深的怨恨，并认为是他们害死了自己的母亲，于是想方设法向父亲要钱来实现离家出走的计划。结合埃里克森的人格发展理论分析，可以说小光的自我角色混乱，他生活在自己认为的真相里，调皮又偏执，不知反省，心灵上缺乏成长，身体上也没有成长，其他同学都长得很高了，而他却一直是童年时期的模样。在别人眼中，他仍然是儿童，他自己也不大愿意接受自己的外形。再者，虽然年龄上是初中生，但他的认知方式、思维水平都还停留在儿童时期，如影片中，当他的朋友大雄被欺负的时候，他告诉大雄只要大喊三声就会吓退别人，还有受欺负的时候，只要睁大眼睛瞪别人，别人就不会再欺负他等，这些都是孩童般天真的想法。当他一夜之间长成大人之后，他的思维方式还是比较单纯，如一开始，他很高兴，因为他只想到长大后爸爸并不认识自己，如果他离家出走，那么爸爸就再也找不到他了。总体来看，他的自我同一性混乱，对自己没有清晰的定位；又由于实际年龄与外形的巨大差距，他在经历青年期和成年期的时候都不能很好地理解那个年纪的人们的想法。

（二）无法建立亲密感

小光混乱的自我同一性以及心智与身体发展的不平衡使得他在突然长大之后没办法理解成人的世界，也不能和异性建立亲密的感情。他虽然喜欢李老师，和她一起体验了爱情，但他对李老师的喜欢很单纯，只是因为李老师和妈妈有一样的耳洞。他理解不了成人的感情问题，只是以一个孩子的视角去看待喜欢与不喜欢的问题。所以在突然成年以后，小光虽然有恋爱经历，但并没有建立起亲密关系，养育后代和建立家庭的经历也就无从谈起。并且由于他的实际年

龄还只是一个青少年，生活一直是靠在朋友家借宿、从家里拿钱维持，所以他也体会不到工作的意义，没有成就感的体验。因此，迅速长成大人的只有他的身体，他的人生阅历、人格发展、思维水平都没有与生理年龄同步。但值得一提的是，小光收获了友谊。他有一个好朋友大雄，他们能够相互帮助和鼓励，以及分享一些小秘密，因此在离家出走的前一段时间里，他并没有感受到太多的孤独。①

（三）接受现实

在迅速衰老时，小光不由得感到后悔和害怕。后悔是因为他意识到了因自己以前的偏执带给父母的伤害，他想让大叔把他变回过去的样子，过去对他来说是充满遗憾的，他还有未完成的事；害怕是因为衰老的速度太快，快到让他不知所措，他害怕离开爸爸，也害怕生命结束。但最终，小光明白了一切都不能回头，从一开始的愉悦到后来的疑惑，再到后来的愤怒和否认，以及经历过恐惧这一连串的冲击之后，他的心理变得成熟，明白时光不再，虽然害怕，但也能调整自己的心态去坦然面对现实，体现了大智慧。在最后，小光的心理、行为、想法等都发生了极大的改变，这也可以称为觉醒体验。②小光去看了李老师，也去请求得到父亲和继母的原谅，通过自己的努力获得了家人的谅解，最终实现了家庭和睦。在进入成熟期后，小光消除了对父亲和继母的埋怨，也肯定了继母的付出，最终，他靠在继母的肩上安详地笑了。按照埃里克森的人格发展阶段理论中的第八阶段的观点，进入成熟期的小光在回忆往昔的时候，体验到了一种有意义感，弥补了自己的遗憾，所以他能够接受生命将要终结的事实。

①吴广慧，闵秋莎．埃里克森人格发展理论对自身成长的启示[J]．课程教育研究，2016（22）：10-11．
②欧文·亚隆．直视骄阳[M]．张亚，译．北京：中国轻工业出版社，2017．

（四）豁达面对

快速成长的小光，其心理发展并不是按照人格发展阶段依次进行的，他的青春期还没过完就进入了成年期，刚进入成年期不久又马上进入了成熟期。但在飞逝的时光里，他懂得了很多，心也逐渐平静下来。他感慨道："好像除了我，所有人都觉得自己还有好多时间。"这句话道出了他对以前没有珍惜时光的悔意，也道出了人们对时间的不重视以及时光飞逝一去不复返的事实。最终在解开童年时期的心结之后，他懂得了父亲宽容的爱、继母隐忍的爱。虽然他已经不能回头，但是他明白要在所剩不多的时间里回报父母，于是他努力促成了家庭的和谐。在最后，他也终于明白未来是充满希望的，要认真过好每一天。正如台词所说的："哪怕你的生命只剩下一天，也要好好活！"

四、影片对儿童心理发展与家庭教育的启示

（一）孩子的发展是有规律可循的

对于孩子来说，追求快乐是很重要的。按照弗洛伊德的人格结构理论，由于孩子们追求本我的快乐，并且孜孜不倦，加上还未形成正确完备的人生观、价值观和世界观，他们还不能完全体会成人的世界，只懂得追求自己想要的快感，所以对孩子来说体验成人的世界是能满足好奇心并充满吸引力的。[①]在刚成为大人时，小光很快乐，他充当大雄的大哥、爸爸的朋友等角色。但正如埃里克森强调的，人生八个阶段的过程是注定的，顺序无法改变，虽然可以跳跃，但是不健全的人格和不成熟的心理势必会造成之后的困扰。因此，当人格发展不完善时，其后的生活也会陷入困境。现实生活中有很多智商很高的孩子，过早地进入大学之后，由于年龄与心智、社会适应发展的不同步，相对于同龄人，他们虽然在学业上取得了很大的成就，但他们的社交或情感等方面并没有得到

① 刘梦. 弗洛伊德人格理论对青少年心理健康教育的启示[J]. 教育教学论坛，2018（43）：67-68.

影片心理分析

发展，这依然会给他们的生活带来困扰。正如教育所提倡的"循序渐进"的发展观，每个人的发展都是有规律可循的，不遵循规律只会让发展不均衡。

（二）教育孩子不是一味地保护与妥协

就家长的教育方式来说，影片中的父母对小光多次忍让，而小光则为所欲为，做出各种破坏举动或恶作剧行为，这是他们的相处模式。小光表现得很叛逆，但为了不让他离家出走，继母一直容忍他，爸爸也一直答应他的要求给他钱。这种纵容和无原则的教育方式导致小光对他们的误会加深，想法也更加偏执，这种教育方式是欠佳的。对于一个正值青春期的小孩来说，他在成长的过程中也在探索这个世界的真相，父母不告诉小光他母亲自杀的真正原因可能是为了保护他，但是小光并不能理解，于是当父亲和继母一味地迁就小光时，小光就会误认为是他们害死了妈妈，他们的所有好意是为了弥补心中的愧疚。这种错误的想法使得小光坚信家人对不起他，也加深了他离家出走的念头，于是整个家都被小光搅得不得安宁。根据儿童发展心理学的观点，青春期是孩子最叛逆的时期，但也是孩子学习能力比较强的时期。因此，小光家人对孩子的欺骗是不必要的，他们应该相信，小光在成长的过程中是可以承受得住真相的，加之以爱的安抚，他最终会坦然面对。在重大事件上，坦诚比欺骗更能使孩子健康发展。

（三）懂得珍惜

小光所经历的人生对现实中的人们来说就像一场梦一样，但是又更似现实。在童年期，儿童何尝不是对未来充满好奇，期待着快快长大；在痛苦的时候，人们何尝不是囿于自己狭窄的思维圈里不肯出来，看不见事情的真相；在拥有的时候，人们何尝不是看不见未来的消逝；在即将失去的时候，人们何尝不是希望时间能够过得慢一点。这部影片给观众的启示很多，除了要坚信未来是充满希望的，还要懂得时间的可贵、亲情的可贵、理解的可贵、勇于承担责任等。

第二节 《海上钢琴师》与人的心理发展阶段[①]

一、影片《海上钢琴师》简介

在驶向美国的弗吉尼亚号轮船上，工人丹尼发现了一个被遗弃在头等舱的婴儿，后给他取名为"1900"。不仅是丹尼，船上的其他工人、厨师、面包师，甚至是船长，都很喜欢1900，想给1900最好的教育。因为没有出生证明和护照，1900一直住在舱底。不幸的是，在1900八岁的时候丹尼去世了，为了不离开轮船，他在船上躲藏了几个星期。有一天晚上，船上的乘客被一阵钢琴声吸引，大家都沉醉于这个小男孩的演奏，而他是如何学会弹钢琴的，这几个星期在哪里藏身的，都是谜团。自此以后，他作为钢琴师留在船上，带给所有人美妙的音乐。在一次暴风雨中，1900遇到了新来的小号手迈克斯·图尼，并帮助他克服了在大海上的晕眩感，两人建立了良好的友谊。后来，在与爵士乐发明者杰利·罗尔·莫顿的钢琴弹奏较量中，1900意外地大获全胜，他的音乐才华震惊了所有人，名气也越来越大，有很多人慕名而来。他在给一家唱片公司录制唱片时，看见了船舱外一个女孩的身影，这个女孩成了他心目中的初恋。看着那位女孩，1900创作了传奇乐章"1900's Theme"。为了恋人，1900曾经有过下船的想法，但是看着无边无际的城市大楼，他不知所措，一种巨大的不确定感使1900放弃了去陆地上生活的打算。最终，废弃的弗吉尼亚号因破旧而要被炸毁，1900随它一起沉入了大海。

二、1900的心理发展

影片中并未完整地呈现出1900在各个阶段的成长情况，只是简短地呈现了其婴儿期、学龄期、成年中期三个阶段的基本情况。根据埃里克森的心理发

[①]陈晶晶，兰继军.《海上钢琴师》中1900的心理成长分析[J]. 电影评介，2012（21）：53-54.

展理论，可以看到 1900 在这些发展阶段中表现出来的一些问题，如缺乏对世界的信任感、无边的孤独感等。

（一）信任感的缺失

在 1900 的一生中，除了迈克斯·图尼，他没有其他朋友。对周围环境的不信任感，使得他时刻对他人保持警惕，不能够敞开胸怀去对待别人，与他人建立亲密关系。埃里克森认为，婴儿期是儿童建立对周围环境的信任感的关键时期，如果在这一阶段儿童的需要得到及时的满足，那么他就能够建立信任感。而 1900 刚出生没多久便被遗弃在船上，这种被遗弃的经历，使得他对周围的环境充满了不安全感。可以看到，在影片中，1900 被丹尼收养之后，丹尼需要一边工作一边照顾他，因此可能在很多时候 1900 的许多需要都不能及时得到满足，这势必导致 1900 对周围的环境缺乏信任感。影片中还反复提到 1900 因为没有出生证明，害怕踏上陆地被当成非法移民逮捕起来，在这种恐惧中长大的 1900 也很难建立对周围环境的信任感。信任感的缺乏使得 1900 在以后的生活中缺乏安全感，难以融入周围的世界。他没办法在巨大的城市陆地上生存，无法面对各种不确定感，缺乏探索世界的勇气。在 1900 八岁的时候，丹尼因意外去世，1900 唯一能够依靠的人离开了他。对于这样一个在童年时期遭受重大情感挫折的人来说，应该很难再与他人建立亲密关系。[①]

（二）成就感的建立

在丹尼去世之前，1900 也接受过简单的教育。丹尼教他认字，教他理解一些事物，但是丹尼的知识水平有限，教他的东西与社会经验有偏差，这也在一定程度上导致 1900 无法融入社会生活。在丹尼的葬礼上，1900 第一次听到了音乐，听到了天籁之声。随后的一个夜晚，他独自弹奏钢琴，美妙的乐章得到了船上所有人的赞赏，那可能是他第一次得到这么多人的认可，继而让他认识

① 王家军．埃里克森人格发展理论与儿童健康人格的培养［J］．学前教育研究，2011（6）：37–40．

到自己是有能力的。根据埃里克森的心理发展理论，在学龄期，儿童通过努力学习来获得勤奋感，体验到自我是有能力的。对于 1900 而言，他没有进入学校学习，但是他通过自身对音乐的独特感知，体验到成功感，也意识到自己在音乐方面强于他人。这让他感觉到自己是有能力的，让他不再自卑地面对生活。在故事的高潮部分，1900 与发明爵士乐的传奇钢琴手杰利·罗尔·莫顿同船竞技钢琴琴艺，最终战胜了莫顿。这让 1900 声名远扬，他的音乐才能得到大家的广泛认可。当时，他才二十六七岁，正是一个人建立事业的关键时期。1900 在音乐上的巨大成就让他体验到了满足感和成就感，这种对音乐的独特感知所带来的成就感大到可以掩盖自己匮乏的社会经验和知识技能，他没有完成社会化，但他体验到了自我实现的乐趣。[①]

（三）停滞感

当 1900 在为唱片公司录制个人专辑时，无意间看到了船舱之外一个清秀动人的女孩，并为之创作了"1900's Theme"。随着那个女孩的下船离去，1900 的心开始波动，但最终还是没有下船去寻找他心爱的女孩。人在成年阶段，最重要的任务是建立与异性的亲密关系，并在此基础上繁衍后代。而 1900 在这一阶段，虽然有了心动的对象，但是并没有与异性建立稳定的爱情关系，也就无法在此基础上繁衍后代了。不能与异性建立稳定的爱情关系，将导致个体体验到孤独感，无法习得爱的品质；无法繁衍后代，不关心后代，就将体验到一种停滞感，这种停滞感让个体的人格发展也面临着停滞和贫乏。未能社会化也导致 1900 无法像普通大众一样与他人交流。因此，对 1900 来说，钢琴是唯一能够表达和交流情感的东西，他无法离开钢琴。

（四）直面死亡

在故事的最后，迈克斯·图尼找到 1900，并让其和他一起走下船去开始新的生活。1900 拒绝了好友的邀请，选择了死亡。对于 1900 而言，钢琴上的 88

① 罗道友. 需要：人的发展的内在动力[D]. 湘潭：湘潭大学，2007.

个琴键是有限的,他可以据此创作无限的乐章,然而陆地上绵延不绝的大城市,是他所看不清也无法掌握的。对未来没有掌控感的1900宁愿选择与船一起消失,离开这个他无法适应的世界。根据埃里克森的观点,如果在人生的最后阶段,人们在回忆自己的生活经历时,能够感到满足,感觉到生活的价值,感到充实和幸福,那么他就能正视人生的终结。回顾1900的一生,从社会大众的角度来看,或许他的生命中充满了太多的遗憾与不幸。但是对于1900来说,钢琴一直陪伴着他,他体验到了成就感、自我实现感,因此,他可以接受死亡,但他接受不了船下的未知世界。或许在生命的最后,他认为自己的生命是有意义的,能够借由钢琴表达情感并带给大众愉悦的体验,生于船上又死于船上是幸福的。正因为这样,他能够坦然地接受死亡。[①]

第三节 《千与千寻》中的母性构造象征理论

一、影片《千与千寻》简介

影片《千与千寻》中一条神秘的隧道,将千寻和她的爸爸妈妈带到了另一个世界——一个中世纪的小镇汤屋,位于人类世界之外的供八百万神明泡澡休闲的场所。远处飘来食物的香味,千寻的爸爸妈妈大快朵颐,孰料饱餐之后变成了猪。这时小镇上渐渐出现了许多样子古怪、半透明的人。千寻仓皇逃出,一个叫小白的人救了她,给她喂了阻止身体消失的药,告诉她怎样去找锅炉爷爷以及汤婆婆,而且必须获得一份工作才能不被魔法变成别的东西。千寻在小白的帮助下幸运地获得了一份在浴池打杂的工作。渐渐地,她不再被那些怪模怪样的人吓倒,并从小玲那儿知道了小白是凶恶的汤婆婆的弟子。一次,千寻发现小白被一群飞舞的白色纸人打伤,为了救受伤的小白,她用河神送给她的药丸驱赶出了小白身体内的封印以及守护封印的小妖精,但小白还是没有醒过

① 刘晶.埃里克森的人格发展渐成理论及其德育启示[J].现代教育科学,2009(2):66-67,74.

来。为了救小白，千寻又踏上了她的冒险之旅。在经历了很多事情之后，千寻最后救出了爸爸妈妈，也拯救了小白。

二、荣格的象征理论

人类的知识来源有神话、童话、民间故事、谚语、笑话和歇后语等，这些都充满着象征。在这种文化氛围下成长的人们，内心精神世界也充满着各种各样的象征。精神分析学家荣格揭示了象征的纯粹个体的精神因素和"集体无意识"表现的根源。荣格认为："象征就是指术语、名称，甚至是人们日常生活中常见的意象。除了传统的明显的意义之外，象征还有特殊的内涵。它意味着某种对我们来说是模糊未知和被遮蔽的东西。"荣格特别强调象征与无意识关系的重要性，他认为人类所有的活动，如果从心理根源上考察和挖掘，都具有象征意义。从神话的叙述、仪式的结构、精神分析家的治疗到儿童的信手涂鸦，生活中的象征意象随处可见。荣格认为人类世世代代都有共同承传的种族特征、思维方式和情感特性，这就构成了不变的、隐蔽的原型，这种原型的表现方式必然是象征性的。因此，象征不但是自然的产物，而且体现了文化的价值。梦是所有有关象征知识的源泉，梦象征的是人被压抑的欲望，文艺则是人被压抑的欲望的升华。而电影的创造过程与弗洛伊德对梦的工作过程的解释极为相似，弗洛伊德认为梦有四种运作方式，即凝缩、移植、象征和润饰。象征，即以具体形象来代替抽象的欲望，梦的真实含义隐藏在显像之下，以改头换面的方式出现。电影理论家克里斯蒂安·麦茨认为："梦与电影的共同之处在于它们都是一种欲望的满足，看电影和做梦一样，本我也要修饰矫正才能通过自我和超我的检查，然而，不管怎么样，它们都同样可以在不同程度上满足本我的某种原始本能的欲望和冲动。"在荣格看来，梦蕴含了人类的原始意象，梦和电影都是以意向作为表征方式，而意向则是象征性的。

三、《千与千寻》中母亲双重性的象征

在日常生活中，人们经常以日月、大地、山川、河流、花草树木等象征母亲，表达对母亲的情愫。母亲的正面象征是慈祥、仁爱、隐忍或者多苦多难，但母亲的负面象征往往被人所忽视。特别是社会一致把母亲的慈爱、对母亲的

孝敬当作公共伦理，大众很难将母性的负面特征表达出来。精神分析理论认为，母亲的负面性存在于人的无意识中，影响着孩子的成长。在童话故事中，典型的母亲负面形象是继母和巫婆这样的角色，这类形象作为母亲的负面形象出现，满足了人们的攻击欲望，起到平衡心理的功能，就容易为大众所接受。影片中出现的双胞胎巫婆钱婆婆和汤婆婆，一个是慈祥善良的母亲的正面形象，另一个则是控制欲强、贪婪的负面形象。这两个人物象征着母亲具有孕育生和死的双重性，既有培育生命的正面力量，又有吞噬一切生命的负面力量。

（一）母亲与重生的象征

影片开始出现的隧道就非常具有象征性，这条隧道把千寻引到一个人类世界之外的汤屋。这里只有夜晚才营业，每当夜幕降临，神明们坐着船来到汤屋泡澡休闲。隧道象征着胎儿与母亲连接的脐带，船、城池、汤屋象征着母亲，黑暗带来的安全感是欲望的呈现。神明在汤屋泡澡象征着卸下白天的防御，让潜意识压抑的欲望得到释放，处于潜意识与意识之间的精神状态。根据精神分析理论，这是一种象征着重归母体的行为，这种行为使人们摆脱了代表社会性指令和自我道德约束"超我"的控制。汤屋具有母亲孕育与吞噬的双重性；河神因全身散发恶臭被认为是腐烂神，在汤屋经千寻的清洗，其体内的垃圾污染物被排出，从而焕然一新，变回龙形，象征着在母亲子宫里再次获得新生；无脸男是一个被孤立在汤屋之外渴望朋友的人，无意间受到千寻的友好帮助进入汤屋，他一直讨好千寻，帮千寻拿药浴的牌子，给千寻金子，但都遭到千寻的拒绝，然后他变得疯狂，肆无忌惮，不停地吃东西，甚至开始吃人，变金子给别人，这象征着被母亲吞噬的另一面。

（二）钱婆婆——母亲孕育功能的象征

影片中的双胞胎巫婆，一个是慈祥善良的钱婆婆，另一个是贪婪、控制欲强的汤婆婆，象征着母性的两面性。

钱婆婆和她的乡间小屋，象征着母性宁静稳定、友好善良、给予孩子支持的正面形象。针对不同年龄段的孩子钱婆婆的孕育方法也不一样。针对婴儿期的坊宝宝，钱婆婆在行动上鼓励他自由探索、勇敢尝试，生活上教他织毛衣、

干家务,身体上指导坊宝宝踩踏纺车进行运动,通过空间探索和提高动手能力,学会站立、奔跑,还教会他爱和帮助别人的能力,甚至也教会他反抗的能力。最终坊宝宝拥有了独立能力,体现了自我发展的重要性。钱婆婆采用启发思考的方式给予支持,提示千寻想起了以前和白龙相见的经历,说:"曾经发生的事不可能忘记,只是暂时想不起来而已。"钱婆婆送了千寻一个头绳护身符,鼓励道:"放心吧,你一定可以做到的。"钱婆婆在情感上的支持,让千寻拥有了充满激情和丰富思想的内在空间,提升了思考能力和承受挫折的能力,减少了对失去自我的恐惧感。然而对同样处于青春期、因学艺被汤婆婆控制且失去身份的白龙,则运用规则进行严厉的惩罚,通过让白龙死而复生的方式使其获得成长,最终在包容谅解中达成和解,发挥母亲包容的功能,帮助白龙重新找回了自我和男性身份——琥珀川河神。而对自卑、孤独的成年人无脸男,钱婆婆选择了收留他,让他有了家的踏实感和安全感。可见,钱婆婆象征着母亲的正面力量——孕育功能。

(三) 汤婆婆——母亲吞噬功能的象征

汤婆婆给予契约者庇护的同时,也剥夺了他们的名字与自由,象征着母亲的负面形象——吞噬。汤婆婆育有一个独生子,叫坊宝宝。汤婆婆也像其他母亲一样,为了孩子竭尽所能,在所不惜,一味庇护坊宝宝,因为害怕细菌而让坊宝宝天天待在堆满玩具和枕头的房间。坊宝宝在汤婆婆的溺爱和保护下,变成了一个体型庞大、喜欢用哭来威胁别人的巨婴。虽然汤婆婆对坊宝宝很慈爱,给了他很强大的支持,但却阻碍了他的独立成长,导致他成为巨婴。这揭示出那些充满慈爱的母亲也有可怕的一面,因此,汤婆婆象征着母亲的负面力量——吞噬。

(四) 象征的转化——少年的成长是挣脱母亲的战斗

每个少年的成长都是一段脱离家庭、离开父母的英雄之旅,成长意味着挑战和冒险的开始。影片中千寻的旅行是从她进入汤屋开始的,坊宝宝的旅行是从走出汤屋开始的。弗洛伊德提出的俄狄浦斯情结,以希腊神话故事中俄狄浦斯杀死父亲、继承王位的悲剧,象征着将能量从禁锢中释放出来,获得成长。

荣格认为这种问题并不限于家庭中的人际关系,更多地与存在于个人普遍性无意识中的父母原型有关。孩子一出生便得到母亲的宠爱和抚养,接受孩子的一切,给予孩子一切,这是母亲的正面形象;随着孩子的成长,孩子会认识到母亲的负面性,也就是阻碍孩子独立的力量,必须与母亲分离才能成长。在成长过程中,孩子与父母之间就不断出现各种矛盾纠葛。影片中汤婆婆把千寻的父母变成猪的场景,寓意着父母在其心理上死亡,孩子开始独立,最终获得力量;而救出父母,象征着与父母和解,成长为自己。影片中白龙一方面接受汤婆婆的控制,一方面去偷钱婆婆的印章,这说明他既忠诚于母亲,又反抗母亲的矛盾心理。白龙偷印章象征着男性在成长中想脱离父母、拥有权力,找回自己男性力量的部分。白龙帮助千寻挑战巫婆,救出父母,解开自己的枷锁,同时接受千寻的帮助找到自己的身份,象征着人格的成熟,同时也象征了青春期的少年为了获得权力、挑战父母、离开家庭、找到自我、宣告独立的过程。

现实生活中有很多沉溺于网络游戏的青少年,不上学,整天"茧居"在家,就如同影片中的坊宝宝一样。母亲强势、控制欲强,物质上过度满足,一味溺爱,使得孩子缺乏自立性。有的母子直到初中才分床,平时家长很少与孩子交流,甚至不能进行交流。家长一味地保护,以为是对孩子最强大的支撑,反而阻碍了孩子的独立成长,导致孩子成为巨婴。要解决这个问题不是放弃宠爱那么简单,而是必须经历分离的痛苦,离开母亲的怀抱,离开家庭的庇护,才能独立成长,如同坊宝宝跟随千寻去旅行才能成长一样。这里说的独立是指精神上的独立、心理上的断乳,父母给予青春期孩子理解的空间,需要让父亲放下自大、回归家庭,母亲从刚强变得柔软。父母要理解孩子在成长过程中,会像英雄一样不得不面对长期的默默无为,这段时期是极度危险、失意甚至饱受耻辱的。如果这一阶段的危机成功地得到解决,就会形成忠诚的美德。如果危机不能成功地解决,就会形成不确定性或无归属感,为人冷漠,缺乏关爱。只有放手让青少年亲身去感受外部世界,学会对生命的思考,去生活、去交友,通过尝试、碰撞、回视,他们才能逐渐走向成熟。

影片《千与千寻》通过象征手法的运用,展示了母亲形象的双重性,让母亲的角色变得完善、鲜活。在现实生活中,家庭中的母亲角色也需要不断成长,

要持续提升自我认识、觉察力和情感成长能力，认识到自己的正面和负面特征的作用，恰当地发挥母亲的功能。

第四节 《看上去很美》与幼儿行为矫正

一、影片《看上去很美》简介

影片《看上去很美》于2006年上映，讲述了四岁男孩方枪枪在幼儿园成长的故事。主人公方枪枪一直由奶奶带着，后被作为军人的父亲强行送进了全托幼儿园的集体环境中学习生活。影片以小红花为主线，开始老师以小红花为强化物来剪掉方枪枪的小辫儿，他极不情愿且不屑地扔掉了小红花。慢慢地方枪枪发现小红花代表了老师的表扬和同伴的喜爱，而要得到小红花就要遵守各种规矩，于是他尽力去表现，但始终未能如愿得到小红花。一天，一个有地位的同学家长的随口一句话却让他意外地得到了小红花，但是他没有为此而感到高兴，反而从此对小红花失去了兴趣。没有小红花这个强化物作为目标，他开始变得为所欲为。他和同学策划捆绑李老师的行动，一下子让他成为小朋友们眼中的"英雄"；他用武力征服了幼儿园里最凶的孩子，成了幼儿园里的"小霸王"；他开始欺负同学，破坏公共设施，辱骂他最喜欢的唐老师。方枪枪为此被关了禁闭，被老师和同学孤立。最后，无论他如何吸引老师和同学的注意，都很难融入集体。他独自一人溜出了幼儿园，身心憔悴的他躺在了一块石头上……

二、条件反射理论

先天反射，也叫无条件反射，是个体先天具有的在特定刺激下引起的特定反应，其他不能引起该特定反应的刺激则属于无关刺激。婴儿一出生，就具有40多种本能的反射活动，如吸吮反射、眨眼反射、追踪反射、惊跳反射、巴宾斯基反射、抓握反射、游泳反射、行走反射等。这些无条件反射保证了婴儿最基本的生命活动。

俄国生理学家巴甫洛夫发现了条件反射现象，就是当一个无关刺激与一个

影片心理分析

先天反射活动的刺激物同时反复出现时，无关刺激物成了引起特定行为反应的信号，进而引起的行为就是条件反射行为。其理论被称为应答性条件反射理论或古典条件反射理论。美国心理学家斯金纳发现动物和人在特定环境条件下表现出的主动行为在得到强化物的情况下可以被增强的规律，进而提出了操作性条件反射理论，也被称为工具性条件反射。

应答性条件反射与操作性条件反射有着共同的机制，都是通过建立刺激与反应之间的联系而形成特定行为，也都具有强化、消退等规律，特别是对于一些复杂行为而言，往往两者都在起作用，而并非各自独立发挥作用。

两者的不同在于：①形成的条件不同。在应答性条件反射过程中，外界刺激在前，个体的反应在后，即由反应决定强化；而在操作性条件反射过程中，个体的反应在前，刺激物在后，刺激物的强化性质或惩罚性质决定反应以后能否维持，也可以概括为强化决定反应。②行为的主动性不同。在应答性条件反射中，个体是被动地接受外界刺激；而在操作性条件反射中，个体是主动做出行为。③作用机制不同。在应答性条件反射中，两种刺激同时出现，将一种刺激物具有的性质转移到另一种刺激物上，从而建立新的条件联系；而在操作性条件反射中，作为即时后果的刺激物对行为起促进或阻碍作用。

三、幼儿教师的行为管理方法及其问题

（一）用正强化来促进幼儿的良好行为

正强化就是用奖励来肯定某种符合目标的行为，以便使这种行为得到保持和发扬，从而有利于目标的实现。它是一种常用并且有效的激励方式，包括各种奖励（如表扬、认可、给予奖金、晋升以及创设令人愉快的环境等）。①

幼儿园将小红花作为强化物，促进幼儿的健康良好行为，培养他们的生活自理能力。当主人公方枪枪被送入幼儿园后，留的小辫子被李老师用剪刀强行

① 张文华, 加毛太. 强化理论与学生良性行为的塑造[J]. 青海民族大学学报（社会科学版），2013, 39 (02): 122-124.

剪掉，方枪枪正哭的时候，唐老师用一朵小红花作为对他剪掉小辫子的奖励。在这件事中，小红花被老师当作强化物，去促进孩子们养成良好行为习惯。在影片中，只要孩子们按照老师的规定去做，就会得到一朵小红花，并被老师表扬，比如早晨起床自己穿衣服、早晨上厕所、饭前自己洗手、晚上睡觉不尿床等。而且每天得到小红花最多的孩子会被表扬和奖励。

（二）用消退方式来减少幼儿的不良行为

消退是某行为反应持续得不到强化而使其发生概率下降直至不再发生的过程，消退这一条件作用过程和得不到强化有关。消退中使用的强化物通常都是令人愉快的，那么对目标行为不再使用这样的强化物与之偶联，就会使目标行为减弱甚至不再发生。[①]大多时候，孩子的一些不良行为是周围人无意间的社会性强化所致。一些孩子渴望得到关注，他们采用一些正常的手段难以引起老师和同学的关注，就会采取一些不正当的手段去引人注意。每当他采取一些不正当的手段，就会吸引大家的目光，去注意他，无意间造成了强化，导致他的问题行为愈发严重。因此，要想减少问题行为的发生，就得取消对其为引起他人注意而表现的行为的关注。

在影片中，方枪枪不甘心地问老师："为什么我没有小红花？"老师说他表现不好。第二次方枪枪和其他孩子一样努力地做好幼儿园所规定的事情，仍旧没有得到小红花，便委屈地问老师，老师却说他毛病太多。方枪枪的努力表现接二连三被老师忽视，老师的这种行为实际上会使方枪枪的良好行为消退。

（三）用代币改善幼儿的行为

代币是指可以积累起来交换强化物的符号或物品，例如兑奖券、瓶盖、小红花、图章、积分或点数等。代币本身没有价值，但是通过将代币与实际的奖赏物联系起来，就可以起到很好的强化作用。在使用代币时，需要设计两张兑

① 肖孟真. 行为矫正技术在小学教育中的应用[J]. 现代中小学教育，2019，35（05）：62-64.

换表。首先是设计一张通过良好行为获得代币的积分表,当幼儿表现出良好行为时,教师可以根据积分表规定的分值,给予相应数量的代币作为奖励。其次是设计一张奖励物兑换表,当幼儿积累了一定数量的代币后,教师要提供给他们兑换奖励物的机会,同样要明确多少分值的代币可以换取想要的奖品。当幼儿兑换奖励物时,相应地扣减对应数量的代币。这样一来,幼儿先通过表现良好行为获得一定数量的代币,然后按照自己的喜好换取想要的奖励物。这就相当于对幼儿的良好行为给予两次强化机会,同时也起到维持代币价值的作用。因此,在代币制实施过程中,分值的确定和奖励物的兑换是不可缺少的环节。①

影片中小红花是荣誉和成就的象征,幼儿园的小孩子只要达到老师的要求,就会得到一朵小红花,每人每天最多可以得到五朵小红花,连续五天都得到五朵小红花的人就可以当班长,获得同伴的尊重和喜欢,而且每天都会宣读小红花的评比情况,对得到小红花最多的孩子提出表扬并给予奖励。让孩子们觉得小红花是好东西,为了得到它,努力地按照老师规范的行为要求来做。在小红花的刺激下,实现规范化管理的目的。

(四)通过"塑造"建立幼儿的新行为

塑造是斯金由操作条件反射结果而提出养成新行为的养成技术。通过强化或惩罚等不同的手段建立某种行为或对行为进行矫正,以便接近适应性行为的治疗手段。②

在影片中只要小朋友能够按照老师规定的日常行为规范去做,就会得到一朵小红花。同时,受到老师的表扬和同学的喜爱,使小朋友能够加强对这些日常行为的塑造。尤其是小主人公方枪枪刚入园什么都不会,生活习惯也和幼儿园的规定格格不入,老师通过小红花的奖惩来塑造方枪枪学会穿脱衣服、饭前洗手、不准尿床等行为,提高生活自理能力。

① 兰继军. 教育行为矫正[M]. 徐州:中国矿业大学出版社,2017.
② 刘家辰. 行为塑造理论在初等教育中的运用[J]. 中国校外教育,2017(06):118–119.

（五）对幼儿问题行为的暂时隔离

暂时隔离法是指当儿童表现某种不良行为时，及时撤除其正在享用的正强化物以削弱或阻止此种不良行为，或把个体转移到正强化物较少的环境中去，以降低不良行为的出现率。暂时隔离法是经验证行之有效的行为管理的科学方法之一。暂时隔离并不是要将儿童排斥或拒绝于教学活动之外，而是在儿童发生较严重行为问题时采取的非常措施，可以将儿童与影响儿童情绪和行为的环境暂时分隔开，或取消行为有问题的儿童正在参与的强化活动，从而起到使儿童控制情绪、改善行为的作用。

影片中，方枪枪连续的挑战反抗，均以失败告终，这使他的叛逆心越来越严重，开始在幼儿园肆无忌惮地欺负其他小朋友。被唐老师批评教育时，他辱骂了唐老师，因此，被关到一间破陋狭小的黑屋子里。而且孔院长还对他施予精神上的惩罚，一方面语重心长地告诉方枪枪"幼儿园是你人生中最幸福、最无忧的日子，将来你想回来都回不来了"，一方面又让老师们关方枪枪的禁闭，不许其他小朋友跟他说话，将他孤立起来。老师误用了隔离法，对方枪枪进行了身体和心理上的隔离。教师与学生并不是敌对关系，采用隔离法的时候不要建立在敌对的关系中，不应该将隔离从物理环境上的分割扩大到对学生心理上的隔绝。这就完全失去了教育意义，反而导致个人恩怨甚至敌对关系，这种心理上的隔绝是不恰当的。四岁的孩子正处于发展主动性阶段，教师应该关注孩子的需求和进步，给予孩子自由空间，同时又适时监督。当孩子出现放任叛逆的情绪时，应及时进行引导帮助，而不应该是不理智地进行禁闭孤立。影片中老师们的行为对方枪枪内心造成了巨大的伤害。

（六）过度惩罚带来负面影响

根据操作性条件反射原理，惩罚是指当个体表现出某种行为后，如果立即得到厌恶刺激，那么以后在类似情景下，该行为的出现率会下降。体罚属于厌恶刺激的一种，因此也具有减少行为出现的作用。但是，从长远效果来看，惩罚特别是体罚，是消极的方法，如果使用不当，容易产生副作用。依据行为主义原理，轻微的、象征性的体罚只可以对养成初期的儿童使用，以帮助他们建

立听从指令的条件反射,特别是当听到禁止的、否定的言语能够抑制自己的不良行为,以后只需要用口头警告的信号来代替真实的体罚就可以解决这些问题。[①]

惩罚方法如果使用得当,学生感受到的是教师的善意和尊重;但它本质上是消极的方法,若使用不当,往往会引起受罚者一些不良的情绪和行为。

影片中,幼儿教师用小红花的奖罚来作为惩罚手段,小朋友如果不能按照要求来,就会被扣掉得到的小红花。特别是影片最后,方枪枪被严厉惩罚后,心力交瘁的他跑出幼儿园,倒在了石头上。教育管理者和教育研究人员应该高度重视教师滥用体罚的现象,应当认识到靠滥用体罚来解决问题实际上反映了教师在管理方法上黔驴技穷的状态,不仅无助于问题的解决,反而会带来更多身心伤害的隐患。

影片中,幼儿园小朋友按照老师的规定,每天早上听哨音起床、统一听口令上厕所、吃饭时不准说话、加饭加汤举手报告、晚上统一洗屁股、睡觉时不准说话。老师把孩子当作机器,并没有对他们进行个性化教育。而孩子们也为了得到大人们的认可,努力做着老师们要求的事。这从侧面反映出教育的缺陷,对于孩子的教育没有做到因材施教,而是统一化规范,进行一刀切,让孩子失去了个性。因此通过合适的教育方式,利用行为矫正技术来让孩子得到全面的发展十分重要。

总体上,影片中的幼儿教师在教育孩子的时候采取了简单粗暴的教育方式,习惯通过批评、惩罚来改变孩子的行为习惯,奖惩方法不够科学,甚至采取禁闭、孤立手段。老师们盲目地使用行为管理方法,忽视了情感的作用,缺乏细心和爱心,倾向于用严厉管教的方法而不是以幼儿为本的方法,对幼儿表扬少,也未考虑到幼儿的个体差异性。因此需要对教师、家长进行行为矫正方法的普及,使他们了解幼儿心理与行为特点,从而正确使用行为矫正技术,避免对孩子造成身心伤害。

① 张大俭.奖励与惩罚的心理机制及在学校教育中的有效运用[J].沧州师范学院学报,2016,32(01):80-83.

第三章 学校心理专题

第一节 《春风化雨》与青少年个性发展[①]

一、影片《春风化雨》简介

影片《春风化雨》又名《死亡诗社》，以 20 世纪 50 年代美国的威尔顿贵族学校开学典礼暨建校 100 周年华诞庆典为开头，父母们送孩子们来到这所有名望的寄宿学校，期望他们毕业后有所成就，然而迎接这些学生的却是古板守旧的校规和众多教条主义的教师。新来的英语老师基廷却不像校长诺伦所希望的那样循规蹈矩。他让学生们撕去课本前言中对诗歌下的定义；他带领学生们看校史楼内的照片，让他们去聆听死者的声音，并去领悟生命的真谛；他甚至带领学生们站到课桌上俯视四周，教育他试着用另一种角度去看待这个世界。基廷的特立独行为学校注入了生机，也逐渐赢得了众多学生的信任。尼尔等学生在山洞里成立了死亡诗社，学生们从此有了自己的天地。在基廷的影响下，学生们悄然发生着变化。然而这种授课方式和教育风格引起了传统守旧势力的反感和非议，麻烦和不幸也随之而来……热爱演出的尼尔在遭到父亲的极力阻拦后，用手枪结束了自己的生命。尼尔的死讯震惊了全校，校方要求基廷对所发生的事情负完全责任。又是一堂英语课，诺伦让学生朗读伊凡斯·普利查的"鬼话"文章时，基廷前来告别。学生们站在课桌上大声朗诵着诗句"船长，我的船长！"目送着面带微笑的基廷老师离开。

[①]勾柏频. 关注个性发展，让青春如蜜般甜美：观电影《春风化雨》的启示[J]. 电影评介，2009（08）：44-45，62.

二、从威尔顿学校看被抑制的个性教育

影片一开始就向观众展示了威尔顿预备学院队伍整饬、气势威武的开学典礼暨建校100周年仪式。旗手们神情庄重，高擎着校旗步入宽敞的大厅，全体学生异口同声地高呼"传统、纪律、荣誉、卓越"。在管风琴的伴奏声中，校长把象征学校四大支柱的蜡烛之光传递给每一个学生，意味着传统观念的传承。校长还强调说，正是因为秉承一贯的良好学风，学校才有了今天的荣耀，他把学校的宗旨概括为一句简洁而又发人深思的话——送他们上大学，其他的不用管！这场意味深长的传统教育仪式代表着当时新英伦文化给美国带来的古板教条之风，也为影片的叙事背景做了铺垫。

威尔顿预备学院所代表的传统教育思想和模式都是以将学生培养为上层人物为最终目标，通过枯燥无味、单调重复的教学方式，组织学生进行刻板的知识学习和训练。这些源自成人世界和现实社会的观念与做法或许能够使学生成为老师和父母所期望的律师、医生、政客等，但作为社会未来的学生则丧失了生命本质中的创造性和活力，学生的天性受到压抑甚至扼杀，只能被动地沦为学校教育下的顺从者。影响学生心理发展的先天素质和后天环境具有很大的差异，这就使每个学生能够成长为个性鲜明的个体。教育是个体社会化与社会个性化的过程，如果片面强调个体社会化，忽视个性心理特点与个性培养，就会抑制学生生命中最本质的创造性和活力，导致机械的知识灌输。

家长们也是传统教育思想的忠实信徒，他们为孩子设计好一切，把自己的希望完全寄托在孩子身上。影片中一个男孩带着哭腔说："妈妈，我不想来这。"然而这丝毫没有动摇母亲送他到威尔顿预备学院的决心。还有一位望子成龙心切的家长郑重地把两个儿子介绍给老师，似乎在说：我儿子的命运就拜托给你了。尼尔的父亲就是众多家长中的一个代表，他反对尼尔参加自己感兴趣的戏剧表演，并神情严肃地对他说："你要努力学习，考上医科大学，你知道这对我们有多重要。"

卡麦隆在影片开始的仪式中举着写有"传统"字样的旗帜，他也确实保持着传统的色彩，不为基廷的才情、诗情所感化。在第一堂课上，基廷告诉学生，他们可以自己决定是否最大限度地去理解生活，而卡麦隆所提的问题却是考试会用哪些资料。由此可见他所关心的仅仅是考试成绩，而不在乎如何实现老师

所说的"最大限度地理解生活"。他一字不漏地记录老师的板书，用尺子比着一板一眼地撕书。照本宣科的教学方式使他显得那样的古板、麻木，这充分显示了传统教育以书本知识为本位，重理论、轻实践的教学模式影响了学生思维的发展，培养出卡麦隆这种从未真正学会如何自己思考的盲从者和对权威无比信任与依赖的学生。影片中校长审问招收女生文章的情节是非常具有讽刺色彩的一幕，孩子们恶作剧的结果是校长的板子同样毫不犹豫地落在了卡麦隆的屁股上，这是对传统教育及其培养出的"卡麦隆们"最为有力的嘲弄与讽刺。影片对卡麦隆这一角色的塑造，也是传统观念与创新观念的有力对比。

三、教师的教育教学创新促进学生个性发展

（一）人才培养需要教育教学创新

教育创新从本质上讲，就是追求新、异、特的活动，激发学生的求知欲，培养学生的兴趣和动手能力。在教育实践中，教育者要尊重学生个体的差异性、自主性，依据学生的志趣、特长加以引导，培养个性独立和富有创造性、开拓性的人才。[1]在影片中，创新教育这种教育思想在基廷的课上体现得非常明显。基廷打破了照本宣科的教学传统，让学生将课本中古板老套的内容撕去，用自由的教学方式让学生开始懂得自己的兴趣、爱好、前途和目标。他还鼓励学生站在课桌上，学会从一个全新的角度去看待问题，看待世界。

影片中，基廷的到来给有着百年历史的僵死沉闷的威尔顿贵族学校的校园带来了生机和活力。他提醒学生思考并正确理解现实与理想、职业选择与爱好之间的关系。他还鼓励学生在现实之中解放个性，努力发掘学生的生命意识和对生活的热爱。基廷帮助学生发掘心中未被发现的处女地，使他们在现实世界中寻找到真实的自我，而不是一味地成为在传统和束缚下受教的躯壳。他一步步地引导学生发掘自我，寻求新意，让他们努力寻找自己的声音，成为自由的、敢于创新的思想者。

[1]肖川. 新课程与学习方式变革[N]. 中国教育报，2002-06-01.

影片心理分析

（二）教学应达成"春风化雨，润物无声"的效果

教育是塑造人的事业，其精髓在于塑造人的灵魂、人的情操，同时也提供了开发思维、活跃思想的空间。基廷带着学生看校史楼内的照片，让他们去聆听死者的声音，告诉学生"及时行乐，让你的生命超越凡俗"。他还带领学生到操场上一边踢球一边朗读，激发学生的学习积极性和主动性，让每一个学生以自己的步伐在中庭行走，引导学生思考怎样找到属于自己的路。此外，基廷在探究式教学中注重学生创造性思维和能力的培养，主张师生关系的平等与自由。在他的课堂里，学生可以充分发挥自己的想象，表达自己的意愿，不局限于知识的单向传授，而是追求一种师生互动的合作课堂教学模式，共同在探索中寻求问题的解决办法，拓展了学生的主体性。[1]基廷自由发散式的教学思维让学生内心产生强烈的共鸣，他们渐渐学会自己思考与求索，勇敢地追问人生的路途，成立死亡诗社，在山洞里讲故事、唱歌、朗诵诗歌。手电筒的光照耀着他们专注的神情，透露出的是纯粹的热爱和快乐。

春风化雨，浸润心田。基廷对于学生的吸引力，也体现在和他在一起的幸福感与成就感上。影片中，当基廷被迫离职，穿过教室从办公室取走自己的物品时，他看到了正在上课的学生们。经过思想斗争的学生们自发地用自己的方式向老师告别，他们接二连三地站到了各自的课桌上，目送他离开。电影结尾呈现的这种反常规的举动和奇特的场面，不仅突出了基廷的创新思想对学生的影响，同时也表明他的教学是成功的，给观众留下了一个感人至深的视觉印象。

（三）激励创造性思维，鼓励个性发展

埃里克森认为，个体必须成功地通过一系列的心理社会性发展阶段，且每个发展阶段都会出现一个主要冲突或危机。只有当这个危机顺利度过时，其人

[1] 刘淼，耿会芹. 让诗歌充满你的灵魂：从电影《死亡诗社》看基廷老师教学生鉴赏、感悟与创作诗歌[J]. 语文建设，2007（06）：36-39.

格才会趋于完善,变成一个健康的、积极向上的人。影片中,转校生托德原是一个安静、害羞、自卑、天生胆小、不爱招惹是非、连说话都不敢大嗓门的好学生。在上完基廷的第一堂课后,他把基廷在课堂上说的"把握今天"写在了纸上,然后又把它扔掉了,开始做功课。这显示出他对于追寻自我的渴望和对现实的犹疑。在以后的课堂中,基廷看出了托德的恐惧,让他大声喊叫,释放自己的情感。在基廷的告别课堂上,托德喊出的一声"Oh Captain, My Captain",正是托德勇于承担责任,思想由保守向开放转变的体现。在影片结尾,观众看到了满教室的"托德",这就是思想的延续和未来。这正是劳伦斯·斯腾豪斯说过的"教学的艺术就是要告诉学习者知识的意义"的实践。

四、审视教育,关注个体发展

(一)尊重教育对象的主体性

影片中有多处对于尼尔自杀的暗示,例如在基廷讲解死亡的时候,镜头停留在尼尔的脸上,似乎预示着什么;在第一次死亡诗社的聚会上,尼尔所讲的故事:一个黑暗的雨夜,一个喜欢玩拼图游戏的老妇人坐在她的家中完成一幅新的拼图。当她把拼图拼在一起时,她惊讶地发现拼出的图案正是她坐在自己的房间中玩拼图。当她用颤抖的手放上最后四个拼图时,她惊恐地看到图中的窗户上有一张疯子的脸。而后这个老妇人听到了打碎窗子的声音……如果说拼图象征着生活,疯子象征着激情,那么尼尔就是这个老妇人。对于热爱表演的尼尔来说,他的生活就是一场演出,那个乖乖听话的好学生并不是尼尔真正的自我,而像是他扮演的一个角色。最终当尼尔发现他根本无法摆脱父亲的控制时,他知道这就是他生活的全部了,他永远无法成为真正的自我。在这种压抑中生活,他对于生活的激情总有一天会置他于死地。于是在疯子打破窗户进来之前,他干脆自己将窗子打破,把疯子放进来。这一次,他可以控制自己的生活了,他放上了他的拼图的最后一片,结束了自己的生命,以极端的方式谱写了自己的诗篇,留下了遗憾。尼尔走了,却给我们留下了无穷的思考。一方面,学校教育可以帮助学生树立正确的思想观念,辅助学生增强心理素质,培养正确的价值取向和思维方式等;另一方面,不论我们的学校教育如何发展进步,

家庭教育都是孩子教育中不可缺失的一部分。①

1. 家长要求与孩子追求的不一致

纪伯伦说:"你的孩子还是你的孩子,他们是生命渴求自身的儿女。他们由你而生,却并非从你而生,纵然他们跟着你,却不属于你。你能给他们爱,却不能给他们思想,因为他们有自己的思想。"影片中,尼尔的兴趣是戏剧,他报名参加了戏剧《仲夏夜之梦》的表演,而且还是出演该戏剧的男主角。但他的参演却遭到父亲强硬、毫无人情的拒绝,他告诉尼尔,"你拥有我从来没有梦想过的机会"。心理学家玛西亚认为,同一性是一种结构内部的、自我建构的结构。这种结构发展得越好,个体越能意识到自己的独特性和与他人的相似性,越能够在将来的生活中清晰地认识到自己的优点和缺点。玛西亚以"探索"和"承诺"程度的高低来划分同一性状态。探索,指个体在同一性发展过程中努力寻找适合自己的目标、价值观和理想等,这时个体需要考虑多个选择,以便自己做出有意义的抉择。承诺,指个体对于特定的目标、价值观和理想等花费的精力、毅力和时间。具有低探索和高承诺的青少年称为同一性早闭者,这类个体没有体验过明确的探索,但却做出了承诺,这种投入基于父母或权威人物的期望或建议,他们接受了权威人物预先为他们准备好的同一性。影片中尼尔原本的状态就是同一性早闭者的代表。尼尔的父亲犯了大部分父母都会犯的错误,他希望尼尔成为符合他的规范标准的人,尼尔是为他的父母而成长,父母希望能从尼尔身上延伸自己的抱负。尼尔最终参加了《仲夏夜之梦》的表演,而且表演得很成功,他精彩的表演赢得了观众的热烈掌声。可是他的父亲却用强硬的态度把还沉浸于剧情中、平生第一次违抗自己的乖儿子生气地带回了家。

2. 学校培养目标与教学观念的不一致

威尔顿学校有其百年传统教育的培养目标,并在实践中遵循着这一目标。学校关注学生的成绩,而不重视学生个性的发展,学生成了被动接受知识的机器。我国传统的教学基本上以"教师讲,学生听"为主要形式,辅之以枯燥乏

①高洁. 真正的教育:对教育影片《春风化雨》的一些感悟[J]. 教育艺术, 2008(07): 68-70.

味的"题海战术",只强调学生在逻辑——数学和语文(主要是读和写)两方面的发展,但这并不是人类智能的全部,这种教学方式忽视了不同学科或能力之间在认知活动与方式上的差异。心理学家加德纳的多元智能理论认为,每个人都不同程度地拥有相对独立的八种智能——语言智能、数理智能、空间智能、运动智能、音乐智能、人际交往智能、内省智能、自然观察智能,而且每种智能有其独特的认知发展过程和符号系统。因此,教学方法和手段就应该根据教学对象和教学内容的不同而灵活多样。影片中基廷从引导、启发的角度让学生去思考自己的价值观与对待生活的态度,这种新颖的教育方式从学生心灵深处的需要出发,激发了学生学习的主动性与积极性。教育是播种希望,给人以力量的事业。因此,学校不应是扼杀梦想的地方,而应是放飞梦想的乐园;家庭不应是扼杀天性、自由和追求的地方,而应是孩子们享受温情的摇篮。在困难面前,家庭是避风港,让他们能百折不挠,勇往直前。在学校和家庭教育中,我们要培养孩子的创新能力,在创造中培养健康的人格,从而将素质教育多元化科学地运用到学校和家庭教育当中。

(二)给予孩子人性关爱,给孩子留存希望空间

给予孩子人性关爱,让他在快乐的教育中放飞心中的梦想。有了梦就有希望,尤其是对花季少年。因为有了梦想就会有目标,就会使他的青春神采飞扬。当青少年怀揣的梦想都能得到理解和呵护时,当这些梦想都能得到积极引导和鼓励时,生活中就会有更多自信乐观的生力军,即使美梦不能成真,也必定不会沉沦。

给予孩子适当的空间,让他们释放青春活力。影片中,尼尔运用了在基廷课堂上被点燃的寻觅生命意义的激情,重组了死亡诗社,瞒着父母参与他梦寐以求的话剧演出,他飞扬的生命在《仲夏夜之梦》里的精灵身上光芒万丈。然而当帷幕落下,便又回到现实,他还得面对父亲严厉冰冷的目光。在父母和梦想之间,尼尔无路可逃,以一个自由而鲜活的生命姿态发出他最后无声的愤懑。从尼尔身上,既能看到一个寻梦者的浪漫和激情,也能看到一个背负着现实生活压力的被束缚者的无奈和呻吟。影片中父母的家庭教育显然非常极端。在家庭教育中家长们是不是还在变相继续着类似尼尔的悲剧呢?每一个孩子都是与

众不同的，他们都有自己独特的品质，如果在家庭教育中不能因材施教，那么又怎能责怪孩子不成才呢？

（三）做好孩子背后的那棵大树，让爱延续

"爱"对于人们来说是一个非常熟悉的字眼，但也是一个最模糊、最让人难以理解的概念。每一个人从来不会怀疑自己爱的能力，父母更不会去怀疑自己对孩子的爱。但是倘若用爱的理论来分析家庭教育中父母对孩子的爱时，就会发现，许多人们习以为常、引以为荣的对孩子的"爱"，其实是走入误区的。那么，父母应当如何去爱自己的孩子，才能使其更加健康地成长呢？

1. 父母在爱的给予中必须学会关心、尊重孩子

尊重意味着关心，使之按照其本性成长和发展。父母都希望孩子在爱的哺育下长大成人，可当父母要让孩子从小形成服从的习惯时，就应当培养他睿智的判断力。影片中尼尔在表演完戏剧后被迫与父亲回了家，脸上写满了沮丧与不解，却没有得到父母的一丝关注。父母的厉声责备与严厉目光堵回了尼尔心中的话，不留一点余地，击毁了他的理想与追求。他们忽略了尼尔的独特个性，用他们认为是爱与关心的方式去强制尼尔接受。如父亲不准他在众人面前和自己争辩，非要他上医学院等，致使尼尔对父亲所有的话都是唯唯诺诺，对父亲的吩咐也从不敢违抗，形成了没有自我的个性特点。

在人本主义心理学家罗杰斯看来，人们需要无条件的积极关注来接受人格中的所有方面。在无条件的积极关注中，人们知道无论自己做什么，都会被接受、被爱。父母应该使孩子知道，虽然父母并不赞成他们的某些行为，但父母总是爱他们的。在这种情况下，孩子就会觉得无须隐藏那部分可能引起爱的撤回的自我，他们就可以自由地体验全部的自我和生活。然而包括尼尔父亲在内的大多数父母，只是在孩子们满足了他们的期望的时候，才会接受和肯定孩子。当他们对孩子的行为不满意的时候，就会收回对孩子的爱。这种有条件的积极关注的结果就是，孩子们学会了抛弃他们自己的真实感受和愿望，而只是接受被父母赞许的那一部分自我。

2. 学会与孩子沟通，在爱的给予中让孩子也学会爱

弗洛姆在《爱的艺术》中说："爱，并不是任何人都可以轻易纵情享受的，

是与人的成熟程度不相关联的一种生活情趣。一个人如果还是极其主动地发展自己的全部性格，使自己具有一种能动的生活态度，那么他对爱付出的全部努力必定如水东流。"① 如果父母真的对子女寄予殷殷厚望，就应当学会理性地去爱自己的子女，让他们在真正的爱的哺育下，健康全面地发展。父母在给予孩子爱的同时，也应懂得他们与孩子之间爱的互动不仅是单向的，更为重要的是双向的。② 其具体表现在：对父母的爱，子女要学会反馈；父母与子女沟通时，子女在聆听的同时，也要学会表达自己的想法。研究发现，新生代子女自我中心倾向严重，他们索取多而奉献少，习惯被爱，把父母的爱和别人对自己的爱视为理所当然，不懂得如何去爱别人，在现实生活中一旦受到忽视，就会产生许多过激行为。

《春风化雨》是一部深刻揭示 20 世纪中叶美国教育领域传统观念与时代精神相互冲突的现实主义题材电影，影片通过对陈腐的教育制度与观念的鞭挞，宣扬了具有进步意义的个性教育方式。影片中的威尔顿学校及其教师是传统思想、传统模式的典型代表，自发组织死亡诗社的学生和教师基廷是追求自由和个性的代表。他们之间的分歧与矛盾是两种社会势力的争斗。由于传统势力的强大，故事以基廷的离职为结局，不禁令人唏嘘感慨，也为观众留下了无尽的思考和期望。

第二节 《铁腕校长》与学校行为管理③

一、影片《铁腕校长》简介

影片《铁腕校长》源自一位美国中学校长挽救学生、重振校风的故事。影

① 王守纪，孙天威，轩颖. 爱的艺术与爱的教育：弗洛姆爱的理论及启示[J]. 外国中小学教育，2004（05）：43-46.
② 李国华. 弗洛姆关于爱的理论述评[J]. 湘潭大学社会科学学报，2002（01）：37-42.
③ 张银环，兰继军. 行为矫正技术在影片《铁腕校长》中的应用[J]. 绥化学院学报，2016（10）：106-108.

影片心理分析

片中的易斯特赛德高中曾是全美最好的中学之一，因与教育当局的教育理念存在冲突，原校长乔·克拉克被迫调往另一所小学任教，自此，易斯特赛德高中逐渐衰落为一个暴力灾区。学生们打架斗殴、吸毒贩毒、抢劫的不良行为已是家常便饭，学生参加全州基本能力测验的通过率只有38%，距离规定的75%相差甚远。在这种情况下，州政府对其提出接管的警告，此时教育当局不得不重新任命乔·克拉克为易斯特赛德高中的校长，以试图挽救该校。

克拉克以强有力的姿态在学校管理层和全体教师中树立了威严，他到任后立即对那些超龄的不良分子进行了摸底，在全校大会上公开宣布对300名不符合学校规定的不良学生予以开除，这对其余有问题倾向的学生起到了震慑作用，也得到了愿意认真学习的学生和家长的支持。克拉克校长最初通过制定严苛的规章制度来约束师生，如要求学生们学会唱校歌，在众人面前严厉责备违反规则的教师，在发现被开除的人依然来学校捣乱时，为了学生安全，将所有的楼门都锁了起来……这些行为在一定程度上挫伤了老师和学生的积极性，后来通过和列维尔斯副校长的谈话，他明白了"战斗"需要所有人"风雨同行"、"荣辱与共"，而不是靠自己一个人的努力。克拉克校长开始采用积极的方式对待学生，用鼓励的眼光看待老师，使得学校上下团结一心。最后，他彻底改变了这所学校，让学校的面貌焕然一新。

二、教育行为矫正与赏识教育理论

行为矫正是依据学习原理来处理行为问题，从而引起行为改变的一种客观而系统的方法。行为矫正的目的是减少或消除个体的不良行为，塑造或增进个体的良好行为。教育行为矫正是指在家庭教育、学校教育、社会教育中，对个体行为进行有目的的干预，使其行为向符合社会要求的方向发展的综合方法。与传统的行为矫正或行为改变技术相比，教育行为矫正更关注其在教育领域的应用，注重在自然状态下对个体行为提供支持，在实施过程中也充分发挥认知因素和情感关怀的作用，是以教育对象为本，贯穿尊重、包容理念，着眼于良好行为的建立与对问题行为的预防，以促进教育对象身心健康、和谐发展。行为矫正技术来源于行为主义流派的相关理论，正强化是其基本手段，此外还有间歇强化、负强化、塑造、渐隐、链锁法、代币制等多种积极的行为管理方法。对于表现过多、需要

加以控制或减少的问题行为，则可以采用消退、区别强化、惩罚等方法。

消退适用于那些较为温和的问题行为，例如在课堂上为引起教师的关注而故意捣乱的行为，教师可以不予理睬，几次之后，捣乱的学生发现没有得到回应，就会自动放弃这些行为。相反，教师对问题行为的过多关注，反而会成为额外的强化物，使少数学生的问题行为更加严重或频繁。

区别强化采取辩证的理念，对于一时还不能消除的行为或发生频率很高的行为，采取宽容的态度，先制定一个较容易实现的目标，达到该目标则给予奖励，逐渐使该行为减少。由于该方法以强化为主，学生的问题行为比起采用消极的批评、惩罚的方法更容易被减少。

分隔法则是针对突发的问题行为，采取暂时分隔的措施，一方面使学生冷静下来，另一方面使其暂时从有强化物的环境中分隔开来，待其发脾气等问题消失后立即允许其回到集体环境中，这样可以更快地控制住诸如具有攻击性、发脾气等问题行为。

对于惩罚法，行为矫正并不简单地加以否定、排斥，而是将其作为改变消极行为的手段之一，并严格按照要求，不主张滥用惩罚。特别要注意的是，行为矫正技术中的惩罚法，并不等于体罚。对于体罚，相关法律、教师职业道德规范都有明确的禁止性规定。简单地禁止任何形式的惩罚，无法有效管理学生的行为，应该尽量减少对惩罚的使用。在特殊情况下必须使用时，教师应注意理性控制，避免把过去的问题行为累积在一起进行过度惩罚，而应针对具体行为，采取合理的惩罚措施，使其问题行为尽快减少。

赏识教育是指教育者以尊重受教育者的个性为前提，以信任、真爱、激励为基础，通过对受教育者的赏识和赞扬，激发其主观能动性，发展其潜能，培养其创造性思维，以实现自我欣赏、自我发展的一种教育方式。赏识教育的出发点就是尊重，其本质就是爱。这符合人们内心深处对于得到赏识、尊重、理解和爱的需求。赏识教育要求注重学生的优点和长处，通过不断肯定和强化其优点，让学生在"我是好孩子"的状态中觉醒，从而使学生的闪光点不断放大，自信心不断提升，激发其内在动力。[1]

[1] 周弘. 赏识你的孩子[M]. 广州：广东科技出版社，2005.

 影片心理分析

三、影片中校长从消极到积极的行为管理方法

（一）正强化

正强化是指在一定的情境或刺激作用下，某一行为发生后，立即有目的地给予行为者以正强化物，那么，以后在相同或相似的情境或刺激下，该行为发生的频率将会提高。

按照刺激物性质，强化物主要分为原级强化物、次级强化物和社会性强化物。原级强化物是指本身具有令人满意的性质的刺激物，通常是可以享用的消费性刺激物，如玩具、书籍、糖果等。次级强化物是指本身不具有令人满意的性质，但是在其背后有原级强化物支持或可以用来换取原级强化物的刺激物，如代金券、金钱、有价票证等。社会性强化物是指具有社会意义的刺激物，如口头表扬、赞许、荣誉称号等。应用正强化法要注意强化的即时效果，即在好的行为发生后，立即给予强化。在影片中，克拉克校长抓到偷偷抽烟的山姆斯等几个学生，要求检查他们是否学会了唱校歌时，发现他们的唱法与以往不同，得知原来是音乐教师鲍尔斯夫人将校歌做了改造，他便立即给予师生们肯定和表扬。此后，新的校歌便得到普及，而后每一次当学生唱歌有进步时，他就给予微笑或口头赞扬。在体育场，他和同学们一起跳绳，并鼓励山姆斯说："干得好，继续，孩子，别放弃。"又如，在影片中有一个女孩说话流利、思维敏捷，克拉克校长立刻表扬她，并建议她去读律师专业，女孩因为他的表扬充满自信。总之，在学校的各处，克拉克校长都会对每个人微笑、打招呼，如夸奖学生"你的发型真好看""你的衣服很好看"，询问教师"最近过得怎么样"等，这让学生和教师感受到来自他的关注和鼓励，使他们的自信心得到提升，激发了其内在动机以及学习、工作的热情。

（二）惩罚

惩罚是指当个体在一定刺激情境中做出某一行为后，若即时使之承受厌恶刺激、从事厌恶活动或撤除正在享用的强化物，那么个体在今后类似的刺激情境中，发生该行为的概率将会下降。

在影片中，克拉克校长宣布将五年来不务正业的学生，包括贩毒吸毒、横行霸道、破坏学校秩序和滋扰教师的学生全部开除，让留校的学生帮助学校工作人员擦除墙上的涂鸦，这对其他有不良行为的学生起到了警示作用。但是惩罚是消极的方法，如果使用不当，往往会引起受罚者的一些不良情绪和行为。当克拉克校长把那些学生开除之后，引起了一些学生以及家长的敌对情绪，于是这些家长联合起来抗议校方的举动，而被开除的学生也依然混进学校生事。在对师生训话时，克拉克校长一味要求安静地站立，当达奈尔老师弯腰捡起地上的纸片时，他当众予以指责，这虽然树立了自己的威信，但也引起了达奈尔老师的不满。两人回到办公室争吵时，克拉克校长冲动地宣布将达奈尔老师停职，这直接引发了达奈尔老师掀翻办公桌的冲动行为。可见，单纯使用惩罚方法的效果并不好。受到惩罚之后，学生不良行为的频率虽然立即降低了，但其效果不会长久，过一段时间后，被惩罚的行为就又死灰复燃了，因而学生的贩毒、逃课等行为仍然会出现。惩罚并不等于体罚，在实施惩罚时可以选用较温和的方式，如参与公益劳动、唱歌等。影片中，山姆斯在吃饭时摆弄别人的东西，克拉克校长惩罚他和同伴在所有人面前唱校歌，并告诉他们若是下次唱不出来就会被停课。这就避免了严厉惩罚带来的副作用。

（三）负强化

负强化是指当个体正在承受厌恶刺激时，一旦个体表现出期望的良好行为，便立即撤除其正在承受的厌恶刺激，那么以后在同样的情境下，该行为出现的次数就会增加。正强化是通过给予个体愉快刺激来促进行为的，而负强化则是通过撤除个体正在承受的厌恶刺激，使其得到满意从而起到促进良好行为的作用。

负强化的实施是通过逃避和回避这两个过程来实现的。逃避反应是指个体承受刺激后，只有适时出现良好行为，该厌恶刺激才能消除；回避反应是指经过逃避过程，个体逐渐知道当某种厌恶刺激的信号出现后，必须表现出特定的良好行为，才能免受厌恶刺激。影片中，当山姆斯因为逃课、吸毒被克拉克校长开除后，他请求校长让他回学校上课。校长察觉到他仍有可教之处，但是仍然需要让他记住这次教训，于是克拉克校长告诉山姆斯，只要他一犯错就会将

影片心理分析

他赶出去,这样山姆斯就认识到自己必须好好学习,不惹麻烦,才能免受厌恶刺激,即被学校开除。同样地,克拉克校长告诉山姆斯及所有学生,要是不会唱校歌就将面临停课的惩罚,为避免厌恶刺激,学生们都开始努力学唱校歌。这些措施有效地改善了学生们的行为。

(四)期望与激励

期望效应是指在人际交往中,一方充沛的感情和较高的期望可以引起另一方微妙而深刻的变化。在影片中,克拉克校长从一开始就对山姆斯很关注,及时纠正他的不良行为,关心他的身体状况等,这让山姆斯感到自己是被关注的,所以在校长的"目光"中,他不断成长,发挥自己的潜能,完成了从问题学生到好学生的转变。

激励是伴随期望效应而采取的积极措施。当全校师生都处于基本能力测验成绩差的阴影下时,克拉克校长以激励人心的演讲激发学生的斗志,他一边以反向的言辞,如"他们认为你们不可能成功",激起学生渴望成功、打破现状的心理,一边又告诉他们:"你们并不比别人差,也许过去你们的分数并不高,你们的学校并不好,但是你们可以在一小时后参加考试夺取胜利!"然后他又指挥音乐教师带动全体学生唱起了斗志昂扬的歌曲,在场的师生们在这样的激励氛围中,热血沸腾,对即将到来的考试充满信心,最终打破了学校成绩落后的旧局面。

(五)赏识观

在综合应用正强化的基础上,特殊教育实践工作者还创造性地提出了"赏识教育"的理念。赏识教育的实质是以尊重人性为前提,在尊重学生的前提下,不断发掘学生的优点,并认为教师对待学生的态度,决定了学生的发展方向。以前的易斯特赛德高中,教师把学生看作动物,对其漠视、放任自流,认为他们没有成才的可能。相应地,学生在这种环境下,也会产生很多负面情绪和行为,如消极沉闷,自我放纵,对教师抱有敌对心理,不听管教,并滋扰、袭击教师,故意违纪,逃课逃学等。而克拉克校长一到任就让人把墙上所有的涂鸦处理干净,并把餐厅上的围栏拆掉,他说:"你们把学生看作动物,他们的行为就像动物。"克拉克校长首先为学生们营造了良好的学习氛围,并以一种平

等的眼光看待他们，让他们感受到尊严。赏识教育的理念是多关注学生行为的积极方面，多鼓励、多激励，不用有色眼镜看待学生的行为，少用批评等消极的方法。当家长们声讨克拉克校长的举动时，他告诉家长们应该"多抽出时间陪陪孩子，给他们尊严，让他们学会做事"，而不是一味地将责任推到学校和教师身上。面对学生考试通过率低的情况，克拉克校长告诫教师们："这不是学生的失败，是教师的失败！"学习不仅仅是学生自己的事情，而是与学校教育和家庭教育息息相关的，需要教师、家长、学生等共同参与才能取得成效。克拉克校长在与师生的互动中，也逐渐改变了自己一味强调服从校长权威的做法，对师生们的闪光点进行挖掘并加以激励。在他转变管理风格后，学校师生的面貌也大有改观，他的良好心境也深深影响了其他师生，尽管开始人们还不太适应他突然表现出的友好、热情、赞扬等积极行为，但最终师生们都对他的能力心悦诚服。

"不能掌控，怎么教学？"教育是活的，教育方法是根据不同的情况来使用的。在教育中要善于观察，认真了解不同学生的情况，并根据具体的情况使用不同的方法。克拉克校长这种"严爱有加"的教育方法，一方面适当地对学生的不良行为施以惩罚，另一方面及时鼓励、表扬学生的良好行为，是很多优秀教育工作者所具备的共性。

第三节 《放牛班的春天》中音乐与爱的教育

一、影片《放牛班的春天》简介

影片《放牛班的春天》讲述了一位叫马修的音乐家到一所专门教育问题青少年的教养学校任代课教师的经历。被称为"池塘之底"的学校里的学生要么是无家可归的孤儿，要么是一些有顽劣、叛逆、心灵扭曲等问题的学生。初到学校，马修发现这里充斥着混乱、暴躁，冷漠无情的校长哈森一味强调严厉的教育，刻板地采用"刺激—反应"原则管理学生，对犯错学生进行各种惩罚。马修偶然发现皮埃尔有着独特的嗓音，其他学生也都喜爱歌唱，于是他决定组建一个学生合唱团来点燃孩子们内心的希望。组建合唱团也激发了马修重

新作曲的灵感。组建合唱团的行为曾受到哈森校长的反对和嘲笑，但孩子们内心的热爱和希望被马修的爱心和鼓励所激活，他们认真练习，清脆的歌声改变了校园里死气沉沉的气氛，祥和的爱心化解了孩子们的暴戾之气，一时间连校长也被这气氛所感染。而一名有暴力倾向的问题学生蒙东的到来惹出了新的事端，他不仅有偷窃、仗势欺人、说脏话、目无尊长、带动学生起哄等问题行为，而且对马修的善意和音乐也丝毫不接受。一天因带头打架，蒙东被校长关入了禁闭室，但他却偷偷逃离了学校。与此同时，哈森校长的20万法郎不翼而飞，蒙东被冤枉为偷窃者。他转羞辱为愤怒，趁哈森校长外出参加董事会领勋章的机会，放火点燃了学校。人们以为学校的孩子们都遇难了，却发现原来马修自行带领孩子们外出活动，碰巧躲过了这场火灾。但哈森校长为了推卸自己的责任，指责马修没有遵守学校规定，私自带领学生们外出，导致学校无人看守，马修因此被解雇。马修带着失望离开了学校，隔着高墙，学生们抛出一只只纸飞机向他致意。因战争而失去父母的孤儿佩皮诺跑出学校，恳求马修带他一同离开。马修后来以教授音乐为生，他曾经教过的"池塘之底"学校的学生们长大后仍然怀念着他。

二、爱的教育与音乐治疗理论

（一）马卡连柯的教育思想

成功的教育需要教育者通过情感与受教育者建立信任关系。苏联教育家马卡连柯说："爱是一种伟大的情感，它总在创造奇迹，创造新人。唯有爱，教师才会用伯乐的眼光去发现学生的闪光点，才会把辛苦的教育工作当作乐趣来从事，它使教师感觉到每个儿童的喜悦和苦恼情绪都在敲打他的心，引起他的思考、关怀和担心。"这种根植于教育的爱就是"教育爱"。马卡连柯在教育工作中十分尊重学生的人格，他认为尊重人、信任人是教育的前提。[①]他从来不把失足青少年当作违法者或流浪儿看待，而是看作有积极因素和发展可能的人。对

① 安·谢·马卡连柯. 论共产主义教育[M]. 北京：人民教育出版社，1954.

少年儿童的尊重和信任，是将这些误入迷途的孩子培养成为有责任感、荣誉感的社会成员的最重要的法则。只有从尊重、信任出发，才能采取合理的教育措施，产生良好的教育效果。马卡连柯认为乐观主义的教育观是教育成功至关重要的因素，并且他能以此来教育好特殊的教育对象。他不能容许教师把自己的烦恼、精神上的痛苦作为教育的工具，即不允许教师把自己的种种不快带入课堂，认为教师不应把愤怒表现在命令和谩骂之中，更不应将愤怒表现在脸上。他还强调教师应该善于控制自己的情绪，以乐观主义的态度看待学生，以轻松愉快的情绪感染学生，而且自身也应乐观地、生气勃勃地工作和生活。

（二）音乐治疗

音乐治疗是一个系统的干预过程，是治疗师利用音乐体验的各种形式，以及在治疗过程中发展起来的、作为治疗动力的治疗关系来帮助来访者达到恢复健康的目的。[1]音乐治疗可以运用于临床治疗和心理疏导，音乐可以通过艺术感染力影响人的情绪和行为，以情导理，调整情志，使人恢复心理平衡。人们可以通过接触不同的音乐信息，体会到愉快、满足、轻松、甜蜜或悲怆、愤怒、叹息、惊异等各种情绪，引起强烈的感情共鸣，从而调节自身的情绪，达到新的平衡状态，起到防治身心疾病的作用。

音乐治疗可以起到调节与表达自我意象、建立与维持社会人际关系的作用。根据精神分析理论，音乐能对个体人格中的本我、自我、超我三层次产生综合作用。本我欲望压抑所产生的紧张、焦虑能在音乐情绪中得到不同程度的转移和宣泄。音乐能增强自我，帮助控制情绪，对自我而言可以产生一种令人欣悦的自主和对创伤、威胁的超越。道德感的情绪体验在艺术经验中表现为一种审美体验，这可以通过音乐形式上的完美和谐得到满足。音乐是一种交流的手段，人生活在群居的社会里，需要表露自己的身体与精神的需求，音乐可以帮助人们在沟通中表达自我、获得反馈。总的来说，音乐具有唤醒、联系和整合人格的力量，它是一种自我表现和情绪释放的特殊手段。音乐的价值还在于在

[1]沈靖. 音乐治疗及其相关心理学研究述评[J]. 心理科学，2003，26 (10): 176-177.

影片心理分析

集体的范围内提供一个情感的发泄处,参加合唱、合奏的群体中的每一个成员,都可以在音乐中表现自己,而同时又受到控制。参与音乐活动可以加强个体与团队中的其他成员、听众及音乐本身的相互联系,通过这样的社会关系来满足其作为人的基本要求。

三、爱与音乐在教育问题学生中的作用

(一)马修老师以爱育人

影片中,马修老师用爱唤醒了孩子们的心灵,在教养学校里的问题学生时,他并没有采用"刺激—反应"原则,而是将每个学生都视为有血有肉、有尊严的人,认为这些外表看似叛逆的学生其实是可以被感化的。马修运用自己的智慧竭力为犯错的学生开脱和寻求庇护,保护他们不受伤害,给予了学生安全感。父母死于二战中的佩皮诺一直以为父母会在周六来接他,当蒙东欺负佩皮诺时,马修严厉制止并给予佩皮诺更多的温暖和关爱,最后在自己被解雇时答应带佩皮诺一起离开。马修发现了拥有天使的面孔、魔鬼的躯体的皮埃尔的音乐才能,即使在皮埃尔因一时冲动将墨水瓶扔向自己之后,他也只是用暂时取消其演唱资格的方式来让皮埃尔理解只有尊重别人,才能赢得别人的尊重。马修不断鼓励和帮助皮埃尔,这为皮埃尔音乐才能的发挥和自我价值的实现奠定了基础。马修在帮助学生们成长的同时,也完成了自身的成长。虽然马修在他人生最不得志的时候来到这所学校,但是当他用自己的音乐智慧燃起孩子们内心对于生活的激情和信心时,他也实现了自己的音乐梦想。马修曾自嘲是一个不成功的音乐家,但他一定要坚守自己善良的真心向前走。马修虽然在一生中只是平凡的音乐教师,但实际上他已经获得了成功,这是他内心对自己的认同。他是给予孩子们最美好的心灵启蒙和音乐启蒙的人,他点燃了教养学校孩子们的希望之光。

(二)音乐在教育中的独特作用

《放牛班的春天》是一部由音乐交织在一起的影片,唯美的音乐流淌进孩子们心灵的深处,并见证了孩子们转化的过程。马修偶然发现了这群孩子们的共同爱好——音乐,于是他为孩子们成立了合唱团,自己谱曲作词并耐心指导

孩子们练习。神圣而纯净的音乐对孩子们的心灵起到了净化作用。《托起轻盈的飞鹭》《释动的梦》这两首歌曲表明马修努力使孩子们渐渐融入他所营造的音乐世界，在音乐中孩子们幼小的心灵重新燃起了对于生命的希望，欢乐的音乐熏陶使孩子们变得乐观向上。查贝儿认为"体育和音乐是国家团结的关键因素"，马修在授课中充分挖掘每个孩子的潜力，并结合每个学生的特点和音乐天赋来找到他们在合唱团中相应的位置。不会唱歌的佩皮诺担任了合唱团的副指挥，发音不准的学生担任合唱团的乐谱架等，每个孩子在合唱的过程中各司其职。他们在音乐中克服自卑，认识到自身的价值，体验成功的喜悦和合作的欢乐。音乐引发向善之心，音乐塑造美好心灵。马修并不认为这些孩子冥顽不化，相反他认为这些孩子身上也存在着对善和美的追求，他用音乐来感化和改变这些孩子。音乐使"池塘之底"的孩子们由躁动变得安静，校园里混乱的秩序转向有条不紊，以往冷漠的师生关系发生改变，师生之间开始充满温情。影片结尾当马修离开学校时，远处传来孩子们的歌声，伴随着歌声，孩子们从窗口放出了许多写满祝福的纸飞机。这首合唱曲不仅表达了孩子们对马修老师的感激和不舍，也反映出他们对自由的渴望。作为一个音乐老师，马修是成功的，他用音乐引导孩子们走出心灵的荒地，激起他们对美好生活的渴望和自我价值的认可。音乐教育的美为人性、人心、人格增色无限。音乐以内在的、心灵的和精神表达的方式，以歌唱本身体现出的"人的尊严和自由"，使影片所要表现的"善"和"美"完整地融为一体。"乐之善矣能进德"，音乐如春风化雨般，使人受教育于不知不觉中。

第四节 《超脱》与教师职业心理健康[①]

一、影片《超脱》简介

《超脱》是 2011 年上映的一部剧情类电影，主人公亨利·巴赫特是一个有

[①] 贺平，兰继军. 从影片《超脱》中看教师的心理健康对学生的影响 [J]. 电影评介，2013 (20)：86-88.

着可以与学生进行某种情感交流天赋的英语教师,但是他却选择了埋藏这种天赋。为了避免和学生或者自己的同事产生什么"情感交流",他选择了做一个临时的代课教师,在每个学校都只待很短的时间,然后就离开。一次,有人推荐他到一所落魄的公立学校任教。这里的学生由于长期无人管教,目中无人,教学工作极难开展。来这之后,他耐心地与叛逆学生交流,在不突破自己底线的前提下,善用方法,尊重、了解、帮助学生,渐渐赢得了学生的尊重。在和自己的同事、学生以及他从街上救回来的少女产生情感连接之后,他发现自己在这个世界上并不孤独。最终,他在这个看上去冷酷无情的世界里重新看到了生活的美好。

二、罗森塔尔效应在教学中的应用

罗森塔尔效应又称皮格马利翁效应,是指人们的信念、成见和期望对所研究的对象产生的影响。1968年,美国心理学家罗森塔尔曾在一所小学做过一项实验:他们声称要进行一个"未来发展趋势测验",并以赞赏的口吻将一份随意写出来的"最有发展前途"的学生名单交给了校长和相关老师,叮嘱他们务必保密,以免影响实验的准确性。事实上所谓的"最有发展前途"的学生,是从学生名单中随机挑选出来的,与班上其他学生没有显著不同。八个月后,奇迹出现了。凡是上了名单的学生,成绩都有了较大的进步,各方面的表现都很优秀。专家的"权威性"左右了老师对学生能力的评价,而老师又将自己的这一心理暗示传递给了学生,使其感受到了老师对自己的关爱和期望,从而变得自信、自强,进而取得了显著的进步。

罗森塔尔效应是通过教师的期待来发挥作用的。期待的效果首先取决于期待者的威信。期待者的威信可以给被期待者以信心,使他们更加自尊、自信、自爱、自强。一般而言,期待者的威信越高,越容易产生罗森塔尔效应。其次是期待结果的可能性。如果个体对期待结果估量后自认为实现可能性较大,而且这种期待结果对自己又有意义,那么,罗森塔尔效应产生的可能性就很大。再次,罗森塔尔效应是根据"憧憬—期待—行动—反馈—接受—外化"这一机制产生的。也就是说,期待者对期待对象产生美好的憧憬,并出现具体的期待结果,还要为这种期待付出具体的努力实践,如给予积极的评价、肯定、表扬、

帮助、指导等，使被期待者感受到期待者对自己的特殊关怀和鼓励，并从内心接受期待者的种种爱心和帮助，以致做出相应的努力，把内在的潜能激发出来，达到期待者所期望的结果。这一过程中有一个环节出现差错，都会影响到罗森塔尔效应的产生或强度大小。

三、教师的心理健康对学生的影响

（一）教师与学生之间的关系

班级中的人际关系是教师与学生在教与学等活动过程中形成的以情感为基本特征的相互联系。在师生交往过程中，教师一般处于主导地位，是班级中最具影响力的人物。一方面教师具有专业知识，能够传道授业，是学生的楷模；另一方面，教师握有奖惩权力，可通过批评和表扬来影响和控制学生的行为。研究表明，教师的领导方式是决定师生人际关系的重要因素之一。认知心理学家安德森将教师的领导方式分为统合接触型和专制接触型两种，前者采用同意、赞赏、接纳与辅助的方式引导学生，后者采用命令、威吓与责罚的方式控制学生，结果发现在统合接触型教师引导下的学生能自主解决问题，并发挥团队精神，而在专制接触型教师领导下的学生较为顺从，但学习困扰多。

影片开头，上课铃声响起的时候，就出现了两个截然不同的老师。乱哄哄的教室，嘈杂的笑骂声，一个男教师不停地命令学生："所有人都坐下，闭嘴，别让我点名。"但是学生明显已经适应了，没有人听他的话，甚至还有学生大胆地向他扔纸团。反观另一位教师亨利·巴赫特，从容冷静地走进教室，用很简单的话语做了自我介绍，并陈述了自己的上课要求。面对学生的挑衅，他也只是用一种最圆滑也是最宽容的方法做了回应：请他出去。亨利·巴赫特的这个举动，赢得了班里部分学生的好感，尤其是胖女孩。这两个片段，展示了两种不同的教师风格：一种是专制接触型教师，通过命令和威吓来控制学生，结果却适得其反；而另一种是统合接触型教师，顺着学生的意思但并不失自己的原则，从而能更好地引导学生。

课堂气氛不但影响学生的学习和人格发展，同时也影响教师的行为。心理学家克莱因（1971）研究发现，当学生的行为多是积极的（如点头、注意、微

笑）时，教师会表现出正面的行为；当学生的行为多是消极的（如不关心、不注意、表情冷漠）时，教师会更多地表现出不恰当的行为。影片中叛逆女孩进教导主任办公室的一幕，将这一点体现得淋漓尽致。面对教导主任苦口婆心的教育，叛逆女孩表现出一副无所谓的态度，这彻底击碎了教导主任的耐心和教养。她被愤怒冲昏头脑，对学生破口大骂，然后又陷入了深深的自责之中。课堂气氛虽不是教学活动的组成部分，却对教学活动的开展与完成起着推动、催化、维持与定向的作用。好的课堂气氛能激发学生的情感，使其潜在能力得以实现。一个班级即为一个群体，群体是有一致性的。在亨利·巴赫特受到学生挑衅时，胖女孩勇敢地站出来为老师说话，却受到了辱骂。伴着全班同学的哄笑，一个原本正义的行为在学生们眼中却变成了可笑的代名词，随即胖女孩红了脸，深深地低下了头。可见，当群体的意见高度一致时，学生个体会感到巨大压力，为了不使自己成为唯一的或少数的异类分子，个体倾向于服从集体。如果集体的压力始终存在，个体又必须遵从，那么心理上的调整将使个体趋向于改变自身的态度，与集体保持一致。

（二）教师的情绪管理

教师是影响学生的关键因素，"耳濡目染""潜移默化""言传身教"等成语充分说明了教师的榜样作用。一个心理健康的教师，在学校担任的角色是多种多样的。他是知识的传授者，是学生父母的化身，是课堂纪律的管理员，是传递社会文化价值观念和准则的榜样。美国教育心理学家加涅将个体的素质分成先天的素质、习得的素质和发展中形成的素质。先天的素质是不能改变的，如工作记忆容量；习得的素质是可以通过学习获得的，包括言语信息、智慧技能、认知策略、动作技能和态度；而发展中形成的素质则是决定教师是否优秀的关键。

在影片中，学校老师的心理压力是很大的。学生素质参差不齐，公然挑衅教师；家长对学校教育期望又过高，甚至苛刻，明明是自己孩子犯的错误，家长却责备老师；房地产商人希望通过提高学校的升学率从而达到房价上升的目的。这些都加大了教师的工作压力，从而影响教师与学生之间的关系。

一项调查表明，有近半数学生对部分教师感到害怕。有的教师以能让学生

害怕为荣，以能把学生管老实为能，为了达到这一目的，甚至采用各种嘲讽、体罚手段。有些老教师给年轻教师传授经验："对学生不能太客气了，一开始就得把他们镇住，不然他们就会蹬鼻子上脸，骑到教师头上。"教师和学生之间应该是平等的合作关系，可是在这些心态不正常、心理不健康的教师的班里，学生感受到的师生关系却是"猫和老鼠""警察与小偷"的关系，从而导致了学生对学业感到厌倦，对学校产生逆反心理。

影片中，第一节课，当亨利·巴赫特布置课堂任务，考查学生们的文学功底时，一位黑人学生屡屡打断他的讲话，并且走上讲台，把他的皮包狠狠地砸到墙上。面对这样的挑衅，亨利面无表情地说道："听着，那个包没有任何感觉，它是空的，你伤害不了我。我明白你为什么生气，但是现在愿意帮助你的人不多了，我是其中一个。"听了这一番话，黑人学生若有所思，平息了自己的愤怒，缓缓地走下了讲台。叛逆的学生试图激怒教师，这种氛围从深层次来看会让教师的职业荣誉受到打击，教师可能会因为在这样的学生面前无计可施而感到自己无能，脸上没光。如果认识到这一点，就应该反省职业荣誉感的现实性了。影片中亨利很好地调整了自己的观念和构想，控制住了情绪并且很好地引导了学生。而影片中另一位年龄较大的老师面对来自生活和工作的压力，没有合理地控制和调节情绪，使自己陷入了消极状态。这位老师在面对问题学生时，没有用科学合理的方法解决问题，而是依靠药物的迷幻作用逃避现实，缓解压力。这不仅没有起到应有的引导作用，反而会使学生产生更极端的心理反应，给学生带来更坏的影响。由此可见，教师的心理健康和正确的引导方式对学生的心理健康成长轨迹有着重要的影响。

（三）教师的期望对学生成长产生的影响

在学校里，教师是影响学生身心健康发展的最重要的环境因素。对学习成绩不好的学生施以冷脸，毫无耐心和爱心，只会让这部分学生的学习越来越差，学习积极性也越来越低。学生在校的表现，在学习上和生活上的追求，都极大地受到教师言行的影响。有些教师由于不良的言行和心态，带给学生更多的是消极影响，致使学生对学习、对生活态度消极，厌学、厌校、厌师，甚至厌烦父母亲人。在影片中，亨利·巴赫特用自己独特的人格魅力和独特的上课方式

影片心理分析

一点点影响着学生,起了榜样作用。他采用灵活的教学方法和多样的语言来吸引学生的注意力,并鼓励学生去阅读文学作品。他告诉学生:"我们必须去学会阅读,必须用一种健康的、积极的,哪怕是基于梦想甚至是虚假的文学作品来发现我们的生活,我们必须建立一种对自我的保护机制,树立一种对自我价值进行肯定的世界观和价值观。我们在生活中可能会随时随地被他人有意无意地伤害,但是我们有理由告诉我们自己,我们是有价值的人,我们的人格尊严和作为个体的存在感必须得到尊重,我们必须学会自我保护。这就是我要求你们学会去阅读的根本目的。"这种看法赢得了学生热烈的掌声。每一个人都有人格尊严,都有情感需要,都有特殊存在价值,都一样渴望、需要被教师认可。因此,教师要关心每一个学生,对每个学生都寄予合理的期望和要求,给予他们公正和足够的支持与鼓励,这对于学生健康成长有着重要意义。影片中,在亨利将要离开这个学校,准备上最后一堂课时,原本叛逆的学生竟然对他产生了不舍,这与开头那个混乱嘈杂的课堂完全不同。亨利用事实证明了罗森塔尔效应对学生的积极影响。

 教育实践也表明:如果老师喜爱某些学生,对他们会抱有较高期待,经过一段时间,学生感受到老师的关怀、爱护和鼓励,常常就会以积极的态度对待老师、对待学习以及对待自己的行为,变得更加自尊、自信、自爱、自强,进而诱发出一种积极向上的激情,最终常常会取得老师所期望的进步。相反,那些受到老师忽视、歧视的学生,久而久之会从老师的言谈、举止、表情中感受到老师的歧视与偏见,也会以消极的态度对待老师、对待自己的学习。因此,积极地呵护和关怀学生的心理健康,需要教师对学生积极的教育期望和对学生心理发展的深切关怀。

 《超脱》是一部反映教师心理压力的电影,它用平静的语调讲述了人与社会之间复杂的关系。教师的心理健康不仅是其完成正常教育教学的前提,也是学生心理健康的重要保障。全社会和学校以及教师个人都应当对改善教师心理素质做出努力和贡献。要提高教师心理健康水平,除了宏观的社会体制层面对教师的工作提供支持和保障外,还必须在社区、学校和个人层面采取各种措施减轻教师的心理压力。

第四章 心理咨询专题

第一节 《心灵捕手》与心理咨询技术

一、影片《心灵捕手》简介

影片《心灵捕手》的主人公威尔是一个数学天才，但是威尔早年的不幸遭遇使他成长为一个叛逆的问题青年。威尔在大学里找到一份保洁工作，每天乘坐郊区地铁往返于住处与工作地之间。一次他和同伴与其他青年人斗殴，被法官判决接受心理辅导，否则将按未成年人犯罪行为进行处罚。麻省理工学院的数学教授兰波在课堂上留的难题，一直没有学生能解出来。有数学天赋的威尔在清扫教学楼时，趁着楼道无人，把自己的解题过程写在了黑板上。兰波教授无意中发现了威尔卓越的数学才能，了解到他因斗殴而面临处罚时，便想尽力帮助这个数学天才。于是兰波教授主动为威尔寻找知名的心理咨询师来帮助他，但是面对有过人天赋的青年，前几次咨询都以失败而告终。兰波教授不得已向自己的大学同学肖恩求助。肖恩是一位优秀的心理咨询师，他认识到威尔是在用放荡不羁的行为对自己的自卑进行宣泄，于是他坚持不放弃威尔，并按照心理咨询的规范努力与威尔建立良好的咨询关系。在此期间，威尔遇见了哈佛大学的女学生史凯兰，史凯兰被他的才华所吸引，并渐渐爱上了他，但威尔却不敢面对自己真实的情感，史凯兰最终失望地离开了。而肖恩继续用耐心和信任帮助威尔，使他走出了心灵创伤，让他有勇气面对自我、寻求真爱。最后，在好友查克与肖恩的鼓励下，威尔出发去寻找女友和属于自己的人生。

二、人本主义咨询观

人本主义学派主张以来访者为中心的咨询观。其主要思想是：只要给来访者提供适当的心理环境和气氛，他们自己就能产生自我理解，改变对自己和他

人的看法，产生自我导向的行为，并最终达到健康的心理水平。咨询师要与来访者建立一种安全和相互信任的关系：咨询师不是理智地讲出来访者所关心的问题，而是直接关注来访者在某一时刻内心深处所关心的问题。人本主义心理学家罗杰斯认为，每个人都有朝着健康积极的方向发展、成长、变化的潜能，这种潜能是独一无二的，会引导人的所有行为，所有人都需要积极看待。罗杰斯提出的主要观点有三个：

（1）自我实现倾向：他相信所有行为都受自我实现倾向的制约，自我实现倾向引导一个人追求普遍积极和健康的行为方式。

（2）积极的自我看待：所有人都有一种希望获得积极看待的需要，人们应该无条件地积极看待自己和他人，把人作为一个整体来接受和尊敬，即使是客观上的消极行为也要接受，因为它是这个人的一部分。

（3）价值条件：价值条件能广泛地影响一个人的人格发展，它们会干预、替代干预机体的评价过程，从而阻止一个人自我实现倾向的发挥，阻碍他的健康成长[1][2]。

三、影片中展现的成功心理咨询技巧

影片以咨询师肖恩对威尔的八次咨询为主线索，戏剧化地呈现了咨询师与来访者共同成长的历程。一方面，与咨询师肖恩逐渐建立的信任是威尔自我揭露与自我重塑的关键；另一方面，在威尔找回自我的过程中，咨询师肖恩丧失伴侣的伤痛也得到了治愈。

（一）建立值得信任的咨询关系

第一次咨询是建立和谐咨询关系的重要环节。在心理咨询中，咨询师与来访者建立和维持一种坦诚、信任的关系是咨询过程中最重要的事情，是有效咨询的前提条件。影片中威尔的心灵如同被荆棘包裹着，想得到他的信任自然很难。前两位咨询师的高姿态、虚伪、标签化的态度使威尔感到反感，他们均遭

[1] 江光荣. 心理咨询的理论与实务［M］. 北京：高等教育出版社，2005.
[2] 郑雪. 人格心理学［M］. 广州：暨南大学出版社，2007.

到了威尔的羞辱，而咨询师肖恩则为威尔建立了值得信任的咨询氛围。在咨询开始前，肖恩让兰波教授与他的助理回避，这让威尔感到自己的隐私是安全的，也体现了优秀的咨询师对咨询保密性原则的遵守与对来访者的尊重。肖恩开始并没有直接去问威尔面临的问题，而是关心威尔的内心感受，体现了人本主义咨询观。他以一种友好的聊天模式与威尔交流，他们聊读书、运动等，这使威尔产生了兴趣，并主动地剖析肖恩墙上的画。威尔用一种程式化的观念看待肖恩的画，这一举动投射出了威尔内心是无助和消极的，充满怀疑，他用自己的不幸经历来否定所有人和事。同时威尔的话也触碰到了肖恩心灵最脆弱的地方，肖恩一直以来不能面对自己妻子已逝的事实，这表现出咨询师也是普通人，也有自己的烦恼。

（二）多种咨询策略的恰当应用

肖恩是一个优秀的心理咨询师，他面对智商高而早年有过创伤经历、桀骜不驯的威尔，没有轻易退缩，而是综合运用多种咨询技巧，如共情、自我揭露、质对、反复诘问等，最终成功地解开了威尔的心结。

在第四次咨询时，威尔说到自己与女友史凯兰的感情现状："她现在很完美，我不想破坏。"肖恩认识到这其实是威尔惧怕自己的不完美被女友看到，也害怕通过与女友的深入交往，发现她的缺点，从而影响甚至颠覆对方在自己心中的美好形象的心理。为了让威尔反思自己逻辑的荒谬性，肖恩通过适当的自我揭露，不动声色地讲了一个自己的故事："我太太一紧张就会放屁，她睡觉也会放屁，有天晚上声音大到把狗吵醒，其实她是被自己臭醒的。"接着，他平静地说："她去世两年了，那是我最想念的事，这些小特质让她成为我太太，她也知道我所有的瑕疵。"肖恩用自我揭露的方法，以自己与妻子的感情生活为例，提醒威尔每个人都不完美，要去接纳自己与别人的不完美，去尝试着打开心灵。自我揭露又称自我开放，主要功能在于增进咨询关系，促使来访者自我表露。在这次咨询之后，威尔立即去找了女友史凯兰，主动向史凯兰发出邀约，想尝试更深一步地发展感情。肖恩通过尊重、共情、无条件的积极看待、适当的自我揭露等方法逐渐打破了威尔的阻抗，让威尔明白人间有真情。

在第六次咨询中，当谈到理想时，威尔大谈搬砖头应该受到尊重，做杂役

也不是什么丢人的事情，在任何一个地方只要靠自己的力气干活吃饭就行，自己的追求就是这样……肖恩则对质道："每天搭乘40分钟火车让大学生上课有干净的环境很可敬，但是，做工哪里都可做，为何要挑一流的科技学府，晚上偷偷解算世上只有两个人懂的方程式？我看不到其中的荣耀。"肖恩继续展开攻势，他问威尔的志向是什么，威尔随口说他想当牧羊人，肖恩听后打开门对威尔说："你走吧，不要浪费我的时间。"习惯了口出狂言的威尔大惑不解，连声强调咨询还没结束，肖恩便说："与一个简单问题都不能诚实回答的人谈话，是浪费我的时间。"质对是在咨询师发现来访者语言与行为不一致、逃避面对自己的感受和想法时，指出来访者矛盾和不一致的地方，协助来访者对自己、对问题有进一步了解的方法。威尔虽然聪明绝顶，但是总是用逃避的方式处理问题，肖恩的这番话实际上澄清了威尔的问题所在，是用质对的方式让威尔反思自己矛盾的行为与语言。

在第七次咨询时，肖恩拿着记录威尔受虐经历的卷宗，威尔问肖恩："你有过这种经历吗？"肖恩平静地说："我有，我爸是个酒鬼，他喝醉回家就想打人，我激怒他以保护妈妈和弟弟，他若晚上带着工具来就更精彩了。"威尔深有同感地说："他把扳手、棍子和皮带摆在桌上，然后说：'选一个。'"肖恩接着威尔的话说："我会选皮带。"威尔低下了头，眼神中充满愤恨与自卑，这时肖恩逐渐走近威尔，并不断重复同一句话，"这不是你的错"，且语气越来越坚定，终于威尔的防线彻底崩溃了，他扑在肖恩的身上，紧紧地抱着肖恩痛哭。最终威尔卸下了自我防御的面具，真正地面对自己。肖恩给予威尔无条件的积极关注与肯定，使威尔逐渐接纳自己，且肖恩揭露自己也有过与威尔相似的经历，最终威尔在肖恩的接纳与肯定中释怀过去、放下包袱，与肖恩建立了真正信任的关系。

（三）恰当处理分离焦虑

在第八次咨询时，肖恩告诉威尔咨询要结束了，威尔即将自由了，威尔却流露出无助与不舍。肖恩说以后还可以保持联系，并给了威尔一个真诚而有力的拥抱。肖恩相信他可以带着真实的自我去勇敢地面对爱人与未来的生活。在咨询过程中，肖恩也逐渐从曾经的伤痛中走了出来，用旅行去寻找自己新的人生起点。通常在咨询结束之际，咨询双方会产生一种被称为分离焦虑的情感，

在这种情况下,要让来访者树立独立处理问题的信心,咨询师要向来访者保证自己对他的友谊,可以随时取得联系。因为"助人自助"是咨询的灵魂所在,目的是帮助来访者自我成长。

咨询师肖恩就像一位富有智慧的猎手,在桀骜不驯的威尔面前,通过自己真诚和娴熟的心理咨询技术打开了威尔的心扉,捕捉到了威尔的心灵,找到了威尔心理问题的症结所在,帮助这个富有才华的年轻人重新找到了属于自己的生活。

第二节 《第六感》中的心理咨询原则和会谈技术[①]

一、影片《第六感》简介

影片《第六感》讲述了一位叫马尔科姆的儿童心理学家尝试帮助一名叫科尔的九岁男孩克服心理障碍的过程。影片开始提到马尔科姆在一年前曾经遭受一名他所治疗失败的名叫文森的病人的枪击。一年后,马尔科姆再度面临一位与文森有相似病情的来访者科尔。于是他决定再试一次,帮助科尔解决心理困扰,以弥补之前未能治疗好类似病情来访者的遗憾。男孩科尔自称他能看到"鬼魂",这让他饱受精神折磨。马尔科姆试图与科尔建立良好的关系,并帮助科尔解决难题,但却不为科尔所接受,因为科尔认为没有人能帮助他脱离现状。经过数次心理咨询后,科尔放下了防御心理,慢慢地接受了马尔科姆的建议,最终问题得以解决。与此同时,马尔科姆也真正领悟到了心理咨询"助人自助"的一面。

[①] 史茉莉,兰继军. 从《第六感》看心理咨询的原则和会谈技术[J]. 电影评介,2014(06):48-50.

影片心理分析

二、从《第六感》看心理咨询的基本原则

（一）来访者自愿原则

来访者自愿原则要求咨询由来访者发起，来访者有主动求治的愿望。这项原则保证了咨询的良好动机，有利于后续咨询工作的开展。另外，此项原则还能保护咨询师不给自己增加额外责任。

咨询师马尔科姆认为科尔和文森有相似的家庭状况、症状表现和心理问题，即儿童情绪障碍，该障碍是发生在少年时期，以焦虑、恐惧、抑郁或躯体功能障碍为主要临床表现的一种疾病。马尔科姆希望通过治疗科尔以弥补自己曾在文森身上犯的错误，于是主动找到科尔，但是此时的科尔却将主动提供帮助的马尔科姆拒之门外。从这一点可以看到，咨询师实际上违背了来访者自愿原则，导致了来访者对咨询的阻抗。

在实际的咨询中，非自愿的咨询也常会出现，例如有家长认为孩子存在一些问题，于是哄骗或者强行带孩子来接受咨询。这时候咨询师首先要判断谁是真正的来访者，可能有问题的是家长，也可能家长和孩子都存在一些问题。若两者都有问题，那么咨询师要首先考虑将家长纳入咨询，这就需要发掘家长的求助动机。影片中第一次会面时科尔用拉丁语对玩具士兵说："神啊，我在深渊向你哭喊。"这表明科尔极力想摆脱现状却又无能为力，这就是科尔的求助动机。

（二）保密原则

保密原则指咨询师尊重来访者的个人隐私，严格保守来访者的相关资料及咨询过程中的谈话内容，不在治疗室外随便谈论来访者的事情，更不能拿来作为茶余饭后的谈资。若是作为教学材料或与同行讨论，可在征得来访者同意后，隐去可能会暴露来访者的重要信息。另外，保密原则还有一种特殊情况，就是当来访者有自杀或伤害他人的倾向时，咨询师可向有关人员报告来访者的情况，以便尽可能保证来访者及他人的人身安全。影片中马尔科姆就违反了保密原则，他在和妻子共进晚餐时随便谈论起科尔的事情，说科尔和文森可能存在同样的

问题,并且可能受到了虐待。

(三)处理心理问题

心理咨询只解决心理问题,而不处理具体的现实问题。心理咨询的最终目标在于帮助来访者成长,使其自立自强,能够独立处理生活中的问题。比如:就个子高矮而言,如何长高、为什么长不高是现实问题,而个子矮的苦恼等是心理问题。

影片中科尔的主要问题是情绪问题。他画了一个人拿螺丝刀刺另一个人的画,让老师很生气,老师叫来家长开会;他在纸上写下"不让婴儿安静我就宰了你"这样的话,让妈妈感到不安;他跟老师说学校以前吊死过犯人,但没有人相信,大家都用异样的目光看他。科尔上一次参加聚会是在一年前,那时他躲在玩具隧道里不敢出来,因此以后大家都不再邀请他了。科尔的"怪异行为"是一种情绪的表达,他通过画画、书写、向人讲述来抒发恐惧的情绪。他的恐惧,以及表达恐惧后的不被理解都严重影响了他的人际关系,也让他更加封闭。那么马尔科姆是如何处理科尔的恐惧情绪的呢?他启发科尔让他认真想为什么那些"鬼魂"会找上他,它们想做什么。科尔终于顿悟到"鬼魂"其实只是自身内心世界的投射。这可以从科尔几次遇到"鬼魂"骚扰的场景看出,比如关在地窖里的"鬼魂"希望有人放它出去;自杀的妇人对丈夫有很深的怨气,恨丈夫虐待她;一直呕吐的小女孩被妈妈害死,担心妹妹也要遭到妈妈的毒手,希望能得到科尔的帮助,这同时也是科尔渴望支持感的投射。影片中心理投射出的"鬼魂"样子可怕,但它们实际上并没有看起来那么危险,它们投射出科尔有一种希望被理解的愿望,一种依恋情结。马尔科姆也有自己的情结,他因为没有治好他的病人文森而愧疚不已,这份愧疚之情挥之不去,才促使他在遇到科尔之后,一心想要治好他。这些情结并不可怕,也不该被忽略。咨询师能做的就是倾听来访者的讲述,让他们得到疏导。黑暗与光明共同存在,黑暗并不可怕,只要用光明照亮它。弗洛伊德说:"当来访者的无意识冲突被引导到意识中来后,来访者的症状自然就消失了。"对科尔的咨询,主要需要处理的是他的情绪问题,而不是如何让他看不到投射出的"鬼魂"。

（四）对来访者负责

对来访者负责要求咨询师以来访者的利益为出发点。咨询师应秉持对来访者负责的态度，客观分析问题，为对方着想，客观地提供建议。影片中当科尔告诉马尔科姆自己能看到"鬼魂"时，马尔科姆认为科尔存在幻觉、妄想，可能是某种学龄儿童的精神分裂症，应确诊后转介医院治疗。虽然这时的诊断是错误的，但咨询师的这种态度正是对来访者负责的态度。心理咨询有一定的工作范围，咨询师要鉴别出不适合咨询的来访者（如精神分裂症、躯体疾病患者），并作转诊，不能因为将病人转诊会减少收入就勉强做咨询。

三、从《第六感》看心理咨询中的会谈技术

（一）尊重

尊重是指心理咨询师在尊严、人格等方面与来访者平等，把来访者作为有思想感情、内心体验、生活追求和独特性与自主性的人去看待。尊重意味着无条件地接纳，既纳来访者积极、光明的一面，也接纳来访者消极、灰暗的一面；既接纳咨询师喜欢、赞同的一面，也接纳咨询师厌恶、反对的一面。尊重还意味着平等，不因差异批评、指责来访者，不因相貌、身体情况歧视来访者，不以自己的好恶厚此薄彼。尊重也意味着信任，相信来访者有解决问题、改变自我的主观愿望；相信来访者可以通过自身努力，进行自我调节并最终解决自身问题。尊重更意味着真诚，咨询师根据咨询关系的情况，诚恳地表达自己的观点、态度等。[①]

影片中老师看到科尔的画，听到他讲学校以前吊死过犯人，有人朝犯人吐口水这种话就会生气并批评他。老师认为科尔一直传达负面信息，不符合社会期待，觉得他和别人不一样，是怪胎。马尔科姆并不因为科尔的"怪言怪语"就认为他是怪胎，而是以接纳的态度询问他为什么会画这幅画，吊死犯人的事

① 郭念峰. 心理咨询师三级［M］. 北京：民族出版社，2012.

是从哪里听来的，等等。

在第三次咨询中，科尔说自己不会和妈妈说任何事，因为他怕妈妈会像其他人一样认为自己是个怪胎。他不想看到别人嘲弄的眼光，好像自己是个傻瓜。谈话中马尔科姆向科尔表达了尊重和接纳，他说："你不是怪胎，别相信那些，那都是屁话。"他既不批评科尔和母亲沟通太少，也不把科尔看成怪胎。

（二）支持

在咨询中，咨询师通过正强化，真诚地给予来访者的适宜行为以鼓励和支持，从而减轻来访者的焦虑，促进积极行为的增加。但是需注意当咨询师对来访者作保证或鼓励时，其出发点应当是基于现实的，而非空头支票。[1]

马尔科姆启发科尔为什么"鬼魂"会找上他，它们想干什么。在马尔科姆的启发下，科尔说"鬼魂"是想请自己帮忙。马尔科姆对此给予了肯定，并提出了让"鬼魂"离开的方法：倾听它们的倾诉。科尔担心地问："万一它们不是想找人帮忙呢？万一它们只是想伤害别人呢？"马尔科姆说他也不能确定，但他会陪在科尔身边，这便是一种支持。正是在马尔科姆的支持下，当晚上科尔内心投射的"鬼魂"琪拉出现时，他鼓起勇气问琪拉是不是有事情找自己，原来琪拉是想请科尔帮忙告知父亲自己死亡的真相。马尔科姆陪科尔参加了琪拉的葬礼，并将录有真相的录像带交给了琪拉的父亲。改变对于来访者来说是带有冒险性的，此时他们更加需要咨询师的陪伴、支持。影片中科尔第一次大胆尝试与自身内心投射的"鬼魂"琪拉沟通的时候，马尔科姆一直在旁边陪伴，这也是一种支持。这次尝试的顺利进行增加了科尔面对自己内心的勇气，他不再恐惧，而是能够坦然面对自己的"鬼眼"以及由自身内心投射出来的"鬼魂"了。影片中化妆间里，科尔和烧伤"女鬼"的温馨谈话证明了这一点。

[1] 钱铭怡. 心理咨询与心理治疗 [M]. 北京：北京大学出版社，2001.

（三）共情

共情是体验来访者内心世界的能力。咨询师应从来访者的角度看待来访者及其存在的问题。共情不要求必须有与来访者相似的经历感受，但需要咨询师能设身处地地理解来访者。

在第八次咨询的时候，马尔科姆要把科尔转介给别人。这时马尔科姆的家庭出现了问题，他和妻子已经很多天不说话了，像陌生人一样，并且马尔科姆怀疑妻子有了外遇。他对科尔说："我不能做你的医生了，我没有关怀家人，而且我也帮不到你。"（咨询师的第二次自我揭露，真诚地表达自己的感受）科尔激动地哭了，说："只有你能帮到我，不要放弃我。"咨询师和来访者都默默地流下了眼泪。来访者对咨询师发生了移情，咨询师对来访者发生了反移情。这里的移情、反移情均具有积极作用。移情促进来访者暴露自己的问题，探索问题，解决问题。反移情促进咨询师对来访者更好地共情，以了解来访者的感受和实际情况。影片中马尔科姆回到家翻出了治疗文森时的录音带，听到了"鬼魂"用西班牙语说的"救救我，我不想死"。马尔科姆终于明白了科尔一直以来在恐惧什么，那不是幻觉，不是妄想，科尔内心缺乏安全感，共情产生。咨询师对来访者产生共情，才使得咨询师了解问题的所在，给予来访者以启发，真正帮助来访者解决问题。当马尔科姆问科尔："你觉得'鬼魂'为什么找上你？"时，科尔后退了几步，来访者也产生了被理解的感受，开始思考自己的问题。自此两个人开始共同探讨，朝着解决问题的方向前进。

影片中的"鬼魂"其实在现实生活中并不可能存在，男孩科尔也不具有天生的"鬼眼"，并不能真的看到"鬼魂"。在科尔小时候父亲就去世了，他和母亲一起生活，长大的他缺少了一份来自父亲给予的安全感。在学校里，科尔被老师、同学所排挤；在家中，母亲也在为他感到不安，以至于科尔内心极度缺乏安全感，在孤独之中产生种种幻想，通过投射出"鬼魂"来表达自己内心世界的恐惧和无奈。

《第六感》尽管虚构了科尔能看到"鬼魂"这一情节，制造出了令观众惊悚的场景，但实际上是一部反映心理咨询原则和会谈技巧的电影。它通过对咨询师和来访者咨询过程的生动表现，给观众展现了心理咨询关系的建立、发展

及结束的整个过程。咨询工作通常是助人自助的，咨询师也可以通过咨询获得成长。但作为咨询师一定要对来访者有尽可能深的觉察，意识到来访者对哪些问题比较敏感，并且尽量避免对来访者造成伤害。

第三节 《购物狂》与现代都市的压力及应对[①]

一、影片《购物狂》简介

《购物狂》是一部围绕心理主题展开的都市情景电影，影片揭示了大都市高压生活下亚健康人群的生存状况，以戏剧化的方式展示了同为购物狂但却有品味差异的各色人物。

方芳芳是一个典型的购物狂，她在接受采访时说："从小到大，看到好东西就想买，不买就手痒，好像被蚂蚁咬一样，不舒服，不买二三十袋就不肯罢休。"她偏好购买名牌包，愿望是收集自她出生年份（1980）到目前（2006）该品牌出品的所有限量版包。结果她因忙于购物而丢掉了工作，全部信用卡都被刷爆，陷入经济紧张的困境，给自己带来了无尽的烦恼。

陆小凤是一名知名的心理医生，她被誉为殿堂级购物狂。从她的收入水平和身份地位出发，她在购物时首先看重的是商品的社会象征意义，以显示自己经济富裕，地位特殊且能力超强，其狂热的购物行为表现为闭店扫货。与一般商场的低价清仓处理不同，陆小凤的清仓式购物使得她一出现，所有店员就放下手中的活围着这位大财神服务。

丁叮当因失恋而导致创伤后应激障碍，变得极度自卑，她觉得自己只配穿廉价衣服，也不敢和其他高贵的人物在同一张桌子吃饭。她在购物时爱去十元店，喜欢打折商品，买仿冒名牌，爱贪小便宜。如果有机会自己不用花钱却能分享别人的好东西，她就会毫不客气地挑去大部分。在用餐时见到鲍鱼，她几

[①] 甘少杏，兰继军. 从特殊教育心理视角解读电影《购物狂》[J]. 绥化学院学报，2016（01）：136-138.

乎把所有的鲍鱼都夹到自己碗里。这些表现使她成为"低贱俗"的购物狂。

何穷富拥有百亿身家，却生性吝啬，每当购物时总喜欢和别人争，但到最后自己抢到后又后悔买了没用或买贵了。他代表了一种非理性的购物狂，这类人爱抢购的原因只是想战胜别人，总是喜欢和别人竞争，而且往往是坚持到底、不惜一切，把别人的东西抢过来就很开心，却没有意识到自己是不是真正喜欢这些商品，所以一旦抢购到手就会后悔。小到买蛋挞、柜子，大到在拍卖现场竞投地皮，都可以映射出他的这一人格特点。这种习惯也延伸到他的爱情观，总是与竞争对手（李简仁）抢恋人，至于自己到底喜欢谁却根本不清楚。

李简仁是一名心理医生，但却有选择障碍，常常因犹豫不决而害怕做出选择。在快餐店点餐时，面对菜单无法抉择，一会担心吃咖喱会上火，一会觉得吃烧春鸡麻烦，一会又怕干炒牛河太油腻，可三明治又吃不饱；想看电影时又怕这个电影院空调温度低，那个电影院容易失火，另一个电影院天花板会不会倒塌；自己学了很多武功招数，可当进行自我防卫时却不知道该选择哪种功夫来应对；在购物时看着各种品牌的商品一筹莫展……每当遇到这些场景，实在没办法做出选择时，他只能用"点指兵兵"的笨办法让老天替自己做主。

二、压力及应对

在现代大都市生活的人们都面临着巨大的社会压力，每当新的一天开始，人们就时刻要应对考核、竞聘、升职等各种竞争性活动。现代都市的快节奏，又让人们忙于工作，无暇参与休闲活动，缺乏心理补偿与发泄的渠道，因而购物就成了许多人平衡情绪、舒缓压力的方式之一。随着信息化时代网络购物大趋势的盛行，各大厂商投放大量广告，模特对商品的唯美展示等，给普通消费者们带来强烈的感官冲击，从而刺激并引发了他们的过度购物行为。

适度的压力能使人处于应激状态，使神经处于兴奋，但凡事过犹不及，过大的压力如果得不到缓解和宣泄，日积月累将会引起个人心理和生理等各方面的不适。长期处于高压下，会使一个人神经过于紧张，久而久之失去韧性。理性宣泄适度的压力并无大碍，反而有积极作用，适当的购物有利于人们舒缓压力、宣泄情绪，但应当有所克制。作为都市中的一员，人们需要学会自我调适与减压。首先，合理的宣泄可以缓解压力，如与朋友多沟通、多聊天，除此之

外可以运动、郊游、看电影、听音乐、读书、蹦迪、唱卡拉 OK 等，都是释放压力的休闲活动。其次，要学会自我放松，如在独自吃饭时，抛开电脑、手机、报纸，寻找一个安静的角落，让自己慢慢沉浸在咀嚼美食的过程中，从而进入无意识放松状态。

三、从《购物狂》中学习应对压力

（一）理性购物

购物成瘾者应认识到购物只是一种获取心理需求满足的短暂方式。如果觉得自己有冲动购物的倾向，可以试着转变思维方式，在购物前可以问自己为什么买这件东西、是否真的需要它、这件物品在自己未来的购物优先表上占据什么样的位置、自己是否可以用已有的物品来替换这种物品等。同时要学会自我控制和约束，在购物之前养成"做计划"的习惯，列出自己需要的物品。养成记账的习惯，坚持记录大件商品或大笔消费的支出金额，减少盲目支出。还可以采取影片中所展示的方法，每当自己达成一定目标，允许购买一定金额范围内的物品给自己作为奖励。如果购物的原因是压力过大，则可以尝试找到替代购物的活动，通过健康的方式释放压力。在信用卡日益普及和网络购物快速发展的今天，要学会做个理性的消费者，在购物时优先考虑实用性和客观需求，而不应受打折促销、赠品或积分等小优惠的影响。冲动购物念头很强烈时，可以学习影片中的方法——用一种强烈的刺激信号来提醒自己，延迟几秒再做决定，这样就不会老犯冲动购物的毛病了。

（二）克服选择困难

对具有选择障碍的个人而言，应认识到现实生活中，每个人或多或少都会遇到害怕做选择的时候，但只要不影响生活，就不必介意。可以尝试找到造成自己紧张的原因，把自己不愉快的经历、负面情绪宣泄出来，通过合理宣泄、转移注意力等方法缓解紧张的心情。在遇到问题时采取顺其自然的态度，不做完美主义者，不追求事事都有完美的结局，只要自己尽力把该做的事情做好就可以，要承认每个人都有犯错误的可能，不必对自己过于苛刻。理性的决策可

以避免事后后悔的情绪反复出现，当自己做出一定抉择后，就要以"甜柠檬"的心态来坦然面对，只要是自己拥有的就是好的。

除了疯狂购物和选择障碍以外，《购物狂》还刻画了其他形形色色的都市亚健康人物角色，如一位护士因孕前焦虑导致接二连三在商场、街头早产；何穷富的亲生父亲何西天生是病态赌徒，又爱讲粗话，而其养父冬叔家财丰厚却生性吝啬；李简仁的父亲肥叔有瞌睡症；等等。影片以轻松的喜剧方式及夸张的艺术演绎手法从另一个角度把都市高压生活下人们的问题行为放大，虽然普通人不会像电影中人物的性格那么夸张，但电影所展现的角色却是现实社会生活中普通群众的缩影与投射。正如影片中所说："都市生活下人人都有压力，压力下有点不正常也很正常。"生活在现代都市生活的高压下，人们或多或少都会产生一些心理问题，只不过问题的严重程度不等而已。轻微的心理困扰就像心感冒一样，偶尔也会在个体身上发生，只要治疗及时、防护得当，就不会对个体的身心带来太大的影响，重要的是对自我进行认识、调适并获得成长。

第五章　社会心理专题

第一节　《刮痧》与跨文化心理

一、影片《刮痧》简介

影片《刮痧》中，旅美华人许大同是个事业有成的电脑程序设计师，在美国生活、工作已经八年了，太太简宁是房地产商，儿子丹尼斯五岁。许大同将老父亲从北京接到美国的圣路易斯团聚。孙子丹尼斯生病了，许大同的父亲看不懂药品上的英文，于是用传统的中国民间疗法刮痧给孙子治病。孙子独自在家时一不小心摔倒磕破了头，在送往医院治疗的过程中，被护士无意间发现了孩子背后有血痕印记，并告知了儿童福利局。由于中美文化差异，西医根本无法理解这种中国传统的治疗方法，经过两次调解失败后，许大同夫妻被控告虐待儿童上了法庭。在法庭上，法官当场宣布剥夺许大同对儿子的监护权。随后因为这件事，许大同又和好朋友昆兰决裂，放弃了心爱的工作。为了不让儿子在福利院里生活，夫妻二人被迫分居，由妻子简宁照顾儿子。最后好朋友昆兰在亲自体验刮痧之后，帮助许大同赢得了官司。

二、跨文化心理理论

文化心理学认为人类的心理与行为由文化决定和制约，因此文化心理学的研究任务在于考察文化对人类心理和行为的制约及影响作用。而文化心理是指生活在相类似的社会环境、物理环境下，长期受到本民族或地区文化熏陶及人际关系相互作用影响下形成的整体心理倾向。[①]文化心理形成以后具有相对的

[①] 王娟.中西文化心理对礼貌语及行为选择的影响[J].四川外语学院学报，2006（02）：103-106.

稳定性，被称作文化心理定势。

在文化心理学中，自我概念是文化心理的核心部分。自我概念是自我的认知层面，是一个人对自身存在的体验，包括一个人通过经验、反省和他人的反馈逐步加强对自身的了解。一个人关于自己的记忆、特质、动机、价值以及能力的信念都属于自我概念的范畴。①

个体自我概念的形成以及任何心理发展都要通过社会化来完善。社会化是人们在主客观因素相互作用中形成自己个性的过程，是人们能动地参与社会文化生活，吸收社会文化价值和丰富、发展自己个性的过程。社会化是文化的继承过程，使社会发挥维持与继承的作用，同种文化环境下成长起来的人总是有相同或相似的心理。②

关于自我的跨文化研究发现：中国人和美国人的自我概念存在差异。研究者先让中国被试学习40个描述人格的词，如"内向、外向、热情、勇敢、勤劳、友善"等，并让他们将这些形容词分别与自我或母亲或某个名人（如鲁迅）挂钩。一个小时以后，再给被试出示40个词，其中有20个是旧词，20个是新词，要求被试说出哪些是旧词，哪些是新词。选取美国被试进行同样的实验，不过将名人换为克林顿。结果显示，凡是用来描述自我的词，被试者可以记住70%—80%；用来描述名人的词，被试只能记住30%—40%。而对于母亲的描述，中美两国被试的结果不同：中国人可以记住70%描述母亲的词，而美国人只能记住40%。中国的被试对与母亲挂钩的形容词的记忆和与自我挂钩的形容词的记忆一样好。

该实验说明东西方自我概念的差别很大，在中国人的自我概念中是包括母亲的，母亲在中国人的心目中占有重要的地位，家庭也是自我概念的一部分。因此中国人是关系的自我，是注重家庭、社会关系的自我，是一种集体主义、家庭的自我。东方人的自我概念强调同他人的关系，包括父母、好朋友、同事等，中国人在做一个决定时，更看重母亲或是朋友的意见。而美国人的自我概念中是没有家庭部分的，母亲这个概念不在其自我概念内，母亲在西方人的自

① 兰继军. 应用心理基础教程［M］. 北京：北京大学出版社，2014.
② 时蓉华. 社会心理学［M］. 上海：上海人民出版社，1986.

我意识中并不是最重要的。美国人的自我概念是独立的,母亲和总统这两个概念一样都属于外界事物,父母在他们的观念中和克林顿是一样的。可以说,这是独立的、个人主义的自我,其自我概念中并不包含父母、朋友和同事,只有他自己,自己的事自己决定,重要的事情,他一个人说了算,其他人的意见,包括妈妈的意见也只是参考。①

三、《刮痧》中的中美文化心理差异

影片中的主人公许大同虽然已经来美国闯荡了八年之久,但并不是从小在美国长大,其做事方式、思维习惯和价值观仍然受到中国文化的影响,所以导致了这一场在中国人看来十分荒唐的被指控家庭虐待的官司。

(一)性格差异

中国文化自古一直都受到儒家传统文化的影响,有着浓厚的人文主义精神,讲究"君子和而不同"。儒家思想中人一生的追求在于"修身、齐家、治国、平天下",也就是说,想成为一个有成就的人,第一步就是修养身心,通过自我反省体察,使身心达到完美的境界。这些无一不体现出中国人具有明显的内倾性格。美国文化则更加看重自身体会和内心感受,从美国宪法中也能看出美国人民对自由的绝对崇拜。这就使美国人会直言不讳地把心中所想表达出来,形成了"有什么说什么,想什么做什么"的心理状态。

在《刮痧》中明显可以看出上述差异。法官在举行孩子抚养权的听证会时,许大同的老板同时也是他的好朋友昆兰作为儿童福利局的证人出庭,指证许大同当着他的面打过丹尼斯,但同时昆兰也相信并愿意证明许大同是一个好父亲、好丈夫。许大同觉得昆兰出卖朋友,做人一点都不讲情义,这导致在官司失败后,许大同直接辞职并且和昆兰决裂。但在影片中,昆兰并不是想给好友许大同来个落井下石,而是因为他确实亲眼看见许大同打了孩子,觉得这事不符合他的认知,不能否认这个事实,于是就出庭作证。

① 兰继军. 心理学概论[M]. 徐州:中国矿业大学出版社,2010.

影片心理分析

（二）医学传统文化差异

电影里面最大的文化冲突就是中西方医学传统文化的差异，这也是整部电影的主题思想与核心脉络。许大同从小到大每次生病时都是他父亲帮他刮痧治病，继而在孙子生病时，爷爷也用了老办法刮痧来给他治病。许大同和妻子简宁都觉得这事属于平常之事，但是护士、医生、儿童福利院的律师和法官，甚至是许大同的律师好朋友昆兰看到丹尼斯背后的血痕印时都觉得刮痧这种治疗方法简直是不可理喻，并且都认为血痕印就是许大同虐待孩子的铁证。在听证会上，许大同竭力想要给法官说明传统中医的经络腧穴理论，刮痧印是皮肤局部出现暗红色出血点，并不会感到疼痛。但是法官摇了摇头说道："'用证据说话'，请一位医学权威证明你的观点，用能看懂的英文来证明。"许大同在家翻遍了美国现有的医学书籍都没有找到"刮痧"这个词，便想去唐人街找老中医给他做证人，但是按许大同所在州的法律规定，刮痧属于违法行为。

中医是中国古代人民在同疾病做斗争中逐步沉淀下来的经验和理论知识通过长期医疗实践逐步形成并发展成的医学理论体系。中医在诊疗时更加看重医生的诊疗经验和人与自然的关系，而不去纠结病症原因、病变部位、病理变化等准确解释。而西方医学则不同，他们认为现代医学真正的本质是循证医学，正如电影中法官所说的"用证据说话"。西医更加强调任何医疗都应该建立在最佳科学研究的基础上。

中医与西医的上述差异，体现出中国文化中的现实传承心理倾向。在许大同小的时候，他父亲会用刮痧来给他治病，并且讲解中医辨证论治理论，等他自己当了父亲后，也把刮痧的作用、方法一一给丹尼斯讲授。刮痧作为中国传统自然疗法之一，其传承方式也是别具一格的。中医药教学中存在着一种师承教育模式，老中医通过言传身教的方式向徒弟传授医学知识和临床诊断技能，在此过程中，老师许多独特的经验、专长以及一些隐性的临床知识均能在实践中传授给徒弟。正是中国文化中现实传承心理的影响促使中医传统师承方式的诞生，同样也使得中医药经过两千多年的发展，至今仍屹立在世界医学之林。

（三）社会关系差异

影片《刮痧》中，在法院第一次举行听证会时，主人公许大同就闹了一个乌龙。由于丹尼斯背后的刮痧印，儿童福利院怀疑许大同夫妇虐待孩子，于是就向当地法院提出诉讼，要求法院剥夺许大同夫妇对丹尼斯的抚养权。在美国的法律中，正式立案之前会举行一场听证会来判断案件是否有必要进入司法流程。许大同找了他的好朋友来做辩护律师，这位律师只擅长知识产权法领域，而对涉及家庭事务的法律官司并不擅长。同时，这位律师也多次告诉许大同这是两个不同的领域，建议他找一个家庭法领域的律师。但是许大同坚持说："你是最好的律师，也是我最好的朋友，你不帮我谁帮我？"律师没有办法，只能硬着头皮去了听证会。结果可想而知，听证会成了一场风马牛不相及的闹剧。

中国社会属于人情社会，其传统文化中的集体主义价值观在影片中表现得淋漓尽致，在同一群体中的中国人习惯于相互帮助，相互依赖。每当遇到困难时，中国人首先会想到找自己的亲朋好友帮忙，而不是去外部寻找更合适、更专业的人员来解决。而对于美国人来说，美国社会属于契约社会，也就是更加注重个体主义。美国人的社会关系是"因工作而建立起来的人际关系"，所以当他们在寻找帮助或提供帮助时会首先从是否合适出发，而不是从是否熟识出发。

（四）家庭教养观差异

对于中国人来说，子女教育问题属于家庭内部问题，即使发生冲突也多半是在家庭内部协商处理，极少会通过法律途径来解决，因此在中国传统文化中存在着"清官难断家务事""家丑不可外扬"的俗语。在影片开头，丹尼斯和上司的孩子打游戏时相互打闹嬉戏，一不小心下手较重，把上司的孩子给打疼了。许大同要求儿子道歉，一是为了管教孩子，二是觉得自己在老板面前下不了台，便伸手打了孩子。他还认为这是尊重朋友，给老板面子。爷爷也觉得他儿子的做法是对的。而对于崇尚自由和个性的美国人来说，他们把孩子当成独立的个体，承认孩子具有生理、心理上的独立性，不像许大同所说的那样"儿子是我的作品，我当然有版权"。以昆兰为代表的美国人都坚持认为打孩子的

父亲是魔鬼,靠打骂孩子来对他人表示尊重更是不可理喻。

(五)社会治理观差异

许大同夫妇虽然已经在美国生活了八年,但是他们好像对美国法律还不太熟悉。首先,当在医院里面得知丹尼斯由儿童福利局接管监护权时,许大同夫妇显然是不知道有这个机构存在的,当时许大同说:"我带孩子回家,上法庭干吗?"福利院负责人回答"因为那是法律";其次,许大同的父亲与老友老霍一起去赌场回来的路上,老霍突发心脏病去世,许大同的父亲因此被带到警察局,许大同匆匆忙忙去接父亲回家,却把儿子独自留在家里。按照美国的法律,把孩子独自留在家已经是违法,许大同后来经过妻子的提醒才知道这算违法,但是已经被楼下保安看到,这也为后面打官司失败埋下伏笔;最后,在法庭上,控方律师对许大同加以冷嘲热讽,扭曲中国传统文化,还对《西游记》进行断章取义的解读:"别人种了九千年的桃子,他不跟主人打一声招呼摘来便吃,当人家制止时,他不但不听劝阻,而且还大打出手毁了人家的桃园。别人辛辛苦苦炼好的丹丸,他拿来就吃,还把主人打得头破血流,临走还毁了人家的'制作车间',像这样一个野蛮顽劣的猴子,竟然被许大同在电子游戏中描绘成英雄。"许大同实在是忍无可忍,在法庭上大打出手,最后被轰出法庭。

在美国奉行宪法至上,法律是衡量行为规范的唯一准则,没有"念其初犯"这样的概念和辩护词,对初次犯罪的惩罚毫不宽容。而中国坚持依法治国和以德治国相结合,道德和法律同时对个体行为进行约束。这也是中国文化心理中"仁"的体现,希望人与人之间相互友爱,构建一个以"情"相连的社会。显然,许大同还没适应美国这种完全法制的社会,仍然解释自己的行为是完全符合道德情理的,但是美国法官并不相信道德具有约束作用,而是选择了冷冰冰的法律条文。

《刮痧》是一部通过一场官司来展现中美文化心理差异的电影。这场官司表面上是对丹尼斯抚养权的争夺,实质上则是中美文化心理之间的激烈冲突。电影在表现中美差异的同时,也表达了对文化趋同、文化融合的一种向往。故事的结尾,老板昆兰走进了唐人街的刮痧店,儿童福利院的负责人也察觉到许大同是真的爱他的儿子。最终,许大同在圣诞节晚上和家人团聚。故事的结局

是美好的，美国人开始理解并接受中国文化，许大同一家人也在冲突中懂得在美国的生存之道。影片反映了不同的文化心理存在差异，而通过营造相互尊重、相互理解的氛围，可以促进不同文化的交融。

第二节 《触不可及》与人际关系心理[①]

一、影片《触不可及》简介

影片《触不可及》根据真人事件改编而成，讲述了白人富翁菲利普与黑人德瑞斯因机缘巧合相识相知，最终成为亲密好友的故事。菲利普因一次跳伞事故瘫痪在床，欲招聘一名全职看护。由于薪酬高，应聘者云集。虽然来应聘的人各方面条件都不错，但都无法打动菲利普的内心。直到德瑞斯的出现才让他做出了决定。而德瑞斯由于偷窃行为入狱，最近才刚被从监狱里释放出来，他身负重担，只是希望通过一张辞退信来申请政府救济金。两人最终达成共识，随即开始了一个月的试用。虽然豪华奢侈的生活让德瑞斯倍感舒适，但他仍然要面对许多挑战：不仅要帮助菲利普穿衣、拆信、吃饭，甚至还要帮他穿丝袜、灌肠、洗澡等。起初，两人的思维方式与价值观大相径庭，但随着接触的深入，两人的关系也逐渐变得亲密。在菲利普的影响下，德瑞斯摒弃了从前的生活方式，过上了新的生活，而德瑞斯也鼓励菲利普找到了新的爱情，两人最终成了终生的挚友。影片结尾处的背景资料显示，菲利普再婚，育有二女，定居摩纳哥，阿戴尔·赛鲁（德瑞斯的原型）成了企业主管。

二、人际关系的发展与影响人际吸引的因素

人际关系的形成与发展，是一个从零接触到深度卷入的变化过程，也是相互作用水平由低到高的变化过程。直接接触是双方情感关系发展的起点，共同

[①] 兰继军，姚小雪. 从触不可及到心有灵犀：影片《触不可及》两位主人公的相互救赎[J]. 电影评介，2013（09）：41-43.

的心理领域是相互认同、接受、信任的基础,情感融合的程度与共同心理领域的多少呈正相关。良好人际关系的形成和发展一般划分为三个阶段:注意阶段、接触阶段和融合阶段。各个阶段相互交叉重叠。注意阶段也就是单向或双向注意的定向阶段,双方从零接触状态初步实现选择性注意。接触阶段中,双方由注意转向情感探索和轻度心理卷入阶段,开始建立初步的心理联系,并逐渐加深和拓宽自我表露的深度和广度,但这个阶段仍属于普通的人际关系阶段。最后的融合阶段,也称为稳定交往阶段,双方在心理上渐渐融合,并对彼此产生了依恋,若分离或发生冲突,会有焦虑、思念或烦躁等情绪出现。

研究者常用乔哈里窗来研究人际交往过程,乔哈里窗的四个象限分别代表:①公开自我,即自己和别人都知道的自我。②隐藏自我,即自己知道但别人不知道的自我。③盲目自我,即别人能看出来,但自己不能觉察的自我。④未知自我,即自己和别人都不知道,但可能存在的自我特征。这四个象限所代表的心理世界格局随着人际交往的深入逐渐发生变化。具体表现为,公开自我在不断扩大,隐藏自我、盲目自我、未知自我均在不断缩小。[①]

人际吸引指的是人与人之间在情感方面相互喜欢和亲和的现象。影响人际吸引的主要因素有以下几种:[②]

(1)接近性与熟悉性。接近性增加了熟悉程度,相邻的人接触机会比较多,而且往往和相似性联系在一起,人们常常可以从接近者那里以较小的代价寻求到社会性报酬,因而更能引起人际吸引。熟悉性可以增加人们对于正面与中性对象的喜欢水平,人类在长期演化过程中形成了一种对未知事物恐惧与排斥的情感,熟悉性可以让人们对事物的辨认更加容易。

(2)个体特征。社会心理学研究发现,才能、美貌与外在吸引力、个性品质等在人际关系建立过程中扮演着重要的角色。个人才能与被人喜欢的程度,在一定限度内呈正比。美貌与身体语言、声音和面部表情等外部特征通过影响他人对个体的印象,常常在人际关系形成的初始阶段发挥较大作用。而能够对人际吸引起到稳定持久作用的是个性品质,具有诚实等优秀品质的人更具有人

① 郑全全,俞国良. 人际关系心理学[M]. 北京:人民教育出版社,1999.
② 乐国安. 社会心理学(2版)[M]. 北京:中国人民大学出版社,2013.

际吸引力,而具有虚伪等不良品质的人往往被人排斥。

（3）相似性与互补性。相似性是人际吸引的重要因素,信仰、价值观念、社会地位等相仿的人对彼此的喜欢程度较高。互补性是指交往双方相互满足的心理状态。相似性与互补性是相反的人际吸引过程,但二者又在人际吸引中起协同作用,相似与互补可以相互转化,双方具有的某种特征可以在人际关系不断发展过程中,潜移默化地影响另一方。

相似性和互补性在人际吸引中作用不同,双方社会角色作用相同时,相似性是决定人际吸引水平的主要因素,当互补涉及人际吸引中最关键因素或社会角色相互对应时,互补便成为主要因素。

三、从人际关系心理学视角看主人公的友谊

菲利普和德瑞斯两人的身份截然不同,一个是上层社会人士,一个是贫民窟的窃贼。最初,两人相互间没有任何了解,仅仅是简单的雇主与雇员关系。菲利普在聘用德瑞斯一段时间后,才从朋友那里得知德瑞斯曾经偷窃的经历。一个月试用期即将结束时,两人渐渐开始有了浅层次的自我表露。这一期间,菲利普的包容促使德瑞斯发生转变,德瑞斯的转变又反过来使菲利普对德瑞斯产生越来越深的信任感。菲利普在与德瑞斯相处的日子里,感受到了残疾之后前所未有的快乐。两人也开始建立初步的心理联系。

随着时间的推移,两人的情感联系逐渐加强,自我表露也逐渐加深。菲利普向德瑞斯袒露了自己高位截瘫的原因以及与妻子爱丽丝之间的爱情故事,并开始诉说自己内心深处的感受,如对生日宴上亲友例行公事般探望自己的看法和对病痛的感受等。在德瑞斯的弟弟阿达马因为问题行为来到菲利普家中时,德瑞斯将自己的身世告诉了菲利普。由此可见,双方在建立友谊的过程中,也通过对方的言行更加深刻地认识彼此、认识自我,隐藏自我、盲目自我和未知自我都在不断缩小,公开自我在不断增大。

精英阶层的菲利普热衷极限运动,喜欢欣赏昂贵的画作、华丽的诗歌、高雅的歌剧;草根阶层的德瑞斯喜欢吸烟、听爵士乐。他们各自的爱好起初并不被对方接受。在喜好迥异的两个人相互影响的过程中,德瑞斯尝试了跳伞并体验到了惊险刺激带来的乐趣,并发现了自己的绘画天赋。他在应聘快递公司职

员的时候凭借自己对艺术作品的了解赢得了主管的青睐。菲利普也会在德瑞斯吸烟的时候凑个热闹，和德瑞斯一起去按摩，在车里随着动感的旋律舞动。两人在观念和喜好上的融合推动了友谊向深层发展。

因为弟弟需要管教，德瑞斯不得不选择离开。新来的两个应聘者并不了解菲利普的需要，他的情绪变得极为糟糕。当德瑞斯再次回来时，眼前的菲利普已经由于不能忍受后续那些私人看护的照顾而变得一脸颓废。由此可见，两人的分离引起了菲利普的思念和烦躁情绪，他们已经发展为深层的友谊关系。

从人际吸引角度看，两位主人公在许多方面存在根本性的差异。但德瑞斯的蓬勃朝气所带来的正能量是终日生活在沉郁之中的菲利普所需要的，德瑞斯在画馆对菲利普中意的价值41 500欧元的艺术作品嗤之以鼻，在给笔友写信时对华而不实的辞藻嬉笑诋毁，他在冰天雪地里带着没有任何运动能力的菲利普体验了一把嬉戏玩耍的乐趣，在生日宴上调动亲友又唱又跳颠覆死气沉沉的惯例。菲利普为人处世的原则和方式也正是生活在贫民窟、没有接受长期规范教育的德瑞斯所欠缺的。两人之间的互补性到最后已经演变为双方的相似性。菲利普和德瑞斯在喜好和价值观念上的趋同便是例证。

四、通过人际互动达到自我实现的需要

马斯洛认为人的需要是由生理需要、安全需要、归属和爱的需要、尊重的需要、自我实现的需要五个等级构成的。前四种为基本需要，又称缺失需要；自我实现的需要为成长需要，又称发展性需要。生理需要有饥、渴、性等，在所有需要中力量最强；安全需要是对稳定、安全、秩序、免除焦虑和恐惧等的渴求；归属和爱的需要是与他人建立感情联系的需要；尊重的需要包括自我尊重、得到他人尊重、权力欲；自我实现的需要是人们对实现自己的能力或潜能的追求。马斯洛认为，上述五种需要均为人类最基本的需要，越接近底层，力量越强。他认为高级需要与低级需要存在差异，低级需要的满足是满足高级需要的前提，但他并未将两者绝对对立起来。[1]

[1] 彭聃龄. 普通心理学[M]. 北京：北京师范大学出版社, 2004.

菲利普和德瑞斯接触的过程，也是相互提携的过程，他们在对方的影响下不断完善自我，实现了共赢。"我真正的痛苦不是坐在轮椅中，而是失去她，"菲利普对德瑞斯讲道。顽强的他选择了生存下来，但是残疾又使得他在追求笔友埃莱奥诺的时候感到极度自卑。在他的生活中，没有什么人能够使他敞开心扉，他希望身边的人对他持有的态度不是怜悯而是平等。菲利普有着优越的经济基础，但他感受不到爱、归属与尊重，为了满足尊重的需要，他选择了什么都不会做且在他人看来没有同情心的德瑞斯。德瑞斯常常不自觉地将手机递给他，忽略了他因肢体残疾无法自己接听电话的事实；德瑞斯没有毕恭毕敬、谨小慎微地告诉他作为病人的禁忌，在生活中也没有将菲利普看作是病人。相反，在画馆，当菲利普央求吃巧克力时，他讽刺又幽默地说："没有手臂，就没有巧克力。"这种平等相待的方式恰恰是菲利普最需要的，也是他身边其他亲友不能给予的。德瑞斯因家中事情离开了菲利普，再次被召唤时，德瑞斯载着菲利普以 180 km/h 的速度在高速公路上行驶，在面朝大海的住处为他打理，并且在海边为他安排了与笔友的约会，促成了一桩美好的姻缘。德瑞斯为菲利普带来的这段忘年之交，还有最后为菲利普精心准备的约会，无疑都满足了菲利普对爱的追求。

"仓廪实而知礼节，衣食足而知荣辱"，德瑞斯的改变很好地诠释了基本需要得到满足后才能发展更高层次需要的观点。德瑞斯在应聘私人看护之前，是底层群体的典型，依靠失业金生存。极度贫乏的物质生活往往会导致偷窃这类不良行为的发生。生理需要和安全需要的缺失是德瑞斯盗窃珠宝的强大驱动力。在菲利普家中，工作的束缚和需要具备的责任心显然不是原本期待无所付出便可以领取失业金的德瑞斯所期望的。然而，在有了第一份工作之后，德瑞斯依靠个人的努力付出获得了令自己激动不已的卧室、浴缸、营养丰富的饮食，这些需要的满足是德瑞斯展示自己绘画天赋的前提，也是他在离开菲利普之后仍然能够坚持做事原则，凭借自己的能力获得满意工作，并通过自己的行为改变弟弟的先决条件。在菲利普的影响下，德瑞斯了解了做人做事的原则。

整部影片将处于不同社会阶层和年龄阶段、具有不同价值观念和个性特征的菲利普与德瑞斯，通过相互救赎得以实现自我的过程娓娓道来。影片并未以人们传统意识中健全人对残疾人的同情怜悯，或是不同身份者通过接触消除偏见与

歧视，抑或是低沉催泪的基调展开，而是幽默和温情并存。正是这种平淡中的真实使得观影者在笑与泪中领悟了友谊的深刻内涵，在菲利普和德瑞斯各自的心灵成长过程中感受到了友谊的伟大力量。

第三节 《死亡实验》与群体心理

一、影片《死亡实验》简介

影片《死亡实验》是以1971年津巴多教授主持的"美国斯坦福监狱实验"为基础改编而成的。研究机构从社会各阶层招募了20名心理和身体素质都健康的男子，参加为期两周的模拟监狱实验，他们被分为两组，分别扮演"囚犯"和"狱警"，每名志愿者在实验后都将获得一定的报酬。实验者在实验开始之前宣布了实验规则："囚犯"在两周内将失去基本的公民权利，实验中不得使用暴力，"囚犯"需要遵守"狱警"的命令等。一开始气氛比较轻松，但随着实验的展开，志愿者逐渐进入自己所扮演的角色状态，发生了一系列的矛盾和冲突，实验也逐渐失控。"囚犯"不断挑衅"狱警"的权威，矛盾逐渐激化和升级，最终导致两死三伤的结局，实验不得不提前停止。

二、路西法效应

受特定环境影响和驱使，受手中膨胀的权力所蒙蔽，人心中的阴暗面会被激发，变成另一个陌生的自我，而人性也会以一种极端的形式展现出来，这就是所谓的"路西法效应"。路西法效应强调人会受到环境和情境的影响，在特定情境下，即使是好人也会犯下暴行。路西法是西方神话传说中的人物，是天国中最美丽、最强大的天使长，但因拒绝臣服于基督，带领天堂三分之一的天使们义无反顾地发动了暴乱，以失败告终，堕落投身地狱，成为魔鬼。[1]善恶之间并非不可逾越，天使可以变成魔鬼，好人也可以变身恶魔。由个体构成

[1] 杜蕾.《死亡实验》的心理学解析[J]. 吉林广播电视大学学报，2012（08）：95-96.

的社会群体形成了人们生活和工作的环境，这样的环境反过来又影响着个体，重塑着人们的行为。美国社会心理学家津巴多强调，环境对人行为的影响力比大多数人想象的要强大得多。他指出，恶只不过是个别人的特质——藏在他们的基因里、大脑里或者本质中，世界上有好苹果，也有坏苹果。但世界上绝大多数的恶，并不是少数"坏苹果"犯下的，相反，而是普通人在特定的环境下做出的极端行径。怪罪个人之前，首先应该找出什么样的环境有可能激发出人们的恶行。与其说是坏苹果装进了好木桶，为什么不假设是好苹果装进了坏木桶？①引导人们行为的是特定的情境，而不是他们内在的个性。

实验中的志愿者在实验前相互间几乎一无所知，彼此之间没有恩惠，没有仇怨。可以说他们在实验中的行为，反映了实验情境条件下的心理变化。实验揭露了性格转变的惊人事实："狱警"不断采取暴力手段，侮辱"囚犯"，任意解释规则，提高权限和惩罚力度，"囚犯"的反抗也变得日益激烈。"狱警"和"囚犯"立场相互对立的情景，就注定了实验过程的不平静。善与恶是人的一体两面，人的本能与人性并存才是一个完整的人，良好的制度会引导人性向善，相反，恶的制度则会促使人们释放心中恶的本能。所以，面对复杂的人性，既要不断完善制度，尊重并维护规则，也要保持自律，守住内心的底线。只有这样，社会才不会失序，人性中的纯正与善良才不会轻易被本能中的野蛮与暴力打倒。

三、人们彼此影响——群体的力量

（一）群体中的角色

角色是人们对于在群体中占据特定位置的个体所期望的一类行为模式。"全世界是一个舞台，所有的男男女女都是演员。"莎士比亚把人生历程比作戏剧，在人生的不同阶段，每个人在其所处的群体当中都扮演着一定的角色。当个体对自己在所处特定环境中该做何种表现形成认知时，就实现了角色认知的过程。

①菲利普·津巴多.路西法效应：好人是如何变成恶魔的［M］.北京：三联书店，2010.

如影片开始所表现出的内容,当每个志愿参与实验的人员,在进行面试时被告知实验相关事项,他们对自己所处的环境以及可能要完成的事情就有了一个初步的了解。当进入"监狱"这个场景,被随机分配为"狱警"和"囚犯"两种身份时,角色属性进一步明确。随着身份的确定和环境的影响,在心理暗示的作用下,每个人无意识地进入了各自的角色中,"狱警"逐步认识到自己是管理者一方,"囚犯"自认为是需要被管理的一方,在完成自己的身份认同的同时,角色知觉也就随之确立。

如果说角色知觉是一种自我的潜意识的认知,那在别人眼里一个人该在某种环境下如何行事,就成了角色之间发生联系的接触点,即角色期望代表着其他个体对你的认知。影片中"狱警"对"囚犯","狱警"内部和"囚犯"内部,群体之间、群体内部之间,因为每个个体的认知和理解并不一致,所以每一个个体所代表的角色都会对其他角色产生期望。"狱警"认为"囚犯"就应该老老实实听话,服从管理、顺从行事,不能挑战权威;"囚犯"则认为"狱警"们狐假虎威过于严苛,大家都只是实验参与者,没必要小题大做;"狱警"内部也是,当一名"狱警"对"狱警长"的所作所为与其角色期望不一致时,他表示宁可不要报酬也不愿意那样做,因为那不符合他心中对于群体行为的理解和对"狱警"角色的期望;"囚犯"内部同样,有过牢狱经验的"囚犯"对其他"囚犯"们的不合作行为进行指点,因为作为一个过来人,他过往的经历告诉他什么样的行为才对自己有利,当其他人的行为不符合他所理解的对"囚犯"的角色期望时,他忍不住就想去进行纠正和告诫。

当角色知觉和角色期望不一致时,角色冲突就在所难免,因为当个体去遵循某种角色的要求时必然导致其难以承受另一种角色的要求,这种角色冲突除了有来自角色之间的认知与期望不一致的外部冲突,应该还包括来自角色本身的内在冲突。[①]外部冲突如"狱警"和"囚犯"群体之间的各种对立和矛盾,以及各自群体内部的个体之间也会因个性、喜好或者行动上的不一致而导致厌恶、冷漠或者排斥等情绪或行为;内在冲突集中体现在"仁慈狱警"这一角色身上,

[①]斯蒂芬·罗宾斯,蒂莫西·贾奇.组织行为学[M].北京:中国人民大学出版社,2016.

他作为"狱警"一方，努力想要融入自己所处的群体，但其他"狱警"对"囚犯"的行为方式却超出了他的心理预期，他对"囚犯"有所同情，但实验约定的规则和他的角色赋予了他某种权力，因而在他身上表现出一种与其他"狱警"格格不入的异类感和自我行事的矛盾感，从而导致群体内部和外部群体都对他没有好感，两个群体都不认为他是自己人。

（二）群体规范下的从众行为

"囚犯"和"狱警"这两组对立的群体形成后，就会有群体行为发生，而群体成员所应共同接受的一些行为标准就构成了群体的行为规范。群体的行为规范让群体成员知道自己在特定的环境中应该做什么，不该做什么，它意味着群体在某种环境中对个体行为方式的期望，对群体个性的形成有重大影响。[①]群体的规范和其身份认同亦与角色息息相关。影片中"狱警"和"囚犯"有着不同的群体行为规范："狱警"在通过逐渐树立自己的权威和强化自己管理者的身份认同后，开始真正进入"狱警"这一角色状态，也就是"入戏"，他们开始寻找真正的"狱警"的角色认知，认为他们所做的一切本该就是这样子的，如同"天赋神权"一样自然和不容置疑，他们的行为就该是管理、教训、惩罚那些"囚犯"们，所有的"狱警"也该遵循这样的行为规范；"囚犯"们在冰冷的铁窗、清冷的四壁、"狱警"的蔑视之下，只能服从对于自己的角色设定，并且大部分都屈从于"狱警"的淫威，这也同样是他们认为的"囚犯"所该有的行事规范。如果不是"狱警"们对待他们的手法越来越过分，或许他们会一直如此下去。

群体规范下会产生两种不同的行为，一种是从众，一种是偏常。尼采曾说过："疯狂对个体来说是例外，但对群体来说是规律。""狱警"中并不是每个人都表现出了极大的暴虐性，但是在一系列暴力活动中几乎都有参与，这体现了群体活动中的从众。心理学家梅耶认为，从众是个体在真实的或想象的团体压力下改变自己的行为与信念以符合群体标准的行为。如影片中77号"囚犯"

[①]斯蒂芬·罗宾斯, 蒂莫西·贾奇. 组织行为学[M]. 北京: 中国人民大学出版社, 2016.

影片心理分析

第一个将牢饭倒掉的时候,其他"囚犯"受此影响也纷纷倒掉自己的饭;黑人"狱警长"羞辱77号"囚犯"的时候,其他"狱警"犹豫之后也逐一跟随,这都是典型的从众行为。而与从众行为相对应的,那些群体成员做出违反组织规则或者威胁到其他成员利益的特立独行的行为,就是偏常行为。如影片中猥亵瘦小"囚犯"的变态"狱警",其行为不仅违反最初制定的实验规则,也威胁到其他个体的人身权益,是典型的偏常行为。是否产生从众行为的倾向也受到自身特征的影响,内在自我意识强的人做事情往往按照自己的方式。有一名"狱警"难以认同其余"狱警"对"囚犯"的过度惩罚行为,他告诉其他"狱警":"如果再有这样的事发生,我将退出实验。"这位仁慈的"狱警"给患有糖尿病的51号"囚犯"偷拿胰岛素,虽然遭到了其余"狱警"的殴打并被贬为"囚犯",但他选择做出符合自己价值观和判断的行为。

（三）认知失调下的服从与自我辩解

在监狱实验条件的设定下,"狱警"拥有绝对的权威,"囚犯"必须服从"狱警"。在这种情境下,"狱警"心中无疑被种下了权力的种子。一旦面对"囚犯"的挑衅,心中权威不容侵犯的意识便被激发出来。在他们心中,压迫"囚犯"、确立权威是他们的职责所在。在心理学家费斯廷格看来,认知失调是指由于做了一项与态度不一致的行为而引发的不舒服的感受。但人们并非一直处于失调状态之下,可以采用增加认知、改变认知、改变行为、减少选择感等方法,以减少认知失调带来的不适。"狱警"们为什么能够心安理得地做出一些残暴的行为?起初,他们可能确实是为了拿到报酬而对"囚犯"进行体罚,但是一旦他们觉得自己做得过分了一些,就会开始为自己的行为进行自我辩解。"狱警"们认为即使采取暴力手段,也是特殊情境下的合理化行为,况且权威人士——有足够科学知识的实验者并没有反对他们的行为。"狱警"们并不认为自己所做的是错的,他们没有丝毫的负罪感,甚至有的还会产生光辉的使命感,使自己处于所谓的"大义"之下。他们以"崇高"为幌子行罪恶之事,自我欺骗,麻痹自己,以至于最后都对自己深信不疑,走向堕落之渊。社会心理学家米尔格拉姆曾做过的权威服从实验也证明了人类有一种服从权威命令的天性,在某些情境下,人们会背叛自己一直以来遵守的道德规范,听从权威人士

去伤害无辜的人。服从实验中有三分之二的受试者都没有因受害者的请求而立刻停止伤害，而是把前面整整 30 档强度的按钮全部按了个遍，直到按下 450 伏，主试强行终止实验为止。[①]在实验中的被试痛恨自己对受害者的所作所为，并因此感到痛苦，可是结果他们还是服从了作为权威研究者的指令，继续加大电伏。这表现出了群体中人们倾向于对权威的盲目服从特点。

四、每个人都有自尊与尊重的需求

实验开始的时候，作为"囚犯"身份的人并没有认识到他们已经不平等了，跟"狱警"开了一些玩笑，然而"狱警"却产生了一种没有被尊重和服从的挫败感。当发现自己高傲的自尊受到威胁时，人们常常会以打压他人的方式来应对，有时甚至是以暴力的方式应对。每个人都有获得尊重的需求，正是这种自尊心理使得很多人在关键时刻，显露出自己最原始的东西，表现出一种无形的、强大的力量。影片中的 77 号"囚犯"带头反对"狱警"的管理和压迫，侵犯了"狱警"的尊严。"狱警长"认为"我们可不能让他们牵着鼻子走，他们得把我们当回事，否则我们就没法把自己当回事，如果你说他要喝他的牛奶，那他就得喝"。于是他们商讨对策，想方设法采取一些自认为合理的措施对"囚犯"进行处罚。随着矛盾的加深，这种处罚也愈发暴力，"狱警"们对 77 号"囚犯"施加了戴手铐、关禁闭、剃光头等折磨性和侮辱性的惩罚措施。人的内心都渴望得到他人的尊重，然而"狱警"们选择了以这种暴力和侮辱的行为来获得来自"囚犯"的尊重，这种尊重并非源自"囚犯"内心的尊重，"狱警"的这种所谓的自尊心的满足也不过是一种自我欺骗。

影片中还有这样一个场景，"狱警长"命令其他狱警将 77 号"囚犯"的头泡在马桶里，逼迫他承认"I am a prisoner"（"我是个囚犯"）。在 77 号"囚犯"看来，承认自己是个囚犯是对自尊的贬损。自尊说起来无非是对"我"的迷恋。77 号"囚犯"在被迫承认了自己是个囚犯之后把头埋在衣领里哭泣，而当他在

①戴维·迈尔斯. 社会心理学［M］. 北京：人民邮电出版社，2006.

痛打"狱警"后,虽幡然醒悟,却丝毫没有后悔。不难理解,这个"我"远远比对他人的同情重要。实验开始前,当实验者问77号"囚犯"的道德标准是建立在什么基础上时,他指着自己的心说"Here"("这里",意指良心)。77号"囚犯"一而再,再而三地挑战"狱警",正是因为"狱警"们的行为超越了他的道德底线,他要维护自己世界的正义和尊严,发出"I will kill you"("我要杀了你")的呐喊。

五、本我的力量

潜意识暴力也是影片《死亡实验》重点关注的一个问题。进化心理学认为,远古时期为争夺配偶、食物、地盘等资源,暴力因素进入了人类进化历程中,形成了潜意识暴力。在现代社会,这种暴力倾向会被道德与法律所牵制,一如影片中实验开始时那条明确的规则,但在特殊的情况下,它随时可能被激发出来,而让这种暴力倾向转化成实际行动的引子之一就是权力。拥有权力就拥有了施暴的条件与机会。表现出暴力行为的"狱警"只是普通人临时充当的角色,这就符合了精神分析理论关于普通人本身潜意识中就有暴力倾向的观点。

精神分析心理学家弗洛伊德将人格结构划分为本我、自我和超我三个层次。本我位于人格结构的最底层,代表所有驱力能量的来源,个人心理功能的能量根源于生与死的本能,或者是性和攻击的本能,这些本能是本我的一部分。本我遵循快乐原则来运作,即追求快乐和回避痛苦,但却不顾现实,是没有理性、价值观、道德感和伦理信条的,是冲动、盲目和自私的。在情况接近极端的时候,隐藏在人类潜意识中的本能就会突然爆发出来。[①]影片里的监狱,就像是一面镜子,将人性最阴暗的一面照射出来。弗洛伊德理论中的自我位于人格结构的中间层,是从本我中分化出来的,其作用是调节本我和超我的矛盾,遵循现实原则。而超我位于人格结构的最高层,是道德化的自我,它的作用是抑制本我的冲动,对自我进行监控,追求完善的境界,遵循道德原则。在监狱实验

[①] 西格蒙德·弗洛伊德. 精神分析论[M]. 北京:商务印书馆,1998.

这种现实的群体情景中，超我的力量逐渐减弱，可能会使人失去自我知觉能力，并导致个体丧失自我和自我约束。当"狱警"进入监狱之后，便彻底脱下了自我，将本我展现出来。于是他们表现出了最可怕的一面，他们潜意识里隐藏的暴力倾向通过惩罚"囚犯"这种方式被宣泄出来。或许一开始，他们还会对自身的暴力意识进行压制，但当他们发现即使违规使用暴力也会被留下来，并且不会受到任何来自实验者的质疑时，这种通过宣泄暴力而达到对自身心理压力的调和就更加被合理化了，他们会安慰自己一切只不过是实验要求罢了。但同时也意味着，杜绝暴力和自愿退出这两项最基本、最重要的实验原则被彻底打破。在这样一个没有约束的极端情境下，本我中的人性之恶暴露无遗也就不足为奇了。

近些年，在网络社交媒体的推动下，一些国家和地区出现了社会动荡，其中的一系列失控行为在一定程度上是由"乌合之众"引发的。群体能产生一种兴奋感，那是一种被比自己更强大的力量吸引住的幻觉。在某些群体情境中，人们更可能会抛弃道德约束，以至于忘却了个人的身份，而顺从于群体规范，也就是变得更加去个体化。就像爱默生所言："一群暴徒是由一群自愿剥夺自己理智的人组成的。"

影片最后，那位曾经真的坐过牢的"囚犯"问道："你还认为把人和猿猴做比较，人类比猿猴进化得更好吗？"实验中77号"囚犯"最后做出了自己的回答："是的，因为我们至少还能反抗。"弗洛伊德认为人类文明是以牺牲原始的本能为代价而创造出来的。[①]这就是人类与动物的区别，动物只有本能和简单的欲望。但是人类不同，人类通过自己的思维创造了更加复杂的社会关系，为了限制人类原始的本能，就必须有法律和道德的约束，从而使人类文明得以延续发展。

①西格蒙德·弗洛伊德. 文明及其缺憾[M]. 北京：中国法制出版社，2018.

影片心理分析

第四节 《泰坦尼克号》与心理应激下的道德决策

一、影片《泰坦尼克号》简介

影片《泰坦尼克号》以1912年泰坦尼克号邮轮在其首航途中触碰冰山而沉没的事件为背景,讲述了处于不同阶层的两个人——穷画家杰克和贵族女露丝抛弃世俗的偏见坠入爱河,最终杰克把生存的机会让给了露丝的感人故事。尽管男女主角之间跨越金钱、地位的隔阂,勇敢追求真爱是这部电影的剧情主线,然而给观众留下深刻印象的并不只有这一场轰轰烈烈的爱情,更有船中上至达官显贵、下至贩夫走卒的各色人等在灾难从天而降、生死命悬一线的瞬间呈现出的或勇敢坚强积极自救、或自私自利苟且偷生、或慷慨助人大公无私、或听天由命淡然处之的人间百态。

269米长、28米宽、排水量达46 000余吨的泰坦尼克号是当时世界上唯一超过40 000吨的客轮。在出发前,这艘号称"永不沉没"的巨轮所搭载的2 224名乘客和船员没有一个人预料到即将到来的危险。负责运营的航运公司甚至为了美观而将悬挂在船舷的救生艇数量减少到仅剩20支。当泰坦尼克号面临沉没危险时,这些仅够承载大约一半乘客的救生艇,让船上所有人陷入了一个进退两难的道德困境:上救生艇可以拯救自己,但也意味着剥夺了他人的生命;而不上救生艇虽无须承受道德拷问,却意味着自己将迎接死亡。

二、心理应激与道德决策

道德困境是人类道德生活中一直普遍存在的特殊道德矛盾现象。人们在面临道德困境时,总是经受两难选择带来的痛苦、内疚、遗憾和困惑而无所适从。[1]关于道德困境,孟子在《鱼我所欲也》中提出"生,亦我所欲也,义,亦我所欲也;二者不可得兼,舍生而取义者也";康德在《形而上学》中提出实

[1] 欧亚昆. 议道德困境[D]. 武汉:华中科技大学,2013.

践理性的"二律背反",即自律的道德与他律的幸福相互冲突、不可兼得;菲利帕·福特则提出了一个经典的思想实验——电车难题(一辆失控的电车即将碾压被绑在轨道上的五个人,与此同时另一条轨道上也绑着一个人,被试可以选择搬动道岔,让电车驶向其中一条轨道),要求被试进行道德选择;约书亚·格林等人针对自我涉入的和非自我涉入的两种道德困境研究道德判断过程中情绪和认知的冲突,提出了道德判断双加工模型,认为情绪直觉和认知推理都会影响道德判断。在道德两难困境判断中,如果情绪直觉占主导,个体更倾向做出道义判断;如果认知推理占主导,个体则更倾向做出功利判断。更多的心理学者研究发现,个体人格特质、性别、情绪状态、认知负荷、文化差异等因素都会对人们在道德困境中的判断和行为选择造成差异性影响。[1]

然而与一般道德困境问题不同,影片《泰坦尼克号》所呈现出的是一种突发灾难所导致的高冲突自我涉入的道德困境,此时人们所面临的选择不是自我道德与他人幸福,而是自己的生命与他人的生命。突如其来的巨大灾难对个体造成剧烈的情绪冲击,导致两千多名乘客与船员陷入一种大规模的、集体的应激处境,人们在心理应激下的道德选择行为呈现出戏剧化的冲突状态,从而为影片涂上了更为浓厚的悲剧色彩。

应激是当机体内环境稳态受威胁时,特别是在情景无法控制和预测时,机体为了维持内稳态而产生的一系列特异性和非特异性的生理和心理反应。[2]应激被诱发后会引起个体心理、生理的反应。尤其是突发灾难事件,因其发生突然、难以预料、危害巨大等特点,会导致个体产生不知所措、无所适从、失控失能的现象,引发一系列与应激有关的心理障碍,使个体社会功能受损。[3]

应激会影响个体的大脑功能。处于应激状态的个体会出现快速的交感神经系统兴奋和慢速的下丘脑垂体肾上腺轴反应。体内激素分泌水平的变化导致负

[1] 徐同洁,刘燕君,胡平,彭申立. 道德两难困境范式在心理学研究中的使用:回顾与展望[J]. 中国临床心理学杂志, 2018, 26 (03): 457-461.
[2] 甄珍,秦绍正,朱睿达,封春亮,刘超. 应激的脑机制及其社会决策的影响探究[J]. 北京师范大学学报(自然科学版), 2017, 53 (03): 372-378.
[3] 郭敏,郭俊成. 非常规突发事件心理危机干预策略[M]. 海口:海南出版社, 2013.

责高级认知加工（如工作记忆、抑制控制等）的大脑前额叶功能受到抑制。在应激状态下，大脑由前额叶慢速的、思考的、自上而下的调控变为了由杏仁核和皮层下结构引起的快速的、反射性的、自下而上的反应。这种转变能帮助人们在危险情景下快速逃生，但是不利于需要进行深刻思考和抑制控制的情景。①

应激会改变个体行为决策的模式。根据决策领域的双加工理论，在非应激状态下，人们的行为受到两种不同决策系统的影响：一种是情绪直觉系统，其特点是直觉的、快速的，往往也是情绪的、非理性的，主要由包括杏仁核在内的边缘系统调控；另一种是理性认知系统，其特点是反省的、慢速的、深思熟虑的、外显的，主要受前额叶皮层调控。边缘系统负责情绪加工，而前额叶皮质负责理智加工以免被情绪导向，最终的行为决策往往是两个系统冲突竞争之后的结果。然而在应激状态下，个体出现自上而下至自下而上的脑功能转变，直觉决策系统占据主导地位，提高了个体的习惯化反射性反应倾向，却损害了个体的目标导向性行为以及自我控制能力。应激的双向交互作用也会导致个体的社会决策产生习惯化情绪偏向。

应激会影响个体的道德判断。实验研究发现，在面临情绪和认知的冲突时，应激会使情绪影响超过认知，产生情绪偏向性，当两难困境是高情绪诱发时，应激组被试会变得更自私。而在面对合作和利他等亲社会行为情境时，一方面，应激可能增加个体更关注自身利益的本能倾向，进而有较少的合作和利他行为，另一方面，众多研究发现，应激导致的习惯化情绪偏向在社会决策中也可能是亲社会偏向的。这种应激下的亲社会偏向，可能与应激个体的情绪共情水平增加和心理亲密感增加有关。在应激状态下，人们更希望得到社会支持以缓解焦虑情绪，获得安慰和保护，因此人们会表现出更多的友好和亲社会行为以保持良好的社会关系。②

针对应激状态下个体产生的亲社会行为，大卫·兰德等人在《自然》上发

① 罗跃嘉，林婉君，吴健辉，秦绍正. 应激的认知神经科学研究 [J]. 生理科学进展，2013，44（05）：345-353.
② 甄珍，秦绍正，朱睿达，封春亮，刘超. 应激的脑机制及其对社会决策的影响探究 [J]. 北京师范大学学报（自然科学版），2017，53（03）：372-378.

表的一篇文章中提出了社会启发假设，认为个体在以往生活中内化习得了很多直觉性的默认反应，当人们遇到意外的社会情境时，这种默认反应会先起作用，之后反省的、思虑的认知加工会取代这种自动化反应，做出最适合当下情境的反应。通常这种内化习得的自动化反应是有利的，所以才能被反复加工成默认反应。而且大量研究表明，在社会情境中，这种后天内化习得的默认反应往往是合作和亲社会性的。[①]

总之，在突发灾难事件导致的应激状态下，个体脑功能受到影响，在面临道德困境时决策行为会产生情绪化偏向。但在个体性别、人格、与他人的关系、受社会文化影响而内化的社会性默认反应等因素的调节下，个体功利化的自利行为与亲社会的利他行为共同交织存在。

三、道德困境中呈现的人性丑陋与光辉

面对生死存亡的抉择，道德与生命到底哪个重要？影片并没有正面回答这个困扰了人类千百年的难题，而是用一个个鲜活角色在生命尽头的行为表现让观者自行感悟。

在面对道德选择时，个体会受到对死亡的恐惧情绪支配，出于关注自身利益的本能倾向于诱发自私自利的行为。如影片中，面对游轮即将沉没的危险，泰坦尼克号所属白星航运公司的经理不顾水手们鄙视的眼神慌忙跳上本该由妇女儿童乘坐的救生艇；那些已经划离轮船的救生艇上的水手，因为害怕沉船形成的漩涡会把救生艇吸入大海而无视船长用扩音器广播要求他们返航搭载更多乘客的命令，甚至在剩余的乘客落入冰冷的海水后仍然拒绝前去救助；女主角露丝的富二代男友假装失去双亲的小女孩的父亲，欺骗了维持秩序的水手登上救生艇，而当沉船后漂浮在海上的乘客试图爬上救生艇时，他却抓起船桨把他们推回水里。

但人性并非全然丑陋，其在生死关头散发出的光辉足以让人们感动得潸然

[①] 甄珍，秦绍正，朱睿达，封春亮，刘超. 应激的脑机制及其对社会决策的影响探究[J]. 北京师范大学学报（自然科学版），2017，53（03）：372-378.

泪下。从心理学角度讲，这种散发人性光辉的利他行为既有生理的原因，也有社会文化的影响。

在生理方面，有学者就从社会进化和神经内分泌的角度，提出女性在应激下的"照料+交友"反应。还有众多研究发现，男性同样也会产生类似的反应。[①]影片中的一些情节也为这一行为反应模式提供了佐证。例如一位老妇人在得知老伴无法与她一起乘坐救生艇后自愿放弃了逃生的机会，并深情地对老伴说："咱们在一起都四十多年了，你上哪儿我也上哪儿。"女主角露丝在男友原谅她的出轨并承诺带她逃生时，毅然选择与自己的真爱杰克一起同生共死；一位住在下等舱室的爱尔兰女人看到被灌入船舱的海水打得浑身湿透的露丝后，慷慨地把自己的毛毯披在她的身上。

在社会文化影响方面，如前述大卫·兰德等人提出的社会启发理论，个体内化的社会性默认反应会导致应激状态下更多的利他行为。例如在西方文化中，体现怜悯弱者、展现绅士风度的观念深入人心，这种长久习得内化的道德观念在应激状态下超越了趋利避害的生物本能，成为男性个体的自然反应。因此，在灾难发生后，面对救生艇不够承载所有乘客的局面，船上的船员和大多数乘客都自觉地遵守妇女和儿童优先逃生的道德原则。富有的美国商人本杰明·古根海姆在知道自己没有获救的机会时，穿上最华丽的晚礼服体面地迎接死亡。他给太太留下了一张纸条："这条船不会有任何一个女性因为我抢占了救生艇的位置而被剩在甲板上。我不会死得像一个畜生，会像一个真正的男子汉。"此外，船上的乐队在灾难发生后并没有慌乱地逃生，而是为了给身处灾难中的人们带来一丝心灵慰藉，在甲板上演奏美妙动人的乐曲直到随船一同葬身大海。还有泰坦尼克号上至船长下至船员在竭尽所能但救援无效后与船共存亡的行为，都是长期习得内化而成的契约观念、职业责任心和荣誉感在应激状态下形成的自动化反应。

然而，影片中"妇女和儿童优先"这一展现人性光辉的利他行为也仅仅让具有较高社会地位的人群受惠。在上等舱室的太太小姐们登上救生艇逃生时，

[①] 甄珍, 秦绍正, 朱睿达, 封春亮, 刘超. 应激的脑机制及其对社会决策的影响探究[J]. 北京师范大学学报（自然科学版），2017, 53（03）: 372-378.

船上的水手却用手枪阻止下等舱室的人们走上甲板，尽管他们清楚地知道下等舱室中同样还有为数众多的妇女和儿童。这可以看作是那个时代严格的社会等级观念所形成的默认心理反应。

四、幸存者的心理创伤

1912 年 4 月 15 日凌晨 2：20，代表着大机器时代荣光的泰坦尼克号带着剩余乘客和船员一起沉入了大洋。在沉船形成的巨大漩涡消失后，海面上只剩下在接近零度的刺骨海水中挣扎的人群。男女主角露丝和杰克幸运地找到了一块漂浮在海上的门板，可以让身体稍稍与海水隔离不至于迅速失温冻死，但这块门板只能承载一个人的重量。于是在这最后的道德困境中，爱情让杰克产生了应激下的"照料＋交友"反应，最终以牺牲自己为代价把生的希望给了露丝。在临死前，杰克用微弱的声音向露丝表达了最后的愿望："赢得那张船票是我有生以来遇到过的最好的事。船票把我带到你面前，我感激不尽。你必须答应我，活下去，永远不会放弃，无论发生什么事……"

顺利逃生的救生艇中只有一艘回到沉船地点救助落水人员，而当他们赶到时，绝大多数落水人员已经被冻成了冰冷的尸体，仅有露丝和其他五人生还。史料显示，泰坦尼克号上 2 224 名乘客和船员中只有 710 人获救，不足总人数的三分之一。关于这些幸存者的精神状态，影片着墨不多，然而从心理学视角分析，他们必定在这次灾难事件中遭受到了巨大的心理创伤。困境之所以为困境，就在于即使做出了正确的选择，也并不能因此减轻一丝一毫道德上的负罪感。正如露丝说的："在救生艇上的 700 个人除了等待之外没事可干……等待死亡，等待救助，等待永远不会到来的宽恕。"这些遭受了心理创伤的幸存者是罹患创伤后应激障碍的高危人群。现代心理学和医学研究发现，个体在经历威胁生命的严重灾害事件后会有 50% 以上的概率产生急性应激障碍，主要表现为对周围环境的茫然、激越、愤怒、恐惧性焦虑、抑郁、绝望，以及自主神经系统亢奋症状。如果没有得到及时治疗，一些急性应激障碍患者的症状将随着时间的推移而逐渐恶化，发展成为创伤后应激障碍（Post Traumatic Stress Disorder, PTSD）。PTSD 患者通常会经历持续噩梦、灾难事件记忆闪回和幻觉，并感到睡眠困难，觉得与人分离和疏远，部分患者出现自杀倾向，其发生率远高于普

通人群。①尽管在泰坦尼克号海难发生的年代,由于人们对创伤后应激障碍没有科学的认识,并没有对幸存者的心理创伤症状进行监测,但现有信息仍然能够从侧面揭示这一现象的存在。例如 2015 年在美国公开拍卖的一封泰坦尼克号船难幸存者的信件中,这名获救的女士向友人表示自己成为众人怒骂的对象,信中的言辞充满苦涩。还有一位男性幸存者,苏格兰人科斯莫·达夫·戈登爵士因被人们指责为"胆怯、冷酷无情",而一直离群索居,直至 1931 年孤独去世。此外,影片中女主角露丝的富二代男友在获救后不久因股票投资受损而自杀身亡的结局,也体现了创伤后应激障碍的症状。

影片《泰坦尼克号》以宏大的视角真实还原了人类历史上最著名的海难事件,并细腻地刻画了身处灾难当中人们的种种行为表现。在灾难面前,人类是如此渺小和无力。在灾难中幸存下来的人们,往往承受着常人难以想象的心理创伤和精神痛苦。各种重大灾害事件都会给目击者、幸存者、失去亲人的民众,以及救援人员带来心理创伤并有可能形成创伤后应激障碍,对此,应该以更宽容的态度来看待人类行为的复杂性,用科学的方法对经历灾难创伤的幸存者进行及时的心理干预和治疗,引导经历创伤事件的人群以积极应对来获得内心的平静,让经历创伤的生命绽放出本应有的绚烂色彩。

第五节 《导盲犬小 Q》中的心理危机与重建

一、影片《导盲犬小 Q》简介

小 Q 是电影《导盲犬小 Q》的主人公,是一只可爱的拉布拉多犬,出生之后被水户女士选中,送去训练中心接受导盲犬培训。为了让它在一岁之前就能与人类建立深厚的感情,多和田所长将它寄养在仁井夫妇的家里,小 Q 这个名字就是"养父母"为它取的。一岁后,小 Q 经历了严苛的训练,最终成为导盲犬,并为中年失明的渡边先生服务。一人一犬经过一番磨合成为最佳搭档,渡

①郭敏,郭俊成. 非常规突发事件心理危机干预策略[M]. 海口:海南出版社,2013.

边先生在小 Q 的陪伴下也从最初的排斥拒绝到逐渐打开心扉，重新面对生活。两年后，渡边先生因肾衰竭住院，小 Q 被送回训练中心，为小学等机构进行示范表演。渡边先生去世后，小 Q 没有再当导盲犬，而是在训练中心度过了七年，退役后在"养父母"的陪伴下去世。

二、突发创伤事件后的心理危机与重建

（一）突发创伤事件后的心理危机

突发创伤事件导致个体身体受到伤害的同时，可能会引起个体归属感与爱的缺失感以及安全感的降低，[1]从而出现恐惧、焦虑、自卑、社交孤立、固执己见、强迫性重复回忆等心理不适现象。[2]这类事件不仅会给个体带来生理上的伤害和心理上的打击，还可能对思维方式、情感表达、价值取向以及生命价值观念等造成长期的负面影响。

个体在经历创伤性事件后，可能会产生创伤后成长，即自我知觉到或体验到心理上的积极变化。[3]但也可能表现出不是真实的或潜在真实的心理成长，这是一种防御性的自我增强错觉。[4]他们自我展现出来的似乎是一种积极的成长，就像心理防御机制中提到的反向作用一样，甚至可能会积极地去开导帮助别人，但实际上他们的成长只是一种自我防御的假象，他们极有可能成为最隐蔽的创伤后障碍患者。同时，突发创伤事件后伴发的心理适应障碍（创伤后障碍）已成为危及个体及其家庭和社会的一大健康隐患。因此，突发创伤事件后的心理重建至关重要。

[1]镇芹. 车祸伤患学生的心理重建[J]. 产业与科技论坛, 2018, 17（1）: 235-236.
[2]刘英杰. 突发失明患者的心理护理[J]. 中国误诊学杂志, 2005（18）: 3540-3541.
[3]涂阳军, 郭永玉. 创伤后成长：概念、影响因素、与心理健康的关系[J]. 心理科学进展, 2010, 18（1）: 114-122.
[4]汪亚珉. 创伤后成长：灾难与进步相伴而行[J]. 首都师范大学学报（社会科学版）, 2009（4）: 127-133.

（二）突发创伤事件后的心理重建

当遭到强烈的生理和心理创伤时，个体的心理重建一般会经过呆滞期、侵袭期、冲突期、消化期和重建期五个阶段。突如其来的创伤，对个体来说犹如挨了一闷棍，霎时间方寸大乱，或麻木不仁，或激动痛哭，或昏厥失神，一般持续几分钟或几小时，此时处于呆滞期。进入侵袭期后，个体开始意识到不幸的事件已经不可避免地发生，但只是被动地承受心理上刺激的侵袭和深入，此时个体才真正体验到痛苦和悲伤，一般要经过1—2天。而处于冲突期时，个体的心理防卫开始形成，并与入侵之"敌"进行较量，内心冲突持续时间长短不一，这是心理能量消耗最大的时期。个体转入消化期后，在接受刺激事件及其后果的情况下，开始澄清是非，权衡得失，并树立收拾残局的信念，主观上表现出排除消极情绪、扶持正气的需求。最后经历的是心理的重建期，重新建立正常的心理秩序，寻求新的心理平衡，以达到新的适应。[①]

如果个体的心理轨迹经过呆滞期、侵袭期、冲突期，比较顺利地进入消化期和重建期，那么由创伤导致的心理问题已经基本解决。如果这个过渡发生了问题，长时间地停滞在侵袭期或者冲突期，而不向解决问题的方向继续发展，则会导致其他消极的影响。

根据生态心理学的观点，心理健康是自我的心理与社会、环境动态平衡的过程。那么，心理重建就是自我的心理与社会、环境寻求平衡的过程，一方面是个体的心理与社会的平衡过程，另一方面是个体的心理与环境的平衡过程。因此，突发创伤后的心理重建可以采取基于社会资本的"个体—社会"动态平衡的生态模式。[②]社会资本是指"社会性，社会网络，社会支持、信任、互惠，社区和市民参与"。对于突发创伤事件后的心理重建而言，社会资本包括家庭成员之间的互动、个体对居住地的主观感受、个体的社交圈、能够应用到的社交网络、对政治人物的信任程度等。社会支持作为一种重要的微观社会资本，

[①] 刘援朝. 突发事件后的心理创伤和重建 [N]. 滨海时报, 2015-09-08.
[②] 靳宇倡, 徐玖平. 震后心理恢复的生态模式 [J]. 西南民族大学学报（人文社会科学版）, 2013, 34 (10): 87-91.

是目前公认的对心理重建最为重要的影响因素之一。社会支持在癌症研究中对促进积极应对心理创伤也起着重要的作用。

三、后天失明视力残疾人的心理危机与心理重建

（一）后天失明视力残疾人的心理危机

由于各种原因导致后天失明的视力残疾人容易出现心理方面的问题。[①]绝大多数因某种因素导致突然失明的视力残疾人，首先在心理上会受到常人无法接受的打击，会为突然失明给生活带来的不便而痛苦，会为自己的不幸遭遇而愤懑，对人生和前途失去信心，从而会产生孤僻、抑郁、固执、自卑、绝望等心理，如不能得到及时调适和纠正，会影响其身心健康成长。[②]

小Q的主人渡边先生，就是一名后天失明的视力残疾人，朋友们评论渡边先生，嗓门很大，很有魄力，很会照顾别人，也很喜欢训话，事事亲力亲为。渡边先生展现出来的这些看似是一种自信、积极的成长，但对他的行为表现进行深入分析，可以看出这可能只是他经历失明后，展现出的一种防御性的自我增强错觉。他看似自信、独立且积极的外表下，隐藏着一颗自卑、敏感、孤僻而顽固的心。他展现出来的是一种积极的成长，就像心理防御机制中提到的反向作用一样，甚至可能会积极地去开导帮助别人，但实际上他的成长只是一种自我防御的假象，并不能排除产生心理问题的可能。

就像渡边先生对多和田所长说的"看得见的人又怎会明白""对我来说没有白天"，他所承受的精神痛苦和心理压力可能难以想象。同时，渡边先生很不赞同把狗带进超市里，并且说自己用不着导盲犬，认为导盲杖比导盲犬可靠多了，并且在和小Q第一次合作时，不停地大叫"太快了""慢一点"，这些都表现出了他面对失明的自卑、焦虑和恐惧。还有，多和田所长对渡边先生的评价（我认识很多盲人，而你只认识你自己），以及渡边先生走在马路中央时，小

[①] 朱晓. 浅析后天失明盲童心理健康教育方法与对策[J]. 教育现代化，2017（43）：253-254，257.
[②] 教育部师范教育司组. 盲童心理学[M]. 北京：人民教育出版社，2000.

Q 试图引导他靠边行走却被制止,还告诉小 Q "不用转弯,我很熟悉路的""没错,别走开"等等,也让我们看到了他在失明后顽固且孤僻的不良心理状态。

(二)后天失明视力残疾人的心理关怀与重建

导盲犬被称为视力残疾人的"第二双眼睛",它们在帮助视力残疾人增进行进速度、增加行动安全和灵活性的同时,还承担着为其提供心灵上的支持、增加社交机会和提升独立、自信及自尊的重要作用。[①]与导盲犬一起生活,可以帮助视力残疾人应对心理上的不安与恐惧,增强他们的自信心和独立性,甚至改变他们与公众的互动性,使他们真正敞开心扉,豁达面对生活。[②]正是因为小 Q 无条件的忠诚、信赖和陪伴,为渡边先生提供着有力而温暖的社会支持,他才能够重新打开心扉,乐观面对生活。

小 Q 和渡边先生相遇在一次实景训练中,但渡边先生固执地认为导盲犬没有用,因此他们的第一次见面并不愉快。此时的渡边先生,正经历着心理重建的冲突期,他已经形成了初步的心理防卫来面对失明,并且表现出正面挫折的态度。但是却对拥有导盲犬、重新开始更好的生活非常排斥,可以看出他停滞于冲突期向消化期过渡的阶段。而一次碰巧的合作,小 Q 不但帮助渡边先生及时到达了目的地,还引导他成功避免了交通事故。正是这次不算和谐的合作,让渡边先生意识到他必须采取措施面对失明,借此打破了心理冲突,正式进入消化期。他开始对导盲犬有所改观,他的思想也开始转变,从抵触到尝试接触,试图通过导盲犬的帮助更好地面对失明后的生活。

在渡边先生开始接触小 Q 后,由于他的固执和不信任,他在与小 Q 进行共同训练的过程中屡屡受挫。而面对渡边先生的犹豫怀疑和暴躁不定,小 Q 始终陪伴在他的身边,无条件地忠诚且信赖,给渡边先生提供了心灵上的支持与抚慰。正是小 Q 在心灵上的支持温暖着渡边先生,帮助他重拾信任与自信,与小 Q 默契配合并顺利毕业。渡边先生把小 Q 带回家里以后,与它的感情日益

① 杨希. 导盲犬:你是我的眼 带你穿越拥挤人潮[J]. 中国工作犬业, 2019 (11): 54-57.
② Miner J T. The Experience of Living with and Using a Dog Guide[J]. Research Library, 2001 (4): 183-190.

加深，对小Q也从简单的导盲交流渐渐变为情感的抒发和心理的表白。为了寻求新的心理平衡，以达到新的适应，重新建立正常的心理秩序，在小Q的陪伴与支持下，渡边先生开始走上心理的重建之路。他开始主动接触同事和朋友，带着小Q去各处散步，并录制电台节目向大家分享自己的生活，拓展了生活领域，变得更加自信、独立且友善。

训练、服役到退役是每一只导盲犬都会经历的过程。与一般的狗不一样，作为一只导盲犬，小Q从出生开始，就接受许多特殊的训练，它的一生从被选作导盲犬就已注定。但作为"第二双眼睛"，对于小Q服务的对象——中年失明、孤僻又顽固的渡边先生而言，小Q是他生活的一部分，是他内心的救赎，是他中年失明后心理重建的重要支持力量，小Q陪伴并见证了他从自卑敏感到自信豁达的心理升华。影片最后，小Q陪伴渡边先生走的那最后30米，渡边先生说的那句"这样就足够了，小Q"，展现了一人一狗之间深深的信任和羁绊。

小Q与渡边先生的故事，展现了渡边先生面对中年失明这一突发创伤事件的心理冲突到心理重建的过程，也描绘了一只导盲犬为视力残疾人提供的不可忽视的支持与抚慰。

影片心理分析

第六章　人格心理专题

第一节　《爱情呼叫转移》与中国人人格理论

一、影片《爱情呼叫转移》简介

影片《爱情呼叫转移》讲述了主人公徐朗人到中年，婚姻正在经历"七年之痒"考验的故事。家庭生活的琐碎繁杂与空洞无味，使他向相守多年的妻子提出离婚，而妻子也毫不犹豫地同意了。离婚后，徐朗一心想找一个最符合自己心意的妻子。偶然间，他遇到了一位神秘人，并且得到了一部具有神奇力量的手机，这部手机有十个按键，每按一次，就可以让他认识一位女友，如果不满意，还可以重新按键选择新的女友。于是在半信半疑中，徐朗尝试按了一下手机键，果然出现了奇遇。之后他陆续遇到了各种不同性格的女性，她们都有各自鲜明的特点，但在与不同性格的女友交往之后，开始的光环退却了，每个人似乎都有令他不满意的地方。徐朗发觉只有前妻的性格才最适合自己，绕了一大圈，总算知道自己真正想要的生活是什么样了。然而当他打算回家向前妻请求复合时，却发现前妻已经有了新的家庭。

二、中国人人格理论

"人格"一词，原意是指希腊戏剧中演员所戴的面具，体现了角色的特点和人物性格。它包含两层意思：一是指个体在人生舞台上所表现的举止言行，即在社会主流的规范要求下所做出的反应；二是指一个人由于某种原因不愿向外界所展示的成分，即面具之后的真实自我，这是人格的内在特征。而一个人的人格是在遗传、成熟和环境、教育等后天因素的交互作用下形成的，因此人与人之间没有完全一致的人格特点。①随着研究的不断深入，心理学家发现不

① 彭聃龄. 普通心理学［M］. 北京：北京师范大学出版社，2012.

同个体的相对独特的人格特征中，总有一些人格特征是稳定存在的。根据这一发现，西方的科学家提出了大五人格理论，认为这种人格特征是跨文化的，各个文化环境下成长的个体都会存在这五种人格特征。但在东亚一些国家和地区的研究中却发现了与西方大五人格不同的人格结构，中国人人格理论就是其中的代表理论。

中国人人格理论是由北京大学心理系王登峰、崔红等人在中国词汇分类中经过筛选总结，得出的较普遍存在于中国人群中的七种人格特质，分别为：外向性、善良、行事风格、才干、情绪性、人际关系与处世态度。每一种人格特质根据水平的高低都可以划分为两种极端的人格类型，例如外向性人格特质还可分为极端外向型与极端内向型。由于这种人格理论涵盖了中国人的主要心理方面，因而在中国具有广泛性与代表性。

（一）外向性

外向性即个体的外在表现，指人们在与他人交往中活动能量的强度与数量，在个人与外界的相互关系中起到了重要的作用。根据外向性水平的高低，可以将人格特点分为外向型与内向型人格。外向型个体非常爱好交际，通常还表现出精力充沛、乐观、友好和自信。而内向型个体是含蓄、自主、稳健、冷淡的，往往交际圈较小，并且不会轻易结交新朋友，擅长独立思考。

（二）善良

善良反映了在中国文化影响下"好人"的总体特点，包括对人真诚宽容、关心他人，以及诚信、正直和重视感情生活等内在品质。善良水平的高低可以评估一个人在中国主流的伦理规范下道德水平如何。其中，善良高水平者的特点是对人友好、顾及他人并且重视感情，言行一致且表里如一，常常表现出利他行为。善良低水平者的特点是对人虚假，为了个人利益不择手段，在人际交往中往往习惯于迁怒他人，不顾及他人感受等。

（三）行事风格

行事风格多指个体的行事方式和态度，包括做事的严谨程度、自我控制能

力以及是否表现出沉稳的人格特点。行事风格高水平者表现为做事踏实认真、谨慎且思考周全、行事目标明确、切合实际,能够按照现有的规范严格要求自己、安分自制。而行事风格低水平者的特点是做事浮躁,思维不切合实际,粗心大意且易冲动,但往往会有一些别出心裁的想法。

(四)才干

才干主要包括三个方面:做事的决断程度、坚韧性与灵敏性。它既是个体能力的体现,也反映了个体对于所追求事物的投入程度与义无反顾的倾向。才干水平高的个体,表现出做事坚决、果断、勇于投入并且灵活多变等特点。才干低水平者表现出做事犹豫不决、胆小懦弱的特点,并且较少做出投入与探索,做事畏畏缩缩,变通性较差。①

(五)情绪性

情绪性或称情绪稳定性,指人们情绪的稳定状况以及情绪的调节能力。与其他维度的人格特质不同的是,情绪性水平得分越高,则情绪稳定性越低。所以,情绪性水平高的个体更容易产生心理压力,情绪波动大,时常感到忧伤,并且体验到不同程度的消极情绪,有时会有一些不切实际的想法,或是无法容忍失败以及无法做出克服困难的反应。而情绪性水平低的个体,多表现出平静、自我调适良好的特点,不易出现极端和不良的情绪反应,面对失败与挫折,也能够及时地调整自己的情绪状态。②

(六)人际关系

人际关系是中国人人格因素当中最能体现文化特点的特质,主要包括宽和与热情两个方面,反映的是中国人对于人际关系的基本态度。人际关系高水平

① 崔红,王登峰. 中国人人格特点的才干因素分析 [J]. 中国行为医学科学,2005 (12):1097-1099.
② 许燕. 人格心理学 [M]. 北京:北京师范大学出版社,2009.

者待人友好、温和，与人为善并且乐于沟通和交流，较为容易融入一个新的社交环境。而人际关系低水平者表现出斤斤计较、暴躁易怒、冷漠，凡事以自我为中心，社会交往被动等特点。[①]

（七）处世态度

处世态度反映的是个体对人生和事业的基本态度，主要包括对理想的追求以及对待成功的态度。[②]处世态度高水平个体往往目标明确，追求卓越，理想远大，对未来充满信心，并且不断追求进步与成功。而处世态度低水平者则无所追求，安于现状，退缩平庸。

三、不同角色的人格特征

根据中国人人格理论，个体的人格是由不同人格特征与水平结合而形成的，从而演绎出各式各样的外在人格表现。

（一）不满足现状与追求激情生活的徐朗

徐朗是一个陷入七年之痒、极度渴望新异生活的中年男子，具有高水平处世态度、高水平外向性以及低水平行事风格的人格特征。首先，他无法忍受日复一日、循规蹈矩的家庭生活，追求充满激情的生活，这从侧面反映了其处世态度。此外，面对每一位女性，他都能在交往的过程中落落大方、精力充沛，无论是羞涩的罗燕燕、性情外向的龙小虾、正义感十足的陈小雨等，他都能够通过自己的表现与对方建立良好的人际关系，这也充分体现了高外向性水平者的人格特征。最后，他作为一个已婚七年的男人，仅仅由于生活缺乏激情便选择抛弃自己的结发之妻，并且在面对每一位女性时，总是因为一些原因而见异思迁，缺乏持之以恒的毅力与自控力，则体现出了低水平行事风

[①] 王登峰，崔红. 中国人的人格特点（Ⅵ）：人际关系[J]. 心理学探新，2008（04）：41-45.
[②] 王登峰. 中国人的人格结构：理论与实证分析[A]. 中国社会心理学会2008年全国学术大会论文摘要集，2008.

格的特点。

徐朗，这位一心追求丰富生活的中年男子，从一开始的期待与渴望，到中间的享受与憧憬，再到最后的失落与反思，都让人们不禁思考，到底怎样的爱情才算是完美的。或许真正的爱情并不是完全匹配，而是在彼此的妥协与退让中相互弥补。

（二）善良但情绪低落的罗燕燕

罗燕燕是一位朴素善良的未婚女性，具有高水平善良与低水平情绪性的人格特征。她与徐朗是在一个大雨倾盆的夜晚相遇。在看到徐朗叫不到出租车时，富有同情心又乐于助人的罗燕燕主动请徐朗和她同坐一辆车回家，两人的感情也是在这个时候开始萌发，而后罗燕燕又邀请徐朗来家中做客。正是由于她的随和与善意才致使两人的感情持续升温。即使在徐朗得知她的真正目的后，她依然能够从容地向徐朗道歉，并且之后两人依旧保持着联系。计划败露之后，罗燕燕也没有出现特别极端的反应，而是选择独自面对一切，重新回归到正常的生活轨迹。

（三）外向且放纵的龙小虾

龙小虾是一位开朗活泼，又有些许疯狂的年轻女孩。高水平外向性与低水平行事风格的人格特征在她身上可谓体现得淋漓尽致。在与"大叔"徐朗接触的过程中，她不受世俗观念的限制，选择自己所喜欢的生活方式，积极主动地演绎出自己作为一个年轻人所应有的自信与活跃，而这一点也恰巧博得了徐朗的关注。但她作为一个成年人，只顾自己的享受却从不考虑他人的感受，面对家人的问候与关心也采取置之不理的态度，缺乏足够的耐心与责任意识，这是导致她与徐朗的爱情破裂的原因之一。

（四）疾恶如仇与思维保守的陈小雨

陈小雨是一名人民警察，她工作认真负责、疾恶如仇、严于律己、积极勇敢地与歹徒做斗争。与徐朗的两次接触都碰巧遇到了在逃的犯罪分子，她挺身而出，不顾个人危险与歹徒做斗争。这种对正义的向往以及无所畏惧的投入，

完美演绎了人民心中的好警察这一形象,更是突出了陈小雨高水平的行事风格与才干特征。但同时,在得知徐朗离过婚之后,即使内心怀有爱慕之情,她却依然拒绝与其进一步交往,体现出她的人生观、价值观受到世俗思想的制约,具有低水平处事态度的人格特征。

(五)成熟稳重与外向主动的潘文琳

潘文琳是一位精明干练的中年女子,具有高水平外向性和高水平行事风格的人格特征。她与徐朗是经徐母介绍认识的,在初步了解了彼此的基本信息后,潘文琳便斩钉截铁地提出买房,她果断的行事风格致使她在交往中一直处于主动的地位。当售楼人员为他们介绍令人眼花缭乱的购房信息时,她也能够一语中地指出其中的关键问题,表现得成熟稳重,考虑问题非常周全并且切合实际。在她看来,买房就像是结婚,一定要一丝不苟才能够找到真正适合自己的。对待生活与工作,她都表现出强烈的谨慎性与认真负责的态度,具有高水平行事风格的特点。此外,当潘文琳遇到自己的偶像——金牌解说黄健翔时,也能够毫不畏惧地展现出自己想要与其进一步沟通的态度,并且达到了不错的效果。这种高水平外向性的人格特征让她在社会交往的过程中能够娴熟地应对任何问题。

(六)热情但情绪不稳定的李苗

李苗是一位富有活力,却又很容易激动的青年女性,具有高水平善良和高水平情绪性的人格特征。当徐朗抱着花来到李苗的家中时,观众仅仅通过路边老人的议论大致就可以猜到徐朗或许与李苗难以相处得很好。起初,李苗对待徐朗的态度还是非常热情友好的,在他们第一次约会时就亲自为徐朗做晚餐,总是怀着笑容来面对徐朗,并且还一起与她的爱犬舒伯特看电影。这就说明一开始李苗对徐朗的态度与印象是比较好的,也体现出了李苗高水平善良的人格特征。但在看到徐朗假装要打舒伯特时,将自己的爱犬舒伯特当作亲人的李苗,情绪反应极为强烈,并且非常不稳定,为了替自己的爱犬讨回公道,她一步步地逼问徐朗,最终致使徐朗坠楼受伤,这充分表现了她的高水平情绪性(即情绪稳定性差)以及情绪调控能力较差的人格特征。

影片心理分析

（七）控制欲强而欠自律的梁惠君

梁惠君作为一家公司的老板，在工作中雷厉风行，果断干练，完美演绎出了当代职业女性的自信与精干，具有高水平干干的人格特征。但事实上，从和徐朗接触的第一面开始，她就表现出了自己强烈的控制欲，无论是在生活中，还是在工作中，总是表现出一副盛气凌人、骄傲自满的模样，对于身边的人总是持怀疑态度，并且凡事都要以自己为中心。例如，她为了留住徐朗，便要求他到自己的公司上班，给他换上了仅存有自己一人电话号码的手机，甚至通过让其他女生勾引徐朗的方式来测试徐朗的真心等。然而在徐朗通过了层层考验之后，梁惠君却背叛了徐朗，与自己的前男友亲热而不顾及他的感受，具有低水平善良的人格特征。

（八）追求稳定的前妻与刻板冷漠的主治医师吴倩

在影片中，徐朗的前妻与主治医师吴倩都具有高水平行事风格与低水平处世态度的人格特征。在与徐朗的七年婚姻生活中，他的妻子一直老实本分，任劳任怨，每天都做好晚饭等待丈夫回家，尽到了一个妻子应尽的责任。主治医师吴倩在医院见到前来急诊的徐朗时，每次都会用调侃的语言来挖苦徐朗，但对于徐朗的病症却自始至终认真处理。这两个角色在工作与生活中都具有严于律己、认真负责的行事风格。

另一方面，徐朗的前妻常年沉浸在自己所固有的传统生活方式中，不愿轻易做出改变去经营爱情，这也是他们的婚姻走向末路的诸多因素之一；而作为徐朗主治医师的吴倩总是以一句"你不用跟我解释"来驳回徐朗的所有答复。她们都坚守自己的信念与思维方式，并以此来做出自己的选择，对待事物的态度非常保守与刻板，一旦坚信某个观点，便很难改变，这也是低水平处世态度的集中体现。

（九）心思细腻与敏感多疑的心理医生高菲

高菲是一位长相清秀，内心却很敏感的心理治疗师。她的警惕性非常强，并且凡事都斤斤计较，例如她仅仅依靠一个心理学小测试就判定徐朗是一个易

出轨的人，总是怀疑徐朗对她有非分之想。这导致后来徐朗不得不依靠谎言来防止她的猜疑，结果随着谎言的破碎，两人的关系也到此为止。人是社会人，身处社会环境的个体必定会与他人有着各种交际，而在交往过程中的行为与态度必然决定着交往的深度，高菲的这种低水平人际关系的人格特征也就注定她在社会交往的过程中难以与他人建立深层的关系。

（十）善于打破常规与标新立异的周心蕊和庞琨

影片中出镜不多的周心蕊与庞琨都有一个明显的人格特征，即高水平处世态度。她们二人都不愿沉浸在现有的传统生活方式中，不愿被世俗的思想所禁锢，而是追求自己理想的目标与方向。周心蕊不拘泥于现有的思维方式，在自己的相亲会上转而将徐朗介绍给自己的妈妈。徐朗与老同学庞琨是在一场演唱会上偶然相遇的，虽然很多年未见，但是庞琨依然勇敢地表达了自己的好感。最终徐朗扔掉了那部神奇的手机，他不需要再通过奇遇来寻找合适的对象了，因为他明白了适合自己的就是最好的。

徐朗、他的前妻以及其所谈的对象，各自都有着不同的人格特征（表6-1），在他们的言行中、与人交往中、职场工作中、家庭生活中，分别展现了中国人人格特点的不同维度和在各个维度上的强度水平，从而为观众认识中国人人格特征提供了鲜活的实例。

表6-1 影片中十二位不同角色的主要人格特征

角色人物	外向性	善良	行事风格	才干	情绪性	人际关系	处世态度
徐朗	高		低				高
罗燕燕		高			低		
龙小虾	高		低				
陈小雨			高	高			低
潘文琳	高			高			
李苗		高			高		
梁惠君		低		高			

103

续表

角色人物	外向性	善良	行事风格	才干	情绪性	人际关系	处世态度
徐朗前妻与吴倩			高				低
高菲						低	
周心蕊与庞琨							高

第二节 《盗梦空间》与潜意识[①]

一、影片《盗梦空间》简介

影片《盗梦空间》讲述了主人公多姆·柯布——一个天赋异禀的盗梦者的故事，他能够潜入别人的梦中窃取有价值的秘密，同时也能将新想法植入目标者的潜意识中。柯布因为妻子的自杀而被警方误认为是嫌疑人，被迫流亡海外，依靠帮助雇主盗梦来维持生活。在一次盗梦任务中，柯布受到了一直在自己的潜意识中的亡妻梅尔的阻挠，最终导致任务失败，因此，和搭档亚瑟面临着两天内被杀的危险。此时，另一位同伴被他们的盗梦任务的对象——斋藤抓到，为了保命只能将他们出卖。斋藤很快找到了柯布和亚瑟，希望他们为自己服务以代替接受惩罚，任务就是找到自己的竞争对手——病危的垄断巨头之子费舍尔，并在费舍尔的头脑中植入解散公司的意念，从而打破费舍尔对于整个能源市场的垄断。斋藤承诺，如果任务成功就帮助柯布洗脱罪名回国与家人团聚。由于柯布迫切渴望回国见到自己的孩子，他答应了斋藤的条件，找到了"伪装者"埃姆斯、"药剂师"尤斯福、"造梦师"阿里阿德涅。

斋藤收购了一个航空公司来配合柯布，而费舍尔的私人飞机因被动了手脚被迫停飞，只得和柯布同乘一班飞机飞往洛杉矶。在旅途中柯布实施了计划，

① 李苑，兰继军. 从心理学的视角解读电影《盗梦空间》[J]. 电影评介，2014（02）：37—40.

同行六人将费舍尔带入了事先造好的梦境，试图将设计好的意念植入费舍尔的大脑中，但受到了费舍尔潜意识中强大的防御部队的猛烈攻击，斋藤受重伤。由于大家都服用了镇静剂，所以斋藤没有回到现实而是进入了迷失域，于是柯布加快了计划的实施。通过柯布的努力，最终成功将解散公司的意念植入费舍尔的大脑中，并化解了费舍尔与其父亲的矛盾。在这中间，柯布再一次受到了亡妻梅尔的阻挠，但柯布摆脱了潜意识中亡妻的迷惑，战胜了自己，找回了迷失的斋藤，最终成功回到孩子身边。

二、弗洛伊德精神分析理论

（一）驱力理论

弗洛伊德认为人格的核心是一个人思想中的各种事件——内心事件，这些事件是产生行为的动机。通常情况下人们会意识到这些动机；然而，某些动机也会产生在潜意识层面。在弗洛伊德看来，行为从来不会由随机事件和突发事件引起，所有的行为都是由动机引发和决定的。每一个动作都有特定的原因和目的，这种原因和目的能够通过对思维联想、梦、口误及其他关于内在情绪的行为线索进行分析而发现。弗洛伊德认为个体行为的动机来自个体内部的心理能量。他假设每个人都具有与生俱来的本能或者驱力，这些能量成为人们身体器官产生的张力系统。这些潜在的能量一旦被激发就会以各种各样的方式表达出来。弗洛伊德最初提出有两种基本的驱力：一种是和自我生存相关的（满足诸如饥饿和口渴等需要）；另一种他称为性本能，这是一种和性冲动以及物种延续相关的本能。在这两种驱力中，弗洛伊德对性冲动更加关注。但这种性冲动不仅包括性结合的冲动，还包括其他所有寻求快乐的行为。他用"利比多"这个词来形容性冲动能量。这种心理能量驱使人们寻求各种各样的感官快感。性冲动需要即时的满足，这种满足既可以通过直接的行为，也可以通过间接的行为，诸如梦和幻想等来实现。根据弗洛伊德的理论，性本能是一种范围广泛的性驱力，它不是青春期忽然产生的，而是从人一出生就开始起作用的。

（二）人格的动力结构理论

在弗洛伊德的理论当中，人格的差异是由于人们对待基本驱力的方式不同引发的。弗洛伊德描绘了一场人格的两个不同部分——本我和超我之间无休止的战斗，这种战斗是由自我来调和的。

本我可以看作是原始驱动力的储存处，它以非理性的方式运作，跟随冲动运动并追求即时的满足感，而不考虑所渴望的行为是否可行、是否被社会所认可。本我被快乐原则所支配，无节制地寻求满足感而不考虑其后果。这种快乐特别指性、生理和情感快乐。

超我是一个人价值观的储存处，包括从社会习得的道德态度。超我大致上和良心的概念对应。当儿童开始将父母或者其他成年人对于某些社会禁忌的遵守作为他的价值观的一部分时，超我便逐步发展起来。超我是一种理想自我，这是一个人想让自己努力成为的样子。于是，超我经常和本我出现矛盾。本我想要追求感觉上的快乐，而超我则坚持做那些受道德约束的正确的事情。

自我是现实化了的本能，可以调和本我冲动和超我需求之间的冲突。自我代表了一个人关于生理和社会现实的观点，是关于行为的原因和结果的理性认识。自我的一部分工作是选择那些能够满足本我冲动的行为，但这些行为同时又不会带来不恰当的结果。自我受现实原则支配，这种原则为快乐的需求提供现实的选择。当本我和超我产生矛盾时，自我会进行折中来尽量满足两者的需要，然而当本我和超我之间的冲突非常紧张时，自我也很难制定出最优的折中方法。

（三）人格结构的冰山理论

弗洛伊德认为人的精神生活是由意识、前意识和潜意识三部分构成的。意识是人格的表层部分，是指人们能够察觉到的自我的观念，由人能随时想到、清楚觉察到的主观经验所组成。前意识是位于意识和潜意识之间的，由一些虽不能即刻回想起来，但经过努力仍可进入意识部分的经验构成。而潜意识是人格最深层的部分，通常情况下人们意识不到它的存在，但它却对人们的一切行为产生影响。弗洛伊德认为潜意识的主要成分是：原始冲动和各种本能、个人

遗忘了的童年经验或创伤性体验以及不合伦理的各种欲望和情感。

弗洛伊德曾说："人格中有两大系统,一是无意识系统,另一个是前意识系统(它包括意识)。它们类似于两个房间。无意识系统就像一个大的前庭,而前意识系统就像连接着前庭的一个小房间,意识也居于这一个房间内。在意识居住的小客室和无意识居住的前庭之间的门槛上站着检察官,他传递个别的精神冲动,检查它们,如果未经他的许可,它们是不能进入会客厅的。"[1]潜意识影响着个体的思维以及行为方式,但是并非所有潜意识中的欲望都可以表现出来或者转化为我们的行动。因为一般情况下潜意识是意识不到的,欲望、观念要想进入意识必须先经过前意识的检查,如果被意识排斥拒绝,它们不会消失,而是会以各种防御、虚假和歪曲的方式寻求表达,比如梦、疾病等形式。电影中,当柯布再次见到陷入迷失域中的斋藤时,他变得十分苍老,这也可能是因为斋藤在现实中是一位孤独、冷漠的商人,所以在进入迷失域之后,呈现了潜意识中最符合自己的形象——一位苍老孤独的老人。

弗洛伊德将人格结构比作冰山,冰山分为三层:意识相当于最上面的一层,是浮在水面上人们能看见的部分,但它只是冰山很小的一部分;前意识是紧挨着意识的部分,它的一部分在水面之上,一部分在水面之下;而潜意识是冰山最下层的部分,它最大,也是整个冰山基本的支撑,由此可见潜意识的重要性。弗洛伊德认为潜意识中的各种本能极大地控制着人们的行为,当个体产生某些需要时,本能就会被激发而起到驱力的作用,刺激人们去寻求满足,但是如果受到前意识的阻挠,个体将会产生痛苦和冲突。

(四)压抑与自我防御机制理论

有时本我和超我之间的妥协就如同是"在本我上加个盖子"。[2]极端的欲望被排除在意识之外,而保留在不被察觉的潜意识之中。压抑是一种基于自我保

[1] 兰继军. 心理学导论[M]. 徐州:中国矿业大学出版社,2002.
[2] 彭聃龄. 普通心理学[M]. 北京:北京师范大学出版社,2004.

护的心理过程，以避免因不被接受的或可能引起危险的冲动、愿望和记忆，体验到极度的焦虑和罪恶感，而自我不能觉察，通过压抑使信息排除在意识之外的过程。因此，压抑是个体克服有威胁的冲动和不合理愿望的最基本的自我防御方式。

自我防御机制是自我在寻求表现的本我冲动与否定它们的超我要求之间的日常冲突中用来保护自身的心理策略，例如对现实的否认、置换、幻想、认同、分离、投射、反向形成、退行等。在精神分析的理论中，这些机制对个体应对重大内部冲突是极为重要的。通过使用自我防御机制，个体可以保持满意的自我意象和受欢迎的社会形象。

在弗洛伊德的理论中，焦虑是被压抑的冲突要出现在意识领域时所引发的一种强烈的情绪反应。焦虑是一种危险信号，这时就需要第二道防御，动用其他的自我防御机制能缓解焦虑，并能将令人烦恼的冲动送回到无意识中去。

三、柯布与费舍尔的自我寻找之旅

影片剧情围绕着主人公柯布的盗梦任务展开，随着剧情的深入，观众会发现在眼花缭乱的梦境之中隐藏着的其实是一条柯布的回家之路。但当影片结束后观众会恍然大悟，这既是一条回家之路，也是一条柯布内心的自我救赎之路。影片中有这样一个场景——因为阿里阿德涅的不断挖掘，最终柯布向她坦诚：他妻子曾沉醉于梦境世界，和柯布在深层梦境中度过了漫长的岁月，为了让妻子返回现实世界，柯布在妻子的潜意识深处植入"这里不是现实，我们需要在这个世界死去从而回到真正的现实"的意念。妻子终于和柯布双双躺在了梦境世界中的火车轨道上，后来他们回到了现实世界，但妻子脑中那个被柯布植入的意念却一直无法消失，她颠倒了梦境与现实，一心想回到"现实世界"，最终选择了在柯布面前跳楼自杀，导致柯布远逃他乡。爱妻的自杀使得柯布内心产生了深深的负罪感，这种负罪感让柯布无法直面自己的内心，在体会着对妻子深深的爱和思念的同时又体会着后悔和自责，这种强烈的内心冲突让柯布备受煎熬，他只能采用压抑的防御方法将负罪感封存在自己的潜意识当中，从而达到暂时的心理平衡。但压抑的方法并不是稳定的，它总是寻求着被表达和被

意识到的途径，例如：柯布在执行盗梦任务的时候遇到妻子的阻挠，这种不断压抑的过程也给柯布带来了另一种焦虑。防御机制虽然有助于克服焦虑，但伴随而来的往往是一些不可预估的负面结果。当人们过度使用自我防御时，它会比解决问题产生更多的麻烦，为了减少焦虑，花费大量的时间和心理能量去歪曲、伪装以及改变不被接受的冲动是不健康的心理状态，这样做的后果是没有精力去过有意义的生活，生活中很多心理障碍的产生也是来源于此。当人们直面矛盾，对这种内心的冲突能做出合理的认知并学会接受的时候，才能真正达到内心的平衡。主人公柯布最终学会了接受而不再逃避，在寻找迷失的斋藤的同时也找到了自己，最终回到了自己孩子的身边。

故事的另一条线是费舍尔的故事。如果说柯布是在找寻"迷失"的自己，那费舍尔其实就是在找寻"素未谋面"的自己。影片中有这样一个场景：柯布和搭档在讨论如何将意念植入费舍尔的潜意识之中并能够有足够的能量被寻求表达——这就要求这个意念必须直击费舍尔内心最深刻的冲动和欲望，从而产生共鸣，这样才能被费舍尔意识到并认为是合理的，最终他们找到了费舍尔的软肋——他的父亲。在费舍尔11岁的时候他的母亲去世了，从此父亲便再没给予他任何关怀和爱。然而11岁的儿童正值需要父爱的年龄，引用弗洛伊德的话解释就是儿童在特定的发展时期有着特定的发展任务。如果在这一阶段出现了发展的缺失或者功能的固着，将会影响到儿童成年后的性格、行为方式以及人格的塑造。所以可以明显地发现，费舍尔在缺失父爱的情况下长大造成了他成年后的性格特征：缺乏安全感。如他过分依赖自己的教父且不自信等。他的很多行为都透露出对父爱的渴望，如他将自己和父亲的合影放在父亲病床前的桌子上，但在父亲根本没发现并打落的时候表现出的沮丧。所以当柯布植入了那个"父亲爱你，希望你解散公司只是因为不想让你成为下一个'我'"的意念时，它很轻松地便被费舍尔的潜意识接受，因为这正弥补了费舍尔心中最渴望的东西。费舍尔已经没办法再得到父亲的爱，这种强烈的缺失感和内心的冲突使得他只能通过防御机制来缓解。他采用的是防御机制中的认同方法，弗洛伊德这样阐述认同："一种行之有效的防御方法，通过把自己与他人或制度等同以增加自我价值感，常常

是虚幻的表达"。①费舍尔接受父亲的安排是希望得到父亲的认同,从而变相地体会父爱所带来的满足和快感,这对他来说也许比遗产更加珍贵。

两条主线,两位主人公,都找到了自己,这不正是个美好的结局吗？电影在给观众带来感动的同时也带来深刻的反思,人生其实就是一场跨越时空的旅行,学会享受当下旅途中的这份惬意,不为身后渐行渐远的美景感到遗憾,不为前方蜿蜒盘旋的道路而担忧,抓住眼前的时间做好该做的事,珍惜这正在发生的感动。学会平衡本我和超我的关系,树立健康的价值观、人生观和世界观,拥有一个健全丰满的人格是人们一生宝贵的财富。

第三节 《隔绝》与需要层次理论②

一、影片《隔绝》简介

影片《隔绝》讲述了在遭受一场灾难性的爆炸后,纽约的八个互不相识的幸存者躲进一座公寓大楼地下室发生的一系列惊心动魄的故事。影片以女主人公伊娃为主线,通过她的前后变化体现了巨大的灾难事件后人们心理与行为的变化。刚开始时,地下室里储备了一些食物和水,大家互相帮助,平均分配食物,并通过无线电发送求救信号,耐心地等待救援。时间一天天过去了,突然有一天地下室的门开了,大家本以为是救援人员到了,欣喜若狂,但结果却是一次不明原因的袭击,艾米丽的女儿被掳走了。最后这些幸存者被彻底地封闭在地下室中。面对食物的短缺、压抑的空间、内心的绝望与无助,他们的身体和精神都濒临崩溃,逐渐失去理智,相互之间也开始猜忌、斗争,甚至残杀。人性变得扭曲,道德开始沦丧,各种病态心理和异常行为逐渐表现出来。最终,只有伊娃逃出了密闭的地下室。

①理查德·格里格,菲利普·津巴多. 心理学与生活[M]. 王垒, 王甦, 译. 北京: 人民邮电出版社, 2003.
②柏玮, 兰继军. 用马斯洛的需要层次理论分析影片《隔绝》[J]. 电影评介, 2013 (05): 63-65.

二、马斯洛的需要层次理论

马斯洛认为动机是个体成长发展的内在力量。动机是由不同性质的需要构成的,各种需要之间有先后顺序和高低层次之分。需要是一种内心状态,是产生行为的原始动力,并推动人去从事各种活动。马斯洛将需要由低到高依次分为:生理需要、安全需要、归属与爱的需要、尊重的需要、自我实现的需要。这五种需要按层次逐级递升,但这种次序不是完全固定的,而是可以变化的,也有种种例外情况。需求层次理论有两个基本出发点:一是人人都有需要,某层需要获得满足后,另一层需要才出现;二是在多种需要未获满足前,首先满足迫切需要,该需要满足后,后面的需要才显示出其激励作用。[1]

这些需要也可以被分为高低两级,其中生理需要、安全需要和归属与爱的需要属于低级的需要,而尊重的需要和自我实现的需要是高级需要。同一时期,一个人可能有几种需要,但每一时期总有一种需要占支配地位。高层次的需要发展后,低层次的需要仍然存在,只是对行为的影响作用有所下降而已。[2]

(一)生理需要

生理需要是人类维持自身生存最原始的、最基本的需要,也是维持个体生存和种系发展的需要。在一切需要中它是最优先的、最强烈的、不可避免的底层需要,也是推动人们行动的强大动力,如食物、水、空气、性欲等。如果这些需要得不到满足,人类就无法生存。

(二)安全需要

安全需要是人类要求自身安全、回避威胁、免除恐惧和焦虑的需要,它是在生理需要满足的基础上产生的,如生活稳定、工作安全、身体健康、未来有保障等。马斯洛认为,整个有机体是一个追求安全的机制。安全感对于个体来

[1] 马斯洛. 动机与人格[M]. 许金声,译. 北京:华夏出版社,1987.
[2] 黄希庭. 心理学导论[M]. 北京:人民教育出版社,2007.

说十分重要，没有安全感的人会焦虑、敏感、多疑、人际关系不良，更有甚者会出现严重的生理和心理疾病。

（三）归属与爱的需要

归属与爱的需要是人要求与他人建立情感联系，包括对友谊、爱情以及隶属关系的需求。当生理需求和安全需求得到满足后，归属与爱的需求就会突显出来。在马斯洛需要层次理论（图7-1）中，这一需要层次与前面两个截然不同。个体并不是孤立的，需要在与他人的交往中获得关心、支持、赞同，并在交往中表达情感、进行信息沟通。长时间与他人隔离会产生恐惧与忧虑。归属与爱的需要是非常细微的，难以察觉，并且与个人性格、经历、生活区域、民族、生活习惯、信仰等都有关系。

（四）尊重的需要

每个人都希望自己的能力和成就得到社会的认可与赞赏。尊重的需要又可分为内部尊重和外部尊重。内部尊重是指一个人希望在各种不同情境中有实力，充满信心，能独立自主。外部尊重是指一个人希望有地位，有威信，受到别人的尊重和高度评价。马斯洛认为，尊重需要得到满足，能使人对自己充满信心，对社会满腔热情，同时体验到自己活着的用处和价值。这种需要得不到满足会使人产生自卑和失去信心。

（五）自我实现的需要

自我实现的需要是最高层次的需要，它是指将个人的能力、理想、抱负发挥到最大程度，不断完善自己，完成与自己的能力相称的一切事情，这样个体会感到无比的快乐。自我实现是指个体不断挖掘自己的潜能，努力使自己成为自己所期望的人。

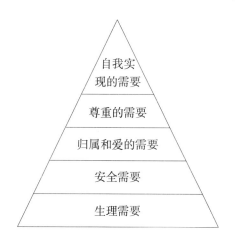

图 7-1 马斯洛需要层次理论结构图

三、被隔绝后幸存者需要的变化

影片中的八个人原本互不相识，是灾难把他们联系在了一起。刚开始时，他们相互帮助、相互鼓励，抱着极大的希望等待救援。时间一天天过去，他们等来的却是更加残酷的现实：地下室所有的出口被彻底堵死，食物和水严重短缺，人们内心对死的恐惧和对生的渴望越来越强烈，人们的心理需求开始蜕变。在这种极端的环境下，原本金字塔型的需要层次被倒置了，幸存者刚开始还能表现出高层次的需要，随着生存条件的变化，幸存者开始形成小团体，逐渐分化，原本的团结一致变成你争我夺，甚至出现互相残杀，最后原本处于最低层次的生理需要成了占主导的需要。

（一）被困初期的救援与互助体现了自我实现的需要

大爆炸发生前，人们生活在热闹的城市，过着平凡的社会生活。灾难降临后，人们被迫逃到了地下室。此时，平静生活的大门已被关闭。他们知道要想坚持到救援来临，大家就必须团结、相互帮助。所以，刚开始人们都是善良的、友好的。在食物充足的情况下，大家听从于食物的拥有者米奇。分配食物让米奇感到自己被他人需要，自己的能力得到了体现，强烈的自我实现需要得到了满足。突然有一天，一群身份不明的人打开地下室的门，袭击了人们，并带走

了艾米丽的女儿。幸存者们不知道外面发生了什么,也没人愿意出去看看发生了什么。这时乔什勇敢地站了出来,试图去救小女孩,人们对他产生了敬佩,乔什自己也感受到了自身价值得到了体现和认可。在这一阶段可以说最高层次的自我实现需要得到了满足。

(二)争夺权力与自我保护引发的尊重需要

乔什带回了坏消息,地下室的门被彻底封死了,人们已经没有了出路。此时,面对食物的不足,米奇将有限的食物和水藏起来,想利用食物控制别人,获得尊重。当米奇隐藏食物的事被达尔文发现时,米奇就杀死了达尔文,为的就是能够继续控制食物,以满足尊重的需要。随后其他人也发现了米奇的秘密,为了掌控密室里的食物、获得尊重,他们将米奇绑起来,逼问开门密码,甚至砍掉了他的手指。波比和乔什开始控制食物,他们依旧延续了米奇的做法,因为他们也需要通过控制食物来满足尊重的需要。只有伊娃和艾德没有因为食物而出卖自己,这也让波比和乔什被尊重的需要没能得到完全的满足。还有,伊娃拒绝乔什提出的不合理的性要求,同样是在满足尊重的需要,她不想承认自己无能到要靠出卖自己的肉体来换取食物。

(三)小团体中的归属与爱的需要

作为社会人,个体的发展离不开群体,个体与群体之间的关系是十分密切的。影片中地下室里人们的生活就像是一个小社会,每个人都希望在这个小社会的交际中,得到友谊、爱护,体会到温暖、安全。特别是处于紧张、焦虑、无助状态下的人们更需要他人的安慰、关心。女儿的离开让艾米丽失去了归属感,她就找到波比,以满足自己归属与爱的需求。伊娃刚开始想从男朋友萨姆那里满足归属与爱的需要,但是后来发现,她的需要无法得到满足。于是,她找到了艾德,在两人相处的过程中,归属与爱的需要得到了满足。其实,乔什也有归属与爱的需求,他关心弟弟艾德,不让弟弟为食物而担心,因为他想从艾德那里得到亲情与爱。后来他发现自己所需要的在艾德那里得不到满足。于是,乔什通过残暴、混乱的性交等极端方式来满足这种需要。

（四）被困者为安全需要而相互残杀

在和平时期，需要军队来保卫国家，需要警察保护人民，需要一道道门窗保护家人。此时，被困在地下室里的八个人在没有军队、警察、门窗的保护时，各个都感到极度的不安，害怕自己的生命受到威胁。为了消除这种不安，他们之间开始猜忌、斗争、残杀，以消除可能对他们生命造成威胁的任何人。波比和乔什对安全的需要表现得最为突出，他们住在一个单独的小房间里，不会轻易出来，并且枪不离手。萨姆也有安全的需要，他对一点响动都特别的警觉，做事小心翼翼，对波比和乔什的顺从其实也是为了保护自己、获得安全。伊娃一直都很善良，当艾米丽死后，面对所有的男人，她感到自己的安全无法保障，开始寻求依靠，她先想到了米奇，想得到米奇的帮助。当米奇告诉了她枪在哪、哪里是唯一的逃生出口时，她为了得到枪来保护自己活下去，放弃了尊重的需要，答应了乔什的性要求，尽管她心里是极不情愿的。

（五）为了生存而先满足生理需要

根据马斯洛的需要层次理论，食物、水、空气等生理方面的需要是人最基本的需求。其中的任何一项得不到满足，人类的生理机能就无法正常运转。在地下室里的争斗也离不开基本的生理需要。为了满足最基本的生理需要，尽管艾米丽受到波比的折磨，还是不愿离开，就是因为波比控制着食物。老实胆小的萨姆为了满足生理需要宁可被侮辱、玩弄。不会轻易低头认输的伊娃为了满足生理需要，最终也向波比低了头。此时，灾难初期相互之间的友好已不复存在。为了食物，人们不再顾忌道德、法律、尊严，他们甚至不择手段。当乔什死后，伊娃意识到，地下室存放的两套防护服是安全逃出去的唯一保障，但当前还有三个人活着，谁也不会自己主动放弃。为了生存，她抛弃了曾经帮助过自己的萨姆和米奇，关闭了通向逃生出口——卫生间的门，独自一人穿上防护服并带上食物，逃离了地下室。至此，伊娃也蜕变成了自利的动物。

可见，在他们被隔绝的这段时期，生理需要、安全需要、归属与爱的需要、尊重的需要和自我实现的需要都出现了，而且每一阶段占主导地位的需要也不相同。他们渴望得到食物和水，维持生命，渴望得到周围人的支持和

帮助，渴望被别人尊重，渴望自身的价值得到体现。他们为了这些需要付出了巨大的努力，做出了巨大的牺牲。最终伊娃逃出了密室，但面对的却是被毁灭的世界。当伊娃面对空旷、寂静、被毁灭的世界时，人们不禁为她担心，她的未来是什么样。

影片通过灾难事件后一段时间里被困在封闭空间里人们的心理与行为的变化，诠释了人的需要也是变化的。在灾难初期人们还有自我实现的需要，但随着环境的不断恶化，高级需要被低级需要所替代（这是一个总的发展趋势，有时候不同的心理需求也可叠加出现）。影片最后点出自我实现是人最高层次的需要，也许伊娃将来会在各层次需要逐渐得到满足之后，最终达到自我实现。

第四节 《无间道》与自我同一性

一、影片《无间道》简介

香港影片《无间道》围绕两个身份混乱的、互为警察和黑帮卧底的陈永仁和刘建明而展开，经过艰苦的奋斗和各种挑战，他们希望寻回自我而却无法真正回到真实自我。电影取名为"无间道"，寓意深刻，讲述的是人物命运和人生的错位。而"无间"二字来源于《法华经》等佛经中的"无间地狱"，"无间地狱"，意为刑罚永不间断，是佛教故事里八大地狱之中最苦的一个。

1991年，18岁的三合会会员刘建明听从大哥韩琛的指示进入警校学习，成为警方卧底。而与他同时在警校学习的另一名学生陈永仁，则受警方安排表面上被强制退学，实际上则进入三合会当卧底。刘建明从警校毕业后顺利进入警局，并且步步高升，成为刑事情报科A队的一员，在此期间他利用各种机会为韩琛提供了大量的情报。而陈永仁在这些年也逐步得到了韩琛的信任。由于韩琛的案件始终没有破，陈永仁只能一直待在黑帮，只有黄警督与他单线联系。2002年的一个晚上，警方根据卧底陈永仁提供的情报，获知一批毒品即将交易，而交易的一方即为韩琛。然而警方的精心布局被在警局当卧底的刘建明透露出去，得到消息的黑帮老大韩琛得以逃脱。此次事件后，双方都察觉到各自

内部出了"内鬼",于是一场激烈的角逐由此展开。在最后的结局中,双方"内鬼"都暴露出了自己的身份。黄警督被害使得陈永仁无法回归警队,他决定独自来抓捕刘建明并揭穿其身份。刘建明经过深思决定做一个好人,请求陈永仁给他一次机会,在僵持中陈永仁又被另一个三合会派往警局的卧底枪杀。最后刘建明决定做一个真正的警察,他亲手杀死了三合会老大韩琛,为了洗清自己以前的黑底,不得不绞尽脑汁,杀尽异己,谁料因果报应,循环无间,终此一生都难以摆脱自责。

二、自我同一性理论的主要观点

自我同一性理论是由美国心理学家埃里克森提出的,自我同一性是指个体在寻求自我的发展中,对自我的确认和对有关自我发展的一些重大问题,诸如理想、职业、价值观、人生观等的思考和选择。在这一过程中必然要涉及个体的过去、现在和将来这一发展的时间维度。而自我同一性的确立就意味着个体对自身有充分的了解,能够将自我的过去、现在和将来整合成一个有机的整体,进而确立自己的理想与价值观念,并对未来的发展做出自己的思考。如果青年人达不到同一性的确立,就有可能引起同一性扩散或消极同一性发展。个体在同一性确立的过程中,如果难以忍受这一过程的孤独状态,或者让别人去做自己的决定,或服从别人的意见,或回避矛盾,拖延时间,就不能正确选择适应社会环境的生活角色。这类个体无法"发现自己",也不知道自己究竟是什么样的人和想要成为什么样的人,也就无法形成清晰和牢固的自我同一性。同时,消极同一性会导致个体塑造与社会要求相背离的人格,形成社会不予承认的、反社会的或社会不能接纳的危险角色。

三、《无间道》中两个卧底的自我同一性发展及其特点

以自我同一性发展观点看刘建明与陈永仁的人生发展轨迹,可以启发观众从自我的发展角度来认识剧中人物的悲剧人生。

陈永仁终生的夙愿是成为一名警察,在卧底生涯中他最希望能逃脱现实的束缚,过简单的生活,但卧底近十年的心理挣扎导致其自我同一性出现危机。青少年自我同一性的确立,往往伴随着种种危机与失败,而导致出现自我同一

性的极端情形。极端情形之一是自我同一性过剩，埃里克森称之为"狂热主义"，它是指一个人过分地卷入特定团体或某种亚文化中的特定角色而绝对地排他，坚信自己的方式是唯一的方式。极端情形之二是同一性缺乏，埃里克森称之为"拒偿"，指一个人拒绝自己在成人社会中应担任的角色，甚至否定自己的同一性需要。一些青少年将自己融于某一群体中，尤其是那些可提供"同一性细节"的群体，如宗教崇拜组织、黩武暴力组织、复仇组织、吸毒组织等，将自己从主流社会的规范中分离出来，他们容易卷入和采取某一种破坏性的行为，如暴力、吸毒和攻击，他们有自己的"狂热主义"，但这些"狂热主义"是反社会主流文化的。《无间道3》的开头显示出陈永仁因其近十年的卧底生涯，已经开始迷失自我，出现狂热的暴力倾向与轻微的精神分裂。在他人生最为辉煌的十年间，无休止的殴打、砍杀导致他迷失了自己身为警察的角色，开始从内心成为一个"混混"，拒绝认同自己的警察角色，否定自己的同一性需要，以至于最后险些失控。

刘建明出身于黑社会，剧中当玛丽姐问及他的家人时，他推说早就移民了。如果一个青少年在其儿童或少年时期缺少来源于家庭的关爱，将直接影响其自我同一性的建立以及人格的发展。根据马西尼对自我同一性的发展研究，青少年在寻求自我同一性的过程中，会出现两种类型的失败：过早地取消对同一性的寻求，早期完成和同一性扩散。同一性早期完成状态的青少年，他们没有对有关自我发展的重大问题进行过思考，他们自我投入的目标、价值、信仰反映了父母或其他权威人物的希望，所以又被称为"权威接纳状态"。这是同一性形成过程中的一种中断，是过早地将一个人的自我意象固定化，从而阻碍自我确定的其他可能性的发展。在刘建明的性格发展期间，对他影响最大的人其实是韩琛，剧中他向韩琛报密打电话时，称韩琛为"老爸"，在其潜意识中韩琛已成为他心中父亲形象的替代者，让"老爸"去做他自己的决定，服从韩琛的指示，所以他心甘情愿去警校当卧底，利用各种机会为韩琛提供大量情报，帮助其从事黑帮事业，过早地取消对同一性的寻求，酿成了悲剧的源泉。

正如影片中所说："性格决定命运，而命运则决定人生。你的过去建构你的现在，你的现在则导向你的未来。"人一生的发展是一个不间断的过程，自我同一性在人生个别阶段由于某些原因可能会出现极端情形，造成自我同一

性混乱。青少年时期是自我同一性发展的重要时期，伴随着生理上的成熟与身心的巨大变化，他们追求发展，对社会有了更多的思考，加深了对成人世界的好奇与探寻等。家长、教师作为青少年成长发展中的重要角色，应对青少年自我同一性的形成和确立予以正确的引导，对其人格发展所遇到的矛盾和冲突提供建议，从而提高青少年心理健康水平，帮助青少年平稳度过人生这一关键转型期。

影片心理分析

第七章 临床心理专题

第一节 《爱德华大夫》与梦的解析[①]

一、影片《爱德华大夫》简介

影片《爱德华大夫》是1944年由希区柯克导演拍摄的以精神分析为题材的一部电影，全片围绕一所精神病院展开。精神病院院长默奇逊将要退休离职，接替默奇逊的是一位看似年轻有为的大夫，名叫爱德华。爱德华上任后与女医生彼特森一见钟情，彼特森是精神病院的专业精神治疗医生。两人相处过程中，彼特森观察到爱德华对条纹格外敏感，在治疗病人时爱德华的应激反应使她意识到眼前这个爱德华可能是冒名顶替的，最棘手的是这个假爱德华患有失忆症，他甚至忘了自己是谁。至于为什么冒充爱德华，他声称是自己杀死了爱德华。麻烦接踵而至，假爱德华的身份最后在爱德华助手的证言中被揭穿，假爱德华消失了，他成了被追捕的凶手。为了避免给彼特森带来麻烦，他选择给彼特森留下一封信后离开。

面对众人口中的凶手，彼特森却相信他是无辜的，她坚信是他记忆中被压抑的东西造成了他的失忆和犯罪情结，正是这种犯罪情结导致他认为自己是杀死爱德华的凶手。彼特森找到假爱德华，用自己掌握的精神分析法来触碰他内心被压抑的记忆，并带他躲到自己的老师艾里克森家中。艾里克森是一位精神分析家，通过采用精神分析治疗中的释梦和自由联想法技术，使假爱德华将事情的真相慢慢通过梦的形式表述出来，最后彼特森和艾里克森通过对假爱德华梦境的分析，挖掘出梦中人物和物件的真实含义，使爱德华被杀过程真相大白，

[①] 兰继军，刘彤彤.《爱德华大夫》中梦理论的应用[J]. 开封教育学院学报，2018，38（4）：157-158.

也使假爱德华解开了内心深处的犯罪情结。

二、释梦的理论与方法

弗洛伊德认为人的心理活动有三个层次，即意识、前意识和潜意识。潜意识是不被客观现实、道德规则所接受的本能和欲望。不被接受的本能和欲望常常会被压抑，但在检查功能弱的情况下会被表现出来，如在梦中浮现或通过口误、笔误和一些神经症症状等表现出来。梦是最常见的表现形式，弗洛伊德认为被压抑的无意识冲动和愿望会以改变的形式出现在梦中，主要是人的性本能和攻击本能的反映。这些冲动和愿望在清醒状态下不被社会伦理道德接受，受到压抑和控制，而在睡眠状态下，由于意识的警惕性放松，这些冲动和愿望就会在梦中表现出来，梦是通向无意识过程最可靠的途径。[①]

精神分析疗法的原理是探索潜意识，使潜意识意识化。探索潜意识的基本方法有自由联想、释梦、催眠和移情分析。弗洛伊德认为，梦是了解无意识状态的成功之路，所以释梦是弗洛伊德探索潜意识最常用的方法之一。弗洛伊德将梦分为两类：一种是显梦，指个体说出来的未经分析的梦；一种是隐梦，指通过显梦联想、分析得到其背后隐含的意义。梦有象征、凝缩、移置和润饰四个基本运作过程。象征指把隐梦中被压抑的欲望、冲动化作视觉形象表现出来；凝缩是把丰富的隐意凝合成为内容简洁的显梦，显梦的内容比较简单，像是隐梦的缩写体；移置指被压抑的愿望变成显梦后不以本来面貌出现，而以相反的面貌出现或者梦中将对某个对象的情感投向另一个对象；润饰指把梦中无条理的材料连贯起来，并赋予一定的意义，进一步掩盖梦的真实含义。通过对梦的四个加工过程的分析，可以将隐藏在内心深处受到压抑的愿望、欲望等不易表现出来的信息凸显出来，使无意识的心理内容上升到意识层面，帮助来访者领悟，最后实现症状的消失。[②]

[①] 游旭群. 普通心理学 [M]. 北京：高等教育出版社，2011.
[②] 弗洛伊德. 精神分析引论 [M]. 高觉敷，译. 北京：商务印书馆，1988.

影片心理分析

三、影片中对梦的解析

精神分析认为无意识活动是一切意识活动的基础，所以人的行为是在某些无意识的支配下完成的。梦是无意识的体现，是精神分析的对象。梦是有象征意义的，梦的不易理解正是这种象征性和梦的化装所致。梦中不仅刺激重现，而且刺激化简为繁，义外生义，使其适合于梦境，并以他物替代。但是通过对梦的分析，可以将隐藏在内心的欲望或冲突表现出来，将其化装的外衣褪去。影片中假爱德华这样描述他的梦境："我和一个留胡子的人在一家赌场玩，突然戴着面具的赌场老板非常愤怒地过来，说那个留胡子的人耍老千，并恶言恶语威胁我们，将留胡子的人赶出了赌场。"这是假爱德华的显性梦。弗洛伊德指出梦的元素本身并不是主要物或原有的思想，而是梦者所不知道的某事或某物的代替，梦者虽确知某事或某物，可是已经想不起来了。梦由许多这类元素组合而成，所以若梦的某元素表现如此，则整个梦也应当如此。梦的解析方法就是利用关于这些元素的自由联想，使某种代替的观念能进入意识之内，再由这些观念推知隐伏在背后的原念。显性的梦是隐性梦的化装，就结果来说，隐性梦通过化装为具体的意象或者将一长列的抽象思想在显性梦里造成替代的意象，以达到隐藏的目的。梦的隐相是梦的动机，是梦的实质内容，它要通过梦的表面意义展现给人们。因此，对梦的隐相的研究首先要对梦的显义进行分析。[1]
由假爱德华描述的梦可知，他梦中事情的真相已经被伪装了，被一些具有代表性的事物代替了，如赌场、留胡子的人、戴面具的人等。彼特森在对其梦境进行分析后发现了梦的隐相，如留胡子的人象征着爱德华大夫，戴面具的人象征着杀死爱德华大夫的凶手等。

梦的工作并不是随意拼凑的结果，而是需要经过几个工作阶段的加工：①梦的第一个过程是"凝缩"作用，即梦中的内容比隐含的简单。梦在选取材料时，将众多元素用几个符号来代表，删掉其中一些内容，将梦的内容缩减

[1] 马铁立. 电影《爱德华大夫》的精神分析解读[J]. 电影文学，2013（15）：83-84.

到一定程度，将具有共同性质的内容压缩组合成新的内容，如影片中假爱德华梦境中的赌场、爱德华大夫的胡子、变形轮子代表的枪等。②梦的第二个过程是"移置"作用。移置有两种方式：一是隐含的元素不以自己的一部分为代表，而以无关系的其他事物代替；二是观念中的重点由一重要元素转移到另一不重要的元素之上，梦的重心被推移，所以会导致梦出现异样的形态。③梦的第三个过程是"润饰"作用，是指用形象具体的内容来表现抽象的内容，把思想的东西转变为视像的东西，把不可能的变为可能实现的过程。影片中，假爱德华将自己与爱德华大夫的相遇压抑在内心深处，爱德华大夫为了治疗假爱德华而带他一起去滑雪，假爱德华亲眼看到爱德华大夫被人射杀而掉入悬崖，在梦中他把这些场景转变为赌场里的争吵、楼顶打斗等。彼特森也察觉出滑雪有助于揭开假爱德华遗忘之谜，在她与假爱德华一起滑雪即将掉入悬崖的一瞬间，滑坡、白雪、滑雪板的痕迹刺激了假爱德华，使他想起了童年玩耍时弟弟意外死亡时的情境，相似的情境在梦的过程中被压缩，所以假爱德华常常梦到他在一个大斜坡上跑，身后有一个黑色的影子在追他，当影子离他越来越近时，他非常害怕，拼命地向前跑。梦中的关键问题被黑色的影子给置换了，黑色的影子象征着他对死亡的害怕。经过这三个阶段的工作，梦便成为一个连贯的、充实的而又难于理解的东西。

通过对假爱德华潜意识的挖掘和对其内心压抑已久的弟弟的死的了解，彼特森和艾里克森解开了他的犯罪情结：童年时有一次在滑台上玩耍时，假爱德华从滑台上滑下，把坐在扶手下端的弟弟撞到围栏的尖端上，意外造成了弟弟的死亡，他一直心怀内疚。所以，当在一次滑雪过程中碰巧遇到爱德华大夫从他身边滑下山坡，随后中枪死亡时，童年的阴影使他觉得是他自己杀死了爱德华大夫。①他弟弟的死亡和爱德华大夫的死亡让他感到十分恐惧，白天由于有意识的控制，所以潜意识的内容无法溜进意识范畴，可是一到晚上，潜意识的想法就溜到了梦中。假爱德华梦到自己和一位留有胡须的人在赌场里玩，而这个留

①钱晶晶. 精神分析理论在《爱德华大夫》中的运用[J]. 青年与社会，2013（12）：301-302.

有胡须的人正是爱德华大夫的象征。这说明在意识中，他不希望爱德华大夫死亡的愿望在梦中得到满足，因为梦中他梦到了自己与爱德华大夫在赌场里一起玩的事，也就是说爱德华大夫没有死，还和他在一起玩。

影片《爱德华大夫》作为经典的心理片，其关于精神分析学派释梦技术的应用与处理非常精湛，其中多个片段直观体现了对梦的解释技术和方法。影片中假爱德华因为童年时期对弟弟死亡压抑的自责和爱德华大夫被杀时记忆的冲撞，使他在梦与现实的界限中更加混乱和矛盾，以至于忘记了自己究竟是谁。在彼特森的帮助下，假爱德华积极探索自己行为背后的潜意识，用自己的超我来化解在精神分析过程中的阻抗，破除自我防御机制的层层阻抗，最后解除了精神症状并找回了真实的自我。

第二节 《飞越疯人院》与弗洛伊德人格结构理论

一、影片《飞越疯人院》简介

影片《飞越疯人院》是一部关于反抗权威、追求自由的电影，于 1975 年上映，1976 年获得第 48 届奥斯卡最佳影片奖。影片的主人公麦克墨菲为逃避监狱的劳动，声称自己精神异常而被送入精神病院接受观察，初进精神病院的麦克墨菲惊诧地发现病人们的生活乏味枯燥，每日按照固定的时刻表起床、排队吃药、参与讨论、自由活动，哪怕是外出活动也要受到精神病院护工的监督，精神病院的氛围沉闷压抑。麦克墨菲天性叛逆不羁、热爱自由，无法忍受来自代表精神病院权威的护士长拉契特对他的管制，于是麦克墨菲带领精神病院病人集体反抗护士长拉契特的统治。最终，麦克墨菲因他的挑战触怒了拉契特而被进行前额叶割除手术，丧失了思维能力。平日里与麦克墨菲关系最好的酋长布罗姆登目睹这样的惨剧后，无法容忍自己的朋友余生只能像动物一样存活，于是亲手结束了麦克墨菲的生命，砸破了精神病院的墙，带着麦克墨菲追求自由的精神一同逃离了这个扭曲人性的地方。

二、临床心理治疗理论

(一) 精神分析理论

弗洛伊德认为人格由本我、自我和超我三大部分组成。本我是本能的我,处于人格结构的最底层,包含生命最原始和最本能的冲动。本我遵循快乐原则,以满足本能欲望、追求快乐为主。自我是面对现实的我,由个人的成长经验和社会环境决定。自我遵循现实原则,一切行为都以现实为准。超我是道德化的自我,由良心和道德理想构成。超我遵循理想原则,行事以追求完美的道德境界为主,通过良心惩罚不符合道德标准的行为使人的行为不断达到理想状态。弗洛伊德认为本我、自我和超我构成了动态的系统,三者之间相互作用、相互联系。本我追求本能的满足,超我压抑和限制本我的冲动,而自我周旋于本我、超我和现实世界三者之间,既要考虑现实条件满足本我的欲望,又要接受超我的监督,保证行为不违反道德准则,找到能够满足三者的方法。因此,当自我有能力调节本我、超我和现实世界三者之间的关系时,人格系统是稳定、健康的;当自我失去调节能力时,人格系统就会处于失衡状态,出现人格障碍。

弗洛伊德提出的精神分析理论认为,许多神经症的发病原因主要在于压抑在潜意识内的未满足的欲望、情感以及童年的精神创伤等没有被意识到,从而导致来访者产生焦虑、紧张、恐惧、抑郁等负面情绪,以及各种精神障碍表现。精神分析治疗的原理是通过引导来访者发现并意识到潜意识中未被满足的本能欲望或情绪,使来访者对病症有所领悟,然后在现实原则的指导下得到纠正或消除,建立健康合理的心理结构,从而使来访者康复。

精神分析治疗通常会采用催眠、自由联想、移情、梦境分析等技术,并有相对严格的治疗设置:①精神分析的时间安排,每次治疗时长控制在50—60分钟。②疗程的设定,短程治疗一般20次左右,中程治疗50—60次,长程治疗的时间视来访者的问题和治疗进展的速度而决定。③治疗室的布置,与普通的心理治疗室相同,治疗室的设置需要安静、舒适。精神分析过程中,重要的不是治疗室的安静、舒适程度应该达到什么标准,而是在进行精神分析的过程

中来访者对治疗室内事物的反应（如来访者落座的位置与治疗师的距离、来访者对治疗室布局的反应等）。④费用，心理治疗的收费本身在某种意义上定义了来访者和治疗师的工作关系，来访者对治疗付费的态度和表现方式在治疗中也具有动力学意义。

（二）行为主义疗法

行为主义疗法由美国心理学家华生创立。行为主义观点认为，心理学不应该研究人的意识，而应该研究人的行为，因此行为主义疗法关注的是来访者的行为，而不是来访者的意识或潜意识。行为主义疗法采用的技术有放松疗法、系统脱敏技术等。

放松疗法是一种通过训练有意识地控制自身的心理生理活动的心理治疗方法，是对抗焦虑常用的一种方法，通过不断放松肌肉达到治疗的目的。肌肉放松的方法可分为全部放松法和渐进放松法，又可分为放松全身肌肉群或逐个放松身上的肌肉群两种方法。放松训练可以和系统脱敏疗法相结合，治疗焦虑性神经症、恐怖症，且对身心疾病都有较好的治疗效果。采用系统脱敏疗法进行治疗应包括三个步骤：①由来访者建立恐怖或焦虑的等级层次。②进行放松训练。③要求来访者在放松的情况下，按某一恐怖或焦虑的等级层次进行脱敏治疗。

（三）认知疗法

由于文化、受教育程度和周围环境的差异，人们对同一个问题往往有不同的理解和认知。认知是指一个人对某件事或某个对象的认识和看法，如对自己的看法、对人的想法、对环境的认识和对事的见解等。认知疗法主要改变人的认知过程，是通过认知和行为技术来改变来访者的不良认知，从而矫正适应不良的认知和行为的心理治疗方法。认知疗法认为，错误的认知过程和不合理的错误观念是行为和情感的中介，适应不良行为、情感与适应不良认知有关。认知疗法常采用认知重建、心理应付、问题解决等技术进行心理辅导和治疗，其中认知重建最为关键。认知疗法与传统的行为疗法不同，因为认知疗法除了重视适应不良行为的矫正之外，更重视改变来访者的认知方式和认知、情感、行

为三者的和谐。同时，认知疗法与精神分析疗法也不相同，因为认知疗法重视来访者的认知对身心的影响，换言之，认知疗法重视意识中的事件而不是潜意识。

认知疗法的具体过程包括：①建立求助动机：认识、适应不良的认知、情感、行为类型，来访者和治疗医师对其问题达成认知解释上意见的统一，对不良表现给予解释并且估计矫正所能达到的预期结果。②适应认知矫正：使来访者发展新的认知和行为来替代适应不良的认知和行为。③处理日常问题。培养观念的竞争，用新的认知对抗原有的认知。④改变自我认知：要求来访者重新评价自我效能以及自我在处理认识和情境中的作用。

认知疗法在治疗过程中采用的具体技术包括：①识别自动思维：引起心理障碍的思维方式是自动出现的，且构成了来访者的思维习惯，多数来访者不能自主地意识到这些自动运作的思维，因此在治疗过程中，首先要使来访者学会识别这些自动化的思维过程。②识别认知错误：认知性错误是指来访者在概念和抽象上常犯的错误，这些错误相对于自动化思想更难识别，因此应该帮助来访者归纳出认知错误的一般规律。③真实性检验：指鼓励来访者将自己的自动思维和错误观念放置在真实场景中进行检验，使来访者认识到之前观念中的不合理性并自发改正。④去中心化：指让来访者意识到自己并非时刻处于周围人注意力的中心，很多来访者会认为自己是别人注意力的中心，一言一行都会受到他人的评价，因此，他常常感到自己是无力的、脆弱的，通过让来访者记录当自己行为举止改变时别人不友好反应的次数，使来访者自己认识到原有观念中不符合实际的部分。⑤焦虑水平监控：情绪通常是一个拥有开始、出现高峰和产生消退的过程，不会永远持续，让来访者体验这种情绪涨落变化，并相信他们可以自我监控，掌握自己不良情绪的波动规律，使来访者更正对情绪的错误观念，达到改善来访者情绪的目的。

（四）森田疗法

森田疗法由日本心理学家森田正马创立。森田疗法主要适用于强迫症、社交恐怖、广场恐怖、惊恐发作的治疗，另外对广泛性焦虑、疑病等神经症，还有抑郁症等也有疗效。

森田疗法认为神经症来访者具有一些共同的性格特点，这种共同的性格特点被称为神经质性格，包括内向、内省、理智、敏感、担心、追求完美、理想主义、好强、上进、不安于现状、执着、固执等特性。神经症来访者同时拥有超过正常范围的生的欲望和对死亡的恐惧，过度注重自己的健康，且持有难以消除的、固定的偏见。对神经质的发生具有决定性作用的是精神交互作用。所谓精神交互作用，是指来访者把注意力集中于某个感觉信息，对由此得到的感受变得过敏，而这种过敏更使来访者的注意固定于先前的知觉，知觉与注意的进一步交互作用导致感受越来越过敏的精神过程。在精神交互作用的循环反复过程中，来访者不断产生不安、恐怖情绪，引起植物神经系统的失调，精神交互作用又经常会导致症状的固着，长期便形成一种固定模式。

"顺其自然、为所当为"是森田疗法的基本治疗原则。所谓顺其自然，并非随心所欲，而是当情绪被不由自主的力量所控制时，对于不能被自己所左右的情绪，不逃避，顺其自然，坦然接受，以行动去做应该做的事。将问题搁置起来或者视而不见并不是所谓的顺其自然。森田疗法要求人们把痛苦、忧伤等视为自然的、正常的感情，并顺其自然地接纳它们，不要将其当作异物拼命地排除，否则就会引发思想矛盾和精神交互作用，导致内心激烈的冲突。森田疗法认为，如果能够顺其自然地接受自己的症状以及痛苦、烦恼等负面情绪，就可从被束缚的境地中解脱出来，达到消除或者避免神经质性格的消极影响，而充分发挥其正面的"生的欲望"的积极作用的目的。森田疗法强调，不能简单地把消除症状作为治疗的目标，而是要学会带着症状去生活。森田疗法提倡重视当下的现实生活，通过现实生活去获得体验性认识，提倡来访者像健康人一样生活，并顺应情绪的自然变化，努力完成自己应该做的事。

森田疗法的住院治疗有四个阶段：第一阶段是绝对卧床期，把来访者隔离起来，要求来访者除必要的生理需要外绝对卧床，禁止来访者的一切活动；第二阶段是轻作业期，允许来访者有轻微的活动，但禁止来访者交际、谈话、外出，绝大部分时间依然要求来访者卧床，需要来访者晚上写治疗日记；第三阶段是一般作业期，来访者可选择劳动、打扫卫生、做手工等，但仍然禁止来访者交际、游戏、与他人共同作业、散步、体操等，只做自己的事或读书，依然需要来访者晚上写治疗日记；第四阶段是生活训练准备期，进行适应性的训练，

为来访者回到现实生活做准备，来访者要记录以行动为准则的日记并交给医生进行批阅。如果没有条件或者不适合住院的时候，可以采用门诊疗法，通过来访者阅读与森田疗法相关的书目或写治疗日记的方法使来访者获得治疗。

三、麦克墨菲的成长与觉醒

（一）麦克墨菲的本我

影片最开始时，主人公麦克墨菲是个不为主流社会所接受的人，他的所有行为都是为了满足本我的欲望，以快乐原则行事。此时的麦克墨菲是本我的代表，只在意自己的感受而不考虑现实。他懒惰、不愿劳动、打人、调戏未成年女孩，为了免受牢狱之灾，假装自己精神异常而被警察送进精神病院接受观察。踏入精神病院的麦克墨菲万分兴奋，在警察解开他手上的镣铐时狠狠亲了一口警察的脸，向看到他的病人和看护人员兴奋地挥手，然而很快麦克墨菲就发现精神病院并不如他想象的那般自由自在。精神病院的病人们在护士长拉契特以及其他护工的监管下按照固定的时间表生活，表现良好、没有暴力倾向的病人被允许在护工的陪同下外出放松。到吃药时间，拉契特播放音乐通知病人排队，麦克墨菲正在和病人打牌，音乐声太大，掩盖了病人的说话声，于是麦克墨菲向拉契特提出降低音量的要求，而拉契特以病人已经习惯了这样的音量、贸然改变不利于治疗病人的理由拒绝了麦克墨菲。拉契特以治疗为目的定期组织病人参加小组讨论会，会上拉契特针对某位病人的病情进行讨论，不断深挖病人的内心活动，然而并不是每位病人都愿意揭开伤疤暴露隐私，拉契特却认为深度挖掘可以取得良好治疗效果，完全无视病人的感受。

虽然精神病院看起来舒适温暖、秩序井然，麦克墨菲的本我却感受到压抑沉闷。单调、枯燥、机械式的生活模式处处可见：精神病院的门和窗都被铁栅栏锁了起来；病人完全没有自由的权利，必须按时吃药；在一次次的小组讨论会上，每个病人的隐私毫无遮掩。[①]此时麦克墨菲追求快乐的本我受到拉

① 杨玉婷. 从弗洛伊德的人格三重结构理论解析影片《飞越疯人院》[J]. 才智, 2014 (16): 304.

契特的压制，为了满足本我，麦克墨菲向拉契特的权威发起挑战。在一次病情讨论会上，麦克墨菲向拉契特提出观看球赛的要求，拉契特依然以不能轻易改变病人的习惯为由拒绝，随后，为了表现自己的民主，拉契特提议大家投票表决，因为她清楚没有人敢轻易举手。麦克墨菲惊讶地看到除了他之外只有两个人举手，有几个病人挣扎着举起手最后却放弃了，剩下的病人都无动于衷，麦克墨菲这次的挑战以失败告终。夜晚来临，麦克墨菲闷闷不乐，他明白了在这里正常的欲望不可能得到满足，于是萌生出逃离精神病院的想法。他和病人打赌自己能举起沉重的压水台砸破墙壁离开这里，结果却因力量不够没能拔起压水台。麦克墨菲打赌输了，但他至少尝试了。第二天的讨论会中，切斯威克再次提出举手表决是否看球赛，病人们受到昨晚麦克墨菲等人的感染陆续举手，就在病人们以为全票通过时，拉契特却以还有另外一半病人没有举手为由否决，而这一半病人都为病情较重者，没有沟通能力。麦克墨菲深吸一口气，挨个询问病情较重的病人是否愿意为了看球赛举手，就在印第安酋长布罗姆登在麦克墨菲的鼓动下举手时，拉契特却认为会议时间已经结束，以投票不算数为由再次拒绝。巨大的失落笼罩着麦克墨菲和其他病人，麦克墨菲失望地坐在长椅上，抬头看到电视机里自己的影子，忽然计上心头，对着并未打开的电视机生动形象地讲解橄榄球赛。回到病房的病人听到麦克墨菲激情讲解赛事的声音，陆续都被吸引了过去，跟着麦克墨菲一起欢呼，仿佛他们真的看到比赛一样。

（二）麦克墨菲的自我

麦克墨菲的一系列挑战失败，本我的欲望一直得不到满足，他逐渐面对现实，开始分析现实中对满足本我的有利条件，自我的力量复苏。影片中，麦克墨菲趁着护工不注意，开走了载着病人们的大巴，带着他们开启了一段解放本性之旅。麦克墨菲和病人们来到海岸，解开一艘渔船出海，在船上麦克墨菲教病人们钓鱼、开船，每个病人都很开心。他们满载而归，兴奋地向岸边的人们展示钓到的大鱼，与此同时警察和精神病院的看护人员也在岸边等着将他们带回。麦克墨菲积极调动身边的因素来满足自己和病人们享受生活的愿望，有些精神病人不懂如何打篮球，麦克墨菲便一点点耐心教他们，带领他们与看护人

员进行篮球比赛。当麦克墨菲质疑拉契特有何权力将自己永久地关在精神病院时，当得知了绝大部分病人是自愿待在精神病院的，他感到不可思议，说道："你们什么都不做，只知道抱怨不能忍受这里，但却没有勇气从这里出去！"麦克墨菲是一个叛逆的英雄，但不属于主流社会，而且最后成了社会的牺牲品。在主流社会里他找不到容身之所，在精神病院里他同样是医生和护士们最讨厌的病人，但是他的存在本身就代表着生命的活力和永不低头的自由精神。影片中麦克墨菲常常是离经叛道的、低俗的，但他这样的平民英雄却可以让人们反思主流社会的一些可笑行径和弊端，为何一个标榜平等、民主的社会不能允许一个普通人追求自由的生活？[1]为何有如此多的人主动要求住在精神病院里遭受虐待？麦克墨菲的质疑引起了病人们的骚动，比如斯加勒询问拉契特为何要关掉他的宿舍门；切斯威克愤怒地站起来要求拉契特归还他的香烟，而麦克墨菲为了帮助切斯威克，在一片混乱中打碎护士室的窗玻璃，把烟拿给大吵大闹的切斯威克，护工强制带走切斯威克，麦克墨菲和护工意见不合起了冲突，甚至打架，最后麦克墨菲和保护他的酋长布罗姆登以及切斯威克因违反规则接受痛苦的电击惩罚。

（三）麦克墨菲的超我

麦克墨菲在不断挑战护士长拉契特权威的过程中，逐渐实现本我到自我的转变，从一开始只追求享乐，服从于本我的欲望，哪怕这样的欲望是冲动的、非理性的、伤害到他人的，麦克墨菲也不在乎。然而随着挑战的不断升级，麦克墨菲意识到无法依靠本能获得本我的满足时，他的自我开始浮现，人格逐渐成熟。麦克墨菲不仅想方设法改造现实条件满足自己的本我，也学会领导带动和满足病人们的本能欲望。麦克墨菲已经在与权威的不断抗争中使自己的人格得到了不断的提升发展，从而最终转变成了超我的人格。[2]最后一夜，麦克墨

[1] 谭潇.《飞越疯人院》的人格心理学解读和社会意义阐释[J]. 世界文学评论, 2009（1）: 179.
[2] 杨玉婷. 从弗洛伊德的人格三重结构理论解析影片《飞越疯人院》[J]. 才智, 2014（16）: 304.

影片心理分析

菲把自己的女性朋友和啤酒带到精神病院，贿赂值班的看守，为病人们举行了一场纵情狂欢的派对。尽情嬉闹享乐之后，麦克墨菲向众人告别，打算离开时发现平日无比崇拜他的比利失魂落魄，麦克墨菲当即决定留下来。当晨曦透过窗户照入精神病院，地上横七竖八躺着病人，各种物品杂乱无章地散在各处，匆匆赶到的拉契特发现比利和外来的辛迪躺在一起，威胁比利要将这件事告诉他的妈妈，比利再三恳求，拉契特依然无动于衷。就在麦克墨菲匆忙准备逃跑时，比利自杀了。麦克墨菲看到倒在血泊中的比利和若无其事、冷漠无情的拉契特，便再也忍不住心中的愤怒，扑倒拉契特掐着她的脖子想要杀死她为比利报仇，然而拉契特被看守救了下来。影片的最后，麦克墨菲迎来了自己的悲剧命运，他被切除了额叶，丧失了思维能力和自理能力，再也不能依照自己的本性生活，只剩下动物般的生存本能，这样的状态无疑是真正的麦克墨菲不能容忍的。酋长布罗姆登做好了逃离的准备，却发现麦克墨菲已经变成白痴，不忍心麦克墨菲受罪的他捂死了麦克墨菲，并举起麦克墨菲当初不曾举起的压水台砸破窗子逃离了精神病院，最终实现了麦克墨菲追求自由的愿望。

麦克墨菲并不是传统意义上的好人或者英雄，他从一开始就是为了逃避法律制裁和监狱的劳动而选择装疯卖傻，进入精神病院后做的许多事并不是因为善良，而是为了满足他的本我。但正是精神病院的特殊环境造就了麦克墨菲，让他变成一个追求自由的英雄形象。他生命力旺盛，执行力强，不屈服于压抑本我的权威，给精神病院死气沉沉的氛围带来光亮，感染每一个本我在沉睡的精神病人。他就像一颗种子，在病人们的心里种下希望，变成病人们的信仰，病人们相信麦克墨菲最终会逃离精神病院，完成追求自由的心愿。

四、影片中被压抑的本我向自我的转变

影片中的精神病人生存在严重压抑本我的状态中，而他们的自我服从于严苛的现实，无法尽力满足他们的本我，他们的超我被精神病院以护士长拉契特为代表的权威所控制，按照拉契特要求的样子塑造。病人们的生活安静有序，时刻处于监控中，任何拉契特不愿意让他们看到的、接触的事物一概不会出现在病人们的生活中，一切拉契特认为影响治疗的事件都不允许发生，哪怕这些事有助于病人的恢复。衡量的标准并不在于是否有利于病人，而是拉契特是否

认为有用，换言之，病人们的本我是否满足不重要，病人的自我是否成熟也不重要，只有权威和制度满意才最重要。病人们的本我得不到满足，自我虚弱无力，超我时刻监督本我和自我防止越轨行为，可想而知，病人们的人格处于不平衡状态，人格完整岌岌可危，长此以往，病人们的病情很可能无法痊愈。

病人中最具代表性的人物是比利和酋长。比利从小受到母亲的严格控制，十分害怕他的妈妈，患有严重的口吃，性格胆小懦弱。比利正值青春年华，本该是享受恋爱，追寻爱情，培养自己爱好的大好年纪，然而却待在精神病院，和一群上了年纪的精神病人生活在一起。比利的本我渴望谈恋爱，然而现实只能让他压抑自己的本能欲望。在一次讨论会上，比利讲到向一位姑娘求婚的经历，脸上洋溢着幸福，眼里充满了甜蜜，拉契特却一脸严肃，不停追问比利为何不把这件事告诉他的妈妈，那时正好是比利的第一次自杀。比利听到拉契特的质疑立刻陷入慌乱中，甚至无法开口说话。在出海的船上，比利被辛迪吸引，小心翼翼走到辛迪身边，害羞腼腆地和辛迪搭讪，在最后一夜的派对上，麦克墨菲创造机会，让比利尽情释放长期压抑着的欲望，使比利的本我获得极大的满足。第二天早上，当拉契特来到精神病院时，比利满面春光，眼神充满生机，突然间变得口齿伶俐，一改往日的严重口吃。当拉契特质问比利："你难道不害臊吗？"比利毫不犹豫清晰流利地回答道："不，一点也不。"这一刻，比利实现了从本我向自我的转变，人格结构趋于成熟，他不再是从前那个青涩害羞的男孩，而是一个成熟的男人，他的自我能够克服焦虑正视现实，帮助他更好地应对外部世界。然而拉契特的一句"我唯一担心的是你妈妈能不能接受这个事实"将比利打回原形，比利崩溃绝望，又回到往日严重口吃的状态，他跪着求拉契特不要告诉他的妈妈，拉契特冷漠拒绝，当比利被看守拉走时，他声嘶力竭地向拉契特呼喊请求，拉契特却无动于衷。最终，比利在巨大的压力下选择自杀。可悲的是，拉契特看到比利自杀的血腥场面，首先想到的是让病人们冷静并且最好按照原来的日程活动，可见有多么冷血无情。

酋长布罗姆登是印第安人，他的父亲高大强壮，可以做任何自己想做的事，但他的父亲最终遭遇了不幸。酋长父亲的悲惨人生给酋长留下了阴影，哪怕酋长身强体壮充满力量，依然怀疑自己，压抑本我，缺乏面对现实的勇气。他个子很高，精神似乎也很正常，总是远离众人站在旁边注视着什么。麦克墨菲的

自由精神和生命活力感染了他，他才和麦克墨菲攀谈起来。[1]麦克墨菲教酋长打篮球时，看护人员告诉麦克墨菲这样做毫无意义，麦克墨菲却不理会看护人员依然坚持着，酋长被麦克墨菲的活力和坚持感染，最终将篮球投入篮筐。在等待接受电击惩罚的长椅上，麦克墨菲递给酋长口香糖，酋长开口说："谢谢，果汁味的。"麦克墨菲又惊又喜地看着酋长，并讲出自己想要逃出去的想法，而酋长却表示自己还没做好准备。当酋长感到自己充满力量强壮得像座山一样时，他做好了逃离的准备，然而此时麦克墨菲却变成了一具行尸走肉般的躯体。酋长含泪用枕头捂死了麦克墨菲，帮麦克墨菲从躯体中解脱，最后举起压水台砸破精神病院的窗子，在身后众病人的欢呼声中奔向自由的远方。

五、社会对待精神疾病患者的态度与接纳

（一）社会对待精神疾病患者的态度

社会对待精神疾病的负面态度由来已久，普遍歧视、怀疑、排斥精神疾病患者，认为精神疾病患者不具备社会价值，对精神疾病患者的社会贡献抱有怀疑。社会对精神疾病患者的歧视不仅体现在观念上，如对精神疾病患者的嘲讽、挖苦、责备和孤立，认为精神疾病患者性质危险、行为不可预料，也体现在行动上，如拒绝和精神疾病患者交朋友，不会雇佣患有精神疾病的人。社会的消极态度导致精神疾病患者害怕与社会接触，不愿意就诊，这些因素都不利于患者的康复。

精神疾病患者和家属都会存在不同程度的病耻感。病耻感指精神疾病患者的负性情绪体验，有学者认为病耻感主要是一个认识过程，包含三大核心概念：刻板印象、偏见和歧视。首先，人们对精神疾病患者存在刻板印象，刻板印象指人们对某一类人或事物产生的比较固定、概括而笼统的看法，是人在认识他人时经常出现的一种普遍现象；其次，刻板印象使人们对精神疾病患者产生偏见，即认同关于精神疾病的消极看法而产生负性的情感反应，如对精神疾病患

[1] 谭潇.《飞越疯人院》的人格心理学解读和社会意义阐释［J］.世界文学评论，2009（1）：179.

者感到生气、愤怒、害怕、怜悯等；最后，偏见导致歧视产生，患者受到不公平对待。精神疾病患者受病耻感的影响，不愿意接受治疗，害怕来自他人的歧视，回避社会交往，社会功能下降，而精神疾病患者的家属也存在一定程度的病耻感，家属的负面情绪也会影响与患者的关系和对待患者的态度。

媒体是影响社会对精神疾病患者态度的重要因素。许多媒体为了吸引公众眼球，不惜丑化扭曲精神疾病患者的形象，对精神疾病患者的状况报道不符实，反而将精神疾病患者与负面特征如暴力、危险、不能自我控制等联系在一起，引起人们对精神疾病患者的恐慌。如果一个人患有生理疾病，媒体的报道很可能是充满同情的，然而要是这个人患有精神疾病，那么媒体的报道可能抱着猎奇的心态。另外，影视剧对精神疾病患者的形象塑造大部分也是负面的、夸张的，如将精神疾病患者与杀人犯联系在一起，同样也影响到人们对精神疾病患者的认识。

（二）社会对精神疾病患者的接纳

改善社会对精神疾病患者的态度，让社会更好地接纳精神疾病患者，可以从提高医疗水平、增加接触、公众教育、媒体宣传等方面入手。

首先，提高医疗水平无疑是提高精神疾病患者生活水平最有效的方法，提高精神疾病的确诊率，采用疗效更好、副作用更少的药物，增强精神疾病的愈后护理，提高社区医院的治疗水平。精神疾病患者得到更好的治疗、更快的康复，能够增加精神疾病患者参与社会交往的机会，增加精神疾病患者工作的概率，提高精神疾病患者的社会地位。相应地，精神疾病患者受到的歧视也会减少。

其次，增加公众与精神疾病患者的接触机会，让公众面对面了解精神疾病患者的思想、情感、行为等，而不是只从书本、媒体、口耳相传中获得与精神疾病相关的片面信息。真实的接触能够在一定程度上改善公众对精神疾病患者的偏见和歧视。

再次，增加公众受教育的机会，在学校教育、职业考核中开展与精神疾病相关的教育课程，让公众特别是社会服务相关人员获得正确、专业的精神疾病知识，加深公众对精神疾病的认识和理解，消除公众对精神疾病患者的偏

见和歧视。

最后，利用媒体宣传正确、专业的精神疾病知识，提高公众的精神卫生意识，引导公众对精神疾病患者群体的关注，塑造与精神疾病相关的正面形象，减少与精神疾病相关的负面形象，从全面的角度看待精神疾病患者。另外，媒体可以多传播专业人士对精神疾病的调查、研究和看法，使公众获得对精神疾病的正确认识。

第三节 《美丽心灵》与原型理论[①]

一、影片《美丽心灵》简介

影片《美丽心灵》是关于20世纪伟大数学家约翰·福布斯·纳什的人物传记片。1947年，纳什进入普林斯顿大学，他拥有过人的数学天赋，但却性格孤僻，对人际交往一窍不通。普林斯顿的数学系竞争激烈，在这样的环境中，从小就被当作"神童"的纳什绝不容忍自己有一丁点的失败。他在与同学下围棋时，一遭失败就仓皇逃走，还弄翻棋盘，并喃喃自语："这不可能，这不可能。"这时他的第一个幻象出现了：室友查尔斯。查尔斯不仅十分欣赏纳什的天赋，还能容忍纳什的怪癖。有一次，纳什与同学在酒吧，他仔细观察着男生们对一位美丽女生的反应，启发了他的灵感，之前常常在他脑海里飘忽不定的想法突然变得连贯有逻辑，他随之撰写出了关于博弈论的论文《竞争中的数学》。他大胆地运用完全不同的方式解读亚当·斯密的理论并指出这个理论已经过时，从此他的生活也发生巨大改变。毕业后纳什获得了在麻省理工学院研究和教学的工作，这可是一份人人羡慕的工作，但他却对这些并不满意，希望自己能够取得更大的成就。

聪慧美丽的女主角艾丽西亚出现了，纳什接受着来自从未在意的爱情的挑

[①] 徐嘉玉，兰继军. 从荣格的原型理论解读《美丽心灵》中纳什的心理历程[J]. 电影评介，2011（10）：53-54.

战。艾丽西亚与纳什初次见面时，就显示出她的大胆和聪明，他们一起参加晚宴，探讨宇宙的无穷，爱情在纳什的心中激荡。激动的纳什认定艾丽西亚就是他的真爱，精心准备了仪式向艾丽西亚求婚，之后纳什和艾丽西亚结婚了。

纳什曾为美国军方破译敌方密码贡献了自己的聪明才智。冷战时期需要英雄来保卫国家，纳什渴望能够以自己的才能继续引人注目。在他迫切的渴望中，第二个幻象出现了：帕彻。密探帕彻招募他参加一个破解敌人密码的绝密任务。

纳什全身心地投入破译密码的绝密任务中，他对这个绝密任务深信不疑，因其机密性也不能向妻子透露丝毫，这让纳什处于痛苦挣扎之中，最终他在这些无法抵御的幻觉中迷失了自己，患上了精神分裂症。纳什的病发吓到了艾丽西亚，她难以相信昔日堪称完美的丈夫竟然得了精神疾病，但艾丽西亚仍然相信她深爱的纳什，这份信念支撑着她陪伴纳什与病魔斗争。精神疾病不容易彻底治疗，纳什没有办法摆脱帕彻的威胁，继续为帕彻工作。当纳什陷入幻觉中差点把儿子淹死在浴缸时，艾丽西亚绝望了。就在艾丽西亚决定离开纳什时，纳什突然意识到室友的侄女玛休——他的第三个幻象——在五年里从未长大过，他终于承认了自己的疾病，决定与这种难以治疗的精神疾病做斗争。

艾丽西亚帮助纳什认清真相，并鼓励纳什走入校园继续他的研究。纳什博弈论的前瞻性工作成为20世纪最具影响力的理论，1994年纳什因其对于博弈论的贡献获得了诺贝尔奖，站在领奖台上的他向全世界表达了对妻子的爱意与敬意。颁奖会结束后，纳什看到三个幻象远远地站着，而他再也不会被这些幻象迷惑。

二、荣格的原型理论

分析心理学的创始人荣格把整体人格称为"心灵"，认为心灵是一个复杂多变的有机整体，又是一个层次分明的人格结构，可分为三个层次：意识、个体潜意识和集体潜意识。意识以自我为核心，是能被个体感知的部分；个体潜意识是被压抑的、被遗忘的知觉、思想和情感；在心灵的最底层是集体潜意识，它是荣格理论体系的核心。集体潜意识通过遗传存在于心理机能和人脑结构中，是由所有的本能及其相关的所有原型构成。本能是一种行为模式，原型是本能

行为的无意识意象。①原型是"产生同样想象和观念的倾向"②，它可以把个人经验引向某个方向，使个体以祖先面临类似情境中所表现的方式行动。原型是人类共有的、普遍的、反复发生的心理结构内容。作为"一种典型的理解模式"，生活中有多少典型情境就有多少原型。但在特定的社会条件下，原型与相应个体的结合，可以产生各种不同的、某一特定文化的意象。③

荣格提出了多种原型，如人格面具原型、阴影原型、阿尼玛或阿尼姆斯原型、自性原型、上帝原型、英雄原型、魔鬼原型、智慧老人原型、水原型、火原型、死亡原型、再生原型等。其中人格面具、阴影和自性是荣格学说中三个非常重要的原型，它们与其他原型一道共存于个体身上，只是表现各不相同。"人格面具是一个人公开展示的一面，其目的在于给人一个很好的印象以便得到社会的承认。"④人格面具保证个体能够与他人甚至是不喜欢的人和睦相处，从而实现个人的目的，因而也被荣格称为顺从原型。自性是集体潜意识中的中心原型，犹如太阳是太阳系的中心一样。自性是统一、组织和秩序原型，它能把所有的原型以及这些原型在意识和情结中的显现都吸引到它的周围，使它们处于一种和谐的状态。

（一）阴影原型

阴影是人性中的阴暗面，是个体不愿意承认的那些东西。阴影不仅包括被自我感受过和拒绝过的部分，还包括那些从未意识到的原始的不成熟的部分，常表现为违反社会规范甚至犯罪的行为。阴影一方面来自祖先世世代代的遗传，另一方面来自个体成长过程中的经历或吸取的他人的经验。阴影蕴含着人内心深处最动物本性的一面，如果不加控制，会使人变得像动物一样残暴、无情。人为了表现出符合社会规范的行为，会压抑和否认阴影以避免阴影带来负面影响，但阴影没有那么容易屈服，它会退回无意识中积蓄力量等待反击。人能够

① C. G. 荣格. 荣格文集[M]. 申荷永, 高岚, 译. 长春: 长春出版社, 2014.
② 安东尼·斯托尔. 荣格[M]. 陈静, 章建刚, 译. 北京: 中国社会科学出版社, 1990.
③ 杨韶刚. 精神追求——神秘的荣格[M]. 哈尔滨: 黑龙江人民出版社, 2002.
④ C. S. 霍尔, V. J. 诺德贝. 荣格心理学入门[M]. 北京: 三联书店, 1987.

通过梦和投射发现自己的阴影。在梦中,阴影会变成让自己反感的同性,表现出让人不能接受的特质。在日常生活中,个体会将阴影投射到他人身上,让他人变成个体所不喜欢的样子,导致对他人的误解与矛盾。只有承认和接纳阴影的存在,才能消除阴影带来的消极影响。

阴影的影响未必全是负面的,"它是人身上所有那些好的和最坏的东西的发源地"。[①]阴影还包含着激情和创造力,容纳着人的生命本能,潜藏着巨大的力量。如果阴影发挥得当,也可使人充满精力、富于创造性。个体将阴影整合到意识中,便能充分挖掘自身强大的生命力,加深对自己、对人性的理解。另外,当人面临意外或处在需要迅速反应的情境中,意识没有充足的时间做出反应时,阴影便会以个性化的方式应对意外,形成对意识的补充。但如果阴影在这样的情况发生之前一直处于被压抑的状态,那么它在意识崩溃的时刻只能无能为力。

(二)英雄原型

英雄原型是一个英勇无畏、大公无私的英雄意象,具有民族和文化的特征。英雄原型指"神人",神人具有能够拯救世界的能力,这种能力是现实生活中的人所不可能具备的。关于英雄的传奇跨越时间和空间,成为人类共同感兴趣的故事。人之所以沉迷于英雄故事,是因为通过将自己代入故事中,可以感受超越常态的力量,以此来弥补现实生活中的无力感。不同的个体对英雄有各种不同的想象,而这些各异的想象,塑造出个性化的英雄形象。拥有英雄原型可以使人更有魅力和自信,但太沉溺于英雄原型也会使人产生英雄主义,压制其他的子人格,产生精神危机。

(三)阿尼玛原型和阿尼姆斯原型

阿尼玛原型是男性内在的女性人物或特征,阿尼姆斯原型是女性内在的男性人物或特征。男性潜意识领域都有阿尼玛原型,表示男性心目中的一个集

① C. S. 霍尔,V. J. 诺德贝. 荣格心理学入门[M]. 北京:三联书店,1987.

体女性形象。同样，女性潜意识领域也存在阿尼姆斯原型。它们是男女交往活动的种族经验的遗传，使个体显示出异性的特征，而作为一种自律性的集体意象促使个体的性别反应，诸如一见钟情、同性恋等，都是这一原型的具体体现。

　　阿尼玛是一个集体意象，并不指向某个具体的个人。由于男性最初接触的女性是母亲，因此男性的阿尼玛与母亲的形象息息相关。如果母亲带给男性的影响是积极的，那么男性的阿尼玛便会成为理想的情人形象；如果母亲带给男性的影响是负面的，那么男性的阿尼玛会表现出神经质、敏感的特性。虽然男性的潜意识中都存在阿尼玛原型，但具体到个人时，每个男性的阿尼玛是不同的。男性只有在与女性交往时，他的阿尼玛才会显现出来，男性会把自己的阿尼玛形象投射到交往的女性身上，因此阿尼玛既有积极的一面，也有消极的一面。当男性的阿尼玛与交往的女性特质相一致时，该女性就会显得极富吸引力和魅力，不过随着双方相互熟悉，当消极的阿尼玛形象取代积极的形象时，男性便将痛苦归因于该女性，导致爱情的结束。只有将阿尼玛投射出去，才能看到它，只有将看到的阿尼玛纳入意识中才能消除它所带来的影响。当男性将阿尼玛整合到自己的意识中时，他的内在就会变成一种真正完整的状态。

三、自我的迷失与人格的分裂

　　影片主人公纳什的思维能力与他的社交能力发展不平衡，这为他后来出现自我迷失与人格分裂埋下了伏笔。在普林斯顿大学的迎新招待会上，阳光透过玻璃杯和柠檬的影像交织，飘浮在空中，刚好与一个学生的领带图案相重合。纳什笑着说："你的领带这样糟，一定有数学上的合理解释。"他对汉森的研究成果也丝毫不留情面地加以否定："我想你对误估自己习以为常，我读过你的两份初稿……我确信，不管哪一份都不具有发展和创新性。"这些对话尽显纳什对人际沟通一窍不通。拖着长长的身影穿梭在人群中，孤独地走向楼梯，冷清的场景透露着纳什孤寂的心灵。他总结了自己的不足："我的弱点是人际关系，小学老师说我有两个脑袋，却只有半颗心。事实是，我不喜欢人们，他们也不喜欢我。"缺少了人格面具的掩饰，任凭其自认的人性流露和展示，纳什在人群中显得那样格格不入。孱弱的人格面具与发达的人格其他部分产生尖锐

的冲突，这种冲突在与阴影之间表现尤甚。影片行至半程，观众才发现原来纳什早在大学时期就出现了幻象，而这些幻象就是三个与他关系密切的原型。

（一）阴影原型——室友查尔斯

现实冲突的存在，使纳什总是处于焦虑、紧张的状态。在校园里与他的竞争对手下棋，输了比赛后，纳什不能接受事实，紧张地站起来，慌乱中打翻了棋盘，仓皇而逃。在咖啡馆里他看到一位获得数学大奖的教授接受人们敬意的场景，加之导师对他的论文给予了否定的评价，他那脆弱的个性再次受到重创。原创理论的研究受到阻碍时，焦虑的纳什用头撞向了玻璃。在非理性情感的存在下，阴影原型突破了潜意识，以幻觉的形式表现出来，同处一室的知心好友查尔斯应运而生。作为纳什意识深处自行设计出的虚构人物，查尔斯掌握着解开纳什心理孤寂的钥匙，不断说服他保持对日常生活的热爱。影片中查尔斯与纳什的形象完全不同，当纳什沉浸在数学世界中时，查尔斯却打断纳什的思考并劝说他放轻松去享受生活。在纳什遇到难题无法解开时，查尔斯就会出现并帮助纳什走出困境。但纳什从来没有发现只有自己能看到查尔斯，这一幻觉成为纳什脆弱心灵赖以平复的藏身之处，帮助他在自欺欺人中继续不间断地行进。

（二）英雄原型——密探帕彻

纳什虽然身负天才美誉，令人称羡地在专业领域崭露头角，曾经两次出入五角大楼，成功破译了苏联的密码，但他仍渴望在冷战思维延伸的现状下有更卓越的建树。出于对苏联本能的敌视，纳什为实现个体价值产生了迫切且强烈的英雄主义情结。随着象征国家利益召唤的帕彻的出现，纳什为自己的人生航向重新规划了目标，这充分体现了他的英雄原型。对于不能接受失败的纳什来说，他需要沉浸在更重要、更成功的幻象中才能感受到自身的伟大，而帕彻不断提出的新要求恰巧满足了纳什的这一愿望。随着事业的发展，纳什陷入与帕彻的共同合作不能自拔，而参与这项合作正是纳什内心深处最渴望的事。

（三）阿尼玛原型——小女孩玛休

玛休是纳什内心的阿尼玛原型，代表着他几乎为零的女性经验。纳什因为对女性的不尊重而在酒吧挨了对方的耳光，他的内心对女性情感也并不重视。纳什不屑与同学交往，对男女之间的感情也毫无兴趣，他看到的只是男女交往的目的和结果，把它看作是一个完全客观且毫无感情的过程。但艾丽西亚激活了纳什对爱情的向往，随着纳什与艾丽西亚的交往越来越深入，纳什被艾丽西亚深深吸引了。1957年，纳什和深爱的艾丽西亚步入婚姻的殿堂。艾丽西亚强烈的情感使得纳什薄弱的女性经验受到重创，阿尼玛原型突破潜意识，纯真无邪的玛休被臆造出来。一直没有长大的玛休直接指向纳什的内心深处，成为他无法实现的愿望。

当意识自我完全被潜意识内容控制时，纳什的精神世界充斥着潜意识原型，这些原型形成一个个独立的自我，取代头脑中的现实世界。这些分裂出的自我与现实的自我常常发生冲突，即使查尔斯的出现，也无法弥补这一精神上的巨大裂缝，脆弱的自我防护围墙也被彻底攻破了，被幻象世界控制的人格彻底分裂了。

四、克服冲突，回归理性

精神分裂疏离了纳什的意识自我，使他生活在自己编织的梦里不愿醒来。医生的解读、艾丽西亚的阐释都没能让纳什分清现实与梦境，他认为那是苏联人的阴谋。手腕中隐藏接头密码的二极管的消失迫使纳什接受了生病的事实，开始接受治疗。药物的副作用让纳什丧失了生活能力、工作能力，在他偷偷地丢掉药物的同时，幻觉又接踵而至。再次被幻觉控制的纳什，差点将自己的孩子溺死在澡盆里，艾丽西亚的及时发现阻止了悲剧的发生。纳什同时受到几个幻觉的压力，危及了艾丽西亚的安全，不愿伤害妻子的他，与幻觉发生了争执。那一刻，所有的声音和形象在纳什脑中旋转，他突然醒悟了，飞奔出去挡住艾丽西亚的车子，激动地喊道："玛休不是真的，她从来没有长大过。"至此，纳什终于打破了自己的幻象。

对艾丽西亚的爱使得纳什的意识中并不是一片空白，这种理性的情感成为

沟通个体意识和无意识，特别是沉淀于此的集体潜意识的渠道，分裂的原型被自行联合起来组成与意识自我联结的完整心理结构。纳什放弃了入住精神病院进行治疗，决定用自己的力量控制幻觉，艾丽西亚坚守着对纳什爱的承诺不离不弃。纳什的意识自我被潜意识内的对立倾向所破坏，只有有意识管理好自己的幻觉，个体才能克服成长过程中的冲突。接受冲突的过程，使纳什经受着巨大的痛苦，一度被人看作疯子。之后纳什涅槃重生，自我和原型从冲突对立到妥协融合，人格就变得完整了，他奇迹般地康复了。1994年12月的诺贝尔奖之夜属于纳什，他向全世界表达了对妻子的敬意。颁奖会后，纳什再次看到了那三个幻象，他们远远地站着，仿佛再也不会对他构成威胁。艾利西亚拥有的美丽心灵，纳什美丽而坚强的心智终于得到了令人满意的回报。

影片引领观众真切地感受纳什的心理世界，向观众展现了一幅幅美丽而动人的生命画卷，感动的同时也引发观众的思考。现代的人们用理性的思维改变着这个世界，每个人都在追求自身利益的最大化，一些美好的情感变得越来越淡化。需要记住的是，只有美好的情感才能使思想和心灵融合，才能构建美丽的心灵。

第四节 《危险方法》与精神分析疗法

一、影片《危险方法》简介

影片《危险方法》是根据真实人物事件改编的，讲述了早期精神分析大师的探索历程。萨宾娜·斯皮勒林出身于俄罗斯犹太富商家庭，患有严重的歇斯底里症，她当时的症状非常严重，行为失控，具有很强的攻击性，而她声称自己可以听到天使的声音。1904年，在几经辗转后，萨宾娜被送到苏黎世接受治疗，她的治疗师是精神分析师荣格。荣格采用谈话治疗的方法来治疗她的歇斯底里症，这也是后来心理咨询的雏形。

初次治疗时，萨宾娜和所有第一次进行心理咨询的来访者一样，担心自己会被认为是疯子，因此拼命澄清："我才没疯呢。"而荣格则温柔地告诉她："我建议我们每天在这里见面，谈话，每次一到两个小时。"这种被平等对待且用

对话展开的治疗方式，让萨宾娜觉得有些意外，毕竟在此之前，她所接受的治疗方式不是被捆绑就是被监禁。①这也是在20世纪初的欧洲，歇斯底里症患者常被对待的方式。

谈话治疗的过程相当顺利，荣格很快发现萨宾娜的歇斯底里症与她童年时的性创伤经历有一定的关系。对待性，一方面她觉得羞愧，另一方面又有些上瘾，同时还伴随着受虐倾向。而这正印证了精神分析创始人弗洛伊德轰动一时的性压抑理论的观点。为了更好地进行治疗，荣格决定写信与弗洛伊德进行交流。

治疗期间荣格因为服兵役需要离开一段时间，这使得已经初步建立的治疗关系被迫中断。荣格离开后，萨宾娜的症状更加严重了，院长希望找到萨宾娜感兴趣的事，以帮助她缓解症状。萨宾娜接受过良好的教育且立志成为一名医生，因此院长建议让她给荣格做实验助理，也正是在这个过程中，荣格发现萨宾娜对精神分析有极高的天赋。

荣格在对萨宾娜案例的分析过程中，运用弗洛伊德的精神分析理论及治疗方法，极大改善了萨宾娜的症状，让她恢复了正常的社会功能，并开始攻读精神分析医学。这在很大程度上促进了弗洛伊德和荣格形成密切的联系，弗洛伊德对荣格大为赞赏，两人经常一起秉烛长谈，探讨精神分析理论，弗洛伊德甚至把荣格当成精神分析疗法的继承人。

随着治疗关系的进一步推进，萨宾娜对荣格产生了爱慕之情。正当荣格犹豫不决，不知如何处理时，奥托·格罗斯医生的出现让荣格彻底失去了理智，最终与萨宾娜发生了性爱关系。奥托的理论自成体系，危险又迷人，他认为社会稳定需要秩序，道德法律应运而生，遵守它有利于社会稳定，秩序、道德以及法律都是文明社会必备的工具。但是秩序不是人类天生的，野性才是，压抑是疾病的根源。因此，他推崇应该极大地给患者以自由，鼓励荣格与患者发生性关系。荣格也曾说："更糟糕的是，我不是担心我说服不了他，而是怕自己

① 曹丹丹.《谈心疗法》中女性成长主题分析[J]. 牡丹江师范学院学报（哲学社会科学版），2012（05）：36-38.

被他说服。"奥托甚至还对荣格说："经过绿洲时，不要不喝一口水就走了。"这极大地诱惑了荣格迈出第一步，与萨宾娜发生了关系。从某种层面来说，奥托像是荣格的阴暗面，他的出现对于丰富和发展荣格的理论体系起着非常重要的作用。

与萨宾娜的不伦之恋让荣格身陷囹圄，最终他因为重视自己的声誉，选择结束并隐藏这段感情，对外声称萨宾娜有臆想倾向，以撇清自己的责任。萨宾娜坚决捍卫自己的权益，导致荣格的欺骗行为败露，这也成为弗洛伊德与荣格关系决裂的重要导火索。两位精神分析大师因性格、行为处事以及理论意见不合产生了极大的分歧，最终分道扬镳。

萨宾娜则全面地继承了弗洛伊德经典精神分析理论，专攻儿童精神分析，成了一名出色的精神分析师，也是俄罗斯第一位精神分析师，为精神分析的发展和传播发挥了重大作用。然而，天妒英才，身为犹太人的她成了二战期间迫害犹太人政策的牺牲品。1941年，她与她的两个女儿被纳粹占领军带到当地的犹太教堂射杀。

二、精神分析治疗

弗洛伊德所创立的精神分析治疗技术包括本我、自我及超我的冲突、性压抑、自由联想、释梦、移情和反移情、施受虐冲动、性驱力及死本能等概念。

（一）关于歇斯底里症的研究

歇斯底里症，又称癔症，表现为遗忘、漫游、木僵、出神、运动障碍、抽搐等。正是20世纪流行于欧洲的歇斯底里症，客观上推动了精神分析及心理治疗的发展。研究人潜意识大门的人是布洛伊尔，他也是弗洛伊德的老师。在心理治疗的发展史上，最初的研究内容就是这一类的癔症患者，最著名的是布洛伊尔与他的女病人安娜·欧之间的故事，这也是推动整个精神分析发展的一个重要案例。

1895年，布洛伊尔与弗洛伊德合作出版了《癔症研究》一书。布洛伊尔是一名医生，他的一位名叫安娜·欧的女病人有明显的癔症，布洛伊尔通过催眠的方法让她进行自由联想，说出被压抑的潜意识事件。随着双方关系的进一步

推进,最后安娜·欧爱上了布洛伊尔。欧文·斯通在《心灵的激情》一书中对此有一段颇具文学色彩的描绘:有一天晚上,安娜突然出现了严重的腹痛症状,布洛伊尔及时赶去,却发现安娜已经认不出他了。他问安娜怎么会突然疼起来,安娜却说:"我快要生布洛伊尔大夫的孩子了。"

因为催眠法的疗效不能永久保持,加之与弗洛伊德在对待移情的态度上也意见不合,最终布洛伊尔在1895年离开了这一工作领域,放弃了使用谈话治疗的方法去研究癔症,从而结束了和弗洛伊德的合作关系。后来,弗洛伊德继续深入研究,进一步将这个体系发展成熟,于是就有了后来的整个精神分析理论的方向和框架脉络。

弗洛伊德在大量的歇斯底里症案例中发现,患者早年都有过性创伤经历,因此他创造性地提出,歇斯底里症及其发作都是"性压抑"导致的。在治疗过程中,通过谈话治疗,让患者讲出曾经的创伤经历,释放被压抑到潜意识里的冲突情绪,能在很大程度上缓解患者的症状。弗洛伊德在此基础上形成了自己的理论体系,其经典著作《梦的解析》《日常生活之精神病学》《性学三论》等相继问世。弗洛伊德的理论新颖而又独特,引起了学术界的轰动,在被质疑的同时,也有不少的追崇者,荣格就是其中一个。

(二)词语联想技术

词语联想技术是让被试按照一种简单的规则,对一些特定的刺激性词语做出自己的联想与反应。词语联想技术操作方法简单,在心理治疗及心理咨询中,有着非常广泛的运用。尽管荣格不是第一个使用这种词语联想技术的人(在此之前,高尔顿和冯特等在各自的心理学研究中都曾使用了形式极为类似的词语联想方法),但是,他是第一个利用词语联想技术来研究潜意识的心理学家。

沿袭弗洛伊德的理论,荣格认为人的潜意识指那些已经发生但并未达到意识状态的心理活动,对人的心理和行为会产生极大的影响,这也是心理治疗所重点关注的,尤其是被压抑到潜意识里的创伤性经历。后来荣格将潜意识分为集体潜意识和个体潜意识。个体潜意识对每个个体来说都是独特的,包括童年被压抑的记忆;而集体潜意识是自远古以来祖先经验的储存,由"原型"这一

基本的形式结构所填充。

荣格认为，在词语联想技术反应的差异背后，可以探寻到来访者潜意识中到底是什么因素在起着作用，这也是推开潜意识大门的重要方式，使得荣格有机会把词语联想方法作为一种研究心理疾病根源或病源的临床技术。荣格的第一部著作也正是《语词联想研究》。通过词语联想技术及其临床应用，荣格发现了情结的存在及其作用，提出了关于情结的心理学理论，很大程度上丰富了分析心理学的理论体系。荣格的理论体系也是对弗洛伊德精神分析的传承和发展，虽然弗洛伊德并不这么认为，并因此和荣格产生了极大的分歧。弗洛伊德认为"梦是通往潜意识的忠实道路"，荣格则表示"情结是通往无意识的忠实道路"，并正式将其理论体系命名为分析心理学。

三、应用精神分析理论解释萨宾娜的心理症状

（一）萨宾娜的歇斯底里症状源于性压抑

萨宾娜是荣格使用谈话治疗方法的第一个患者。在治疗过程中，他充分应用了弗洛伊德的性压抑理论。当萨宾娜歇斯底里症发作时，总是感到有一只手在她背后，而那正是她父亲的手，她说："每一次他打完我们，总让我们亲吻他的手。"父亲扭曲的教养方式与萨宾娜心理失常有着重要的关系。在她四岁时，因为打碎了一个盘子，父亲把她关到一间小屋子里，让她脱掉衣服，狠狠地抽打她的屁股，她非常害怕以至于失禁了，而在被打的同时，她竟然产生了兴奋感。在弗洛伊德看来，每个人身上都有主动和被动、施虐和受虐的矛盾，大部分人只是在矛盾中摇摆，并且压抑着这些本能，若能从施虐和受虐中获得快感，这种行为一定会被继续强化。对萨宾娜来说，一方面她寻找性兴奋的刺激，而且是带有受虐倾向的性刺激，比如她会一边排便一边阻止自己排便，把医院的食物捏碎、把玩；另一方面她又觉得自己是"没救的、肮脏不堪的、污秽堕落的"。这种强烈的冲突是导致她患歇斯底里症的重要原因。在一次治疗中，荣格用手杖拍打她的衣服时，萨宾娜被唤醒了，她需要回去进行自慰以满足这种刺激，也正是在这时，治疗关系逐步进入移情阶段。

在一定程度上，从萨宾娜案例中可以看到精神分析治疗发展的缩影，了解

影片心理分析

弗洛伊德提倡研究性心理发展的原因。

（二）词语联想是通往无意识大门的工具

在影片中，比较吸引人的是荣格使用了词语联想技术来探索患者的心理世界。影片中荣格使用词语联想技术，对其怀孕的妻子进行了测试。在荣格与萨宾娜探讨测试结果时，萨宾娜说："很明显，最近她考虑最多的是她怀孕的事情，我在想她很担心她的丈夫对她失去兴趣，因为她对家庭和离婚这两个词有较长的反应时间。"同时当提到"帽子"时，荣格太太的回答是"穿戴"，由此萨宾娜猜想她想表达的是"避孕"，她大胆推测该妇女就是荣格的妻子。这让荣格看到萨宾娜在心理分析方面天赋异禀。

实践表明，词语联想技术确实能在一定程度上反映出人的潜意识世界，这与荣格在最开始对萨宾娜使用的自由联想技术不谋而合。弗洛伊德认为精神分析治疗的目的是使潜意识成为意识，或者让自我重新控制本我，而他一般采用的是自由联想、消除抵抗、移情和解释等方式，荣格则在此基础上开创了词语联想技术，找到了另外一个打开潜意识大门的钥匙。

四、心理咨询的设置——对咨访双方的保护

影片名为《危险方法》，这不禁让人思考贯穿始终的治疗方法"谈话治疗"为什么会被认为是一种危险的方法呢？相信很多人都会用"不伦之恋"来形容荣格与萨宾娜的这段关系，但这部影片其实非常好地描述了在心理咨询发展初期，人们对于咨询师和来访者关系的探讨。有别于医学上的医患关系，心理治疗尤其是采用谈话治疗而展开的心理咨询关系，在提供平等的环境让来访者倾诉的同时，因长时间的陪伴，很容易让来访者对咨询师产生移情关系，这种移情有可能是正向的，如倾慕或依赖，也有可能是负向的，如敌对或攻击。当然这种移情关系的产生，更多的是出于来访者的心理需求，而眼前的治疗师也不过是来访者理想化或者象征化的对象。因此，如何处理来访者对咨询师的移情，是心理工作者需要去面对和解决的问题。

很明显，在影片中荣格作为治疗师没有处理好萨宾娜对自己的移情关系，甚至一度对二人及其家庭造成了极大的伤害。在任何事情发展的初期，出现某

种错误无可厚非，这也从客观上为心理治疗的发展提供了宝贵的经验教训。后世专业的心理咨询强调采用设置来规范心理工作者的行为。遵守心理咨询的基本设置，尤其是对于精神分析流派的心理咨询师而言至关重要。设置是对来访者的保护，也是对咨询师自身的保护，正如古语所说："篱笆得筑牢，邻居处得好。"

心理咨询的设置首要要求就是咨访关系尽量单纯，咨询师要拒绝除了咨访关系外的其他任何多重关系。在影片中，荣格和萨宾娜的关系很复杂，除了治疗关系，荣格让她成为其助手，虽然这能在一定程度上让萨宾娜施展自身优势，但是却引发了一些混乱。处理办法是可以选择让她作为其他治疗师的助手，以避免这种多重关系。除此之外，两人也经常像朋友一样探讨精神分析方法，在多次治疗后，荣格对萨宾娜更是呈现出某种暧昧，这些都在客观上引诱萨宾娜对荣格产生移情。当然移情对于心理治疗来说，并非是坏事，只是未意识到患者产生了移情，盲目地把他们对于治疗师的移情当作是爱慕，才是问题的要害。从治疗的角度来讲，来访者的移情有利于咨询师窥见来访者的真实心理需求以及被压抑的潜意识，是否是生活场景在咨询室的某种再现，厘清这些对于治疗的成功起着至关重要的作用。

作为咨询师，需要跟来访者建立积极的信任关系，而信任关系一旦确立之后，很容易转变成依赖关系，进而发展成依恋关系。身为心理咨询师，除了要有专业知识去分析咨询中发生了什么，还需要做好自己，经得住诱惑，遵守好基本的设置。影片中虽然萨宾娜最终没有因情感伤害再次沉沦，并找到了适合自己的路，但在现实工作中，这样的亲密关系往往会给来访者及咨询师造成伤害，这也是影片所要传递的重要信息。

影片完整地还原了精神分析及心理治疗的发展历史，弗洛伊德、荣格及萨宾娜三位核心人物在历史上都有其人物原型。影片的剧本则来源于萨宾娜生前留下的日记及书信资料。通过对萨宾娜、弗洛伊德及荣格三人之间的通信，以及萨宾娜的日记片段的研究，影片重建了三位精神分析师之间交往的过程，以及他们作品之间千丝万缕的关系，填补了荣格传记中的部分空白，开启了理解精神分析及心理治疗发展的窗口。

影片心理分析

第八章 航空心理专题

第一节 《萨利机长》中的航空人因与飞行应激

一、影片《萨利机长》简介

影片《萨利机长》是根据2009年1月15日全美航空1549号航班发生的意外事件改编而成的。影片主人公是切斯利·萨利·萨伦伯格机长,他驾驶的全美航空1549号航班从纽约拉瓜迪亚机场起飞,在飞机上升的过程中,不幸遭遇飞鸟撞击,导致飞行器双侧发动机失灵,完全丧失推力。萨利机长临危不乱,在向机场控制塔台报告险情的同时,冷静地检查当下飞行器的飞行参数。经过多方面的利弊权衡,在确定飞行器无法安全返回拉瓜迪亚机场或紧急降落新泽西的泰特伯勒机场后,萨利机长决定避开人流密集的区域,紧急迫降于哈德逊河上。结果是令人振奋的,从飞鸟撞击到成功迫降于河面,仅仅只有208秒,飞机上一共155人,全部生还。萨利机长也因此成了全民歌颂的超级英雄。

然而事情并没有如此顺利,NTSB(美国国家运输安全委员会)质疑萨利机长的决策,认为他完全可以安全返航或紧急降落于附近机场,迫降哈德逊河是一项错误的决定。NTSB经过多方调查取证与计算机模拟飞行,结果均证实萨利机长可以成功迫降机场。萨利机长也开始质疑自己的决策。经过一番深思熟虑和思想斗争,在最终的听证会上,萨利机长大胆博弈,质疑计算机模拟结果,要求加上35秒的紧急反应时间,最终证实了自己决策的正确性,成功地捍卫了自己的责任与使命。

二、航空人因失误的SHEL模型

英国学者爱德华于1972年首次提出了人因失误概念模型——SHEL模型。SHEL模型由软件(software)、硬件(hardware)、环境(environment)和人

(liveware)四因素构成,常用于分析飞行中人的因素和机组错误来源。[①]该模型高度强调人的核心地位,认为失误容易产生在以人为中心的软件、硬件、环境及其他方面的连接上,如果人与其他界面不匹配,就会直接导致事故的发生。依据SHEL模型,航空人因失误的来源主要有以下几方面。

(一)人−软件界面

人−软件(L-S)界面,是人与非结构物体之间的界面,主要包括飞行程序、操作手册、检查单等。由于人与软件之间的交互不像人与其他方面的交互那样有形可见,因而较难查明并解决。飞行员误解飞行程序,航空企业编制了不适用的操作手册,飞行检查单制定的不合理等,都容易导致差错的出现。尤其是新加入的程序和新检查单开始执行时,更容易出现人与软件界面的适应不良,从而导致人为差错的发生。

(二)人−硬件界面

人−硬件(L-H)界面,是人与设备之间的界面,主要包括飞机结构、驾驶舱设计、仪表配置等。现代飞行器使用自动驾驶系统进行操纵,如果驾驶员对自动系统感到不适应,设备的设计不符合人的习惯与生理、心理特点,就容易产生潜在的不安全因素,出现人−硬件关系不良的情况,最终导致事故的发生。

(三)人−环境界面

人−环境(L-E)界面,是人与环境之间的界面,主要包括驾驶舱环境、飞机运行环境与气象条件等。飞行员在驾驶飞机的过程中需要长时间待在驾驶舱中,然而驾驶舱的空间与环境并不适宜人长时间的作业,因此,在设计飞机驾驶舱布局时要考虑人的属性,使其成为适合人类作业的环境。此外,飞机运行环境和气象条件也会给驾驶员带来很大的负担,消耗飞行员的精力,造成人−

[①]罗晓利. 飞行中人的因素[M]. 成都:西南交通大学出版社,2014.

环境的相互作用不良,从而容易出现人为差错。

(四)人–人界面

人–人(L-L)界面,是人与人之间的界面,主要指一起工作的机组成员、签派人员、空中交通管制员之间的沟通协作。现代飞行器的安全飞行离不开机组成员之间的有效配合,然而人与人之间的交流合作存在很多的不可控性,当人–人界面出现不良的沟通或配合失误时,飞行安全也就受到了一定的威胁,大大增加了人因失误的概率。

SHEL 模型是经典的人为因素的概念模型,能够有效地应用于航空事故原因分析,使用 SHEL 模型的四个基本界面可以定性分析民航不安全事件的根源,证实了人为因素在航空安全中的核心地位。因此,考虑与人有关的所有事项,是保障系统或组织长久安全的关键。

三、飞行应激反应理论

应激反应发生时会伴随出现一系列的神经生理反应、内分泌系统反应,以及免疫应答反应等。加拿大心理学家塞里提出应激反应理论模型,认为应激是人或动物有机体对环境刺激的一种生物学反应现象,并称此现象为一般适应综合征(GAS)。[1]飞行应激就是指在飞行条件下,各种应激源所导致的应激。飞行任务中,人机系统复杂,飞行强度大,飞行事件不可控,且一旦出现飞行员失误或遭遇险情,造成的伤害与损失是无法弥补的,这都是导致飞行应激的直接原因。

(一)警觉阶段

警觉阶段是应激反应的最初阶段,是一种适应性的防御过程。此阶段伴随一系列的生理反应发生,包括蓝斑–交感神经–肾上腺髓质系统(SAM)激活释放去甲肾上腺素(NE),儿茶酚胺(CA)介导的心率加快、血压升高、肌肉

[1] Selye H. The Stress of Life [M]. New York: McGraw-Hill, 1956.

紧张等系列反应，使有机体处于高唤醒状态，为个体适应环境的巨变提供有力的生理基础。同时，下丘脑-垂体-肾上腺皮质系统（HPA 轴）的激活也会释放大量的糖皮质激素（GC），主要是皮质醇，来维持正常的生理机能。在此阶段，个体也会伴随一系列心理上的变化，如紧张、焦虑、恐惧、意识狭窄、思维受限等。如果应激源能够在短时间内消失，或是在个体的积极调解与控制之下应激状态能够得到有效改善，有机体就会恢复到正常状态。如果应激源持续或缺乏有效应对，有机体就会进入抵抗阶段。

（二）抵抗阶段

在抵抗阶段，应激激素的分泌明显增加，有机体的合成代谢占据显著优势，保护机制持续工作，全身组织器官都会动员起来应对应激源，竭尽全力来使机体恢复原有的平衡状态。如果机体的努力获得成功，就会重新回到应激前的状态。如果努力失败，此时机体已经耗费了大量的能量，保护机制的持续工作会诱发更加严重的生理和心理反应，甚至出现种种不适，有机体就会进入衰竭阶段。

（三）衰竭阶段

在衰竭阶段，出现的典型特征是生理与心理上的极度疲惫。应激反应发展到衰竭阶段已经耗费了机体大量的心理和生理能量，持续的损耗给机体施加了极重的负担，导致机体适应性存储能量消耗殆尽，发生反应迟钝、免疫能力不断下降等情况。此时，如果不进行适当的身体调理与自我调控，很容易引发各种适应性疾病，严重者会出现后遗症，如表情僵化、目光呆滞等。对于那些应激源过强，或是自我疏导能力极差的人来说，这种应激后遗症可能会持续几个月、几年，甚至伴随终生。

四、应激状态下机长的决策特点

全美航空 1549 号航班遭遇飞鸟撞击，双侧发动机失灵，萨利机长将飞机紧急迫降于哈德逊河，他英明的决断成功地拯救了 155 名人员的生命。一夜之间，萨利机长成了人们心中、媒体笔下的超级英雄。然而负责航空事故调

影片心理分析

查的 NTSB 步步紧逼，指责萨利机长错误地将飞机迫降在哈德逊河。根据航空安全规章，飞机如果遭遇事故，除非万不得已，不会选择迫降在水里。飞机的设计与建造一般不考虑漂浮能力，所以除了气密仓，也就是乘客和机组人员能够进出的舱室，其他舱室都是非耐压舱，与空气连通，飞机一旦迫降在水面以后，就会导致飞机重量急剧增加，在极短的时间内快速沉没。而且飞机的速度很快，机身与水高速摩擦产生热量，很容易引发飞机起火。此外，飞机水上迫降的救援难度也很大。综合来看，萨利机长将飞机迫降于哈德逊河确实是一个冒险的决定。NTSB 的调查与质疑应该得到理解。但是，仅仅根据计算机模拟结果来定论萨利机长的决策失误，似乎也是颇具争议的。

（一）从飞机驾驶舱的人为因素分析机长的决策

在听证会上，调查组人员通过计算机模拟飞机遇险时的参数，证实了萨利机长可以安全返回拉瓜迪亚机场或紧急降落新泽西的泰特伯勒机场。事实上，NTSB 犯了一个错误，他们所有的调查里都忽略了一个最关键的问题：人的因素。随着现代航空技术的高速发展，民用航空的驾驶舱自动化已经相当完善。为确保飞行活动的安全，保证系统或组织的效率，无论是驾驶舱设计，还是飞行员选拔都紧密围绕以人为中心的理念，考虑有关人的所有事项。根据 SHEL 模型，当以人为中心的四个界面中任一界面出现故障时都会大大增加人因失误的概率，导致事故的发生。飞鸟对机身的撞击首先导致飞行环境受外力干扰，发生改变，出现飞行员与环境（L-E）之间的适应不良。紧接着，飞鸟撞击导致飞机的双侧发动机失效，发动机几乎是飞机上所有系统工作的动力来源，一旦两个发动机同时失效，飞机的增压系统和控纵系统都会受到影响，这无疑是在飞行员与硬件（L-H）之间又施加了一道阻碍。飞机处于近乎失控的状态，在危急关头，萨利机长与副驾之间的沟通协作显然也不似往常，人与人（L-L）之间的有效配合也会受到威胁。总体来说，以人为连接点的多个界面均受到明显的破坏，人的因素在事故的发生与应对中是不可忽视的。因此，从驾驶舱人为因素的视角来看，计算机模拟忽略了萨利机长在紧急遇险时作为"人"的因素。仅根据计算机模拟就去质疑萨利机长的决策，这显然是不够合理的。

(二) 飞行事故的应激反应影响机长的决策

萨利机长在飞机遇险时除了与外界的多方面交互会受到干扰以外，其自身也会出现一系列心理和生理变化，这就是飞行过程中的紧急应激状态。飞鸟撞击致使双侧发动机失灵是飞行过程中出现的急性应激源，具有突发性、不可控性和威胁性。即使萨利机长具有丰富的飞行经验与高超的飞机操纵技术，也会感到紧张、焦虑和恐惧。随着应激进程的推进，SAM 系统和 HPA 轴持续激活，大量的 NE 和 GC 释放来为有机体供能，助力紧急状态的应对。事实上，航空职业本身就具有高风险、高难度、责任重大的特点，即使没有突发事故，飞行员也会处于一种慢性的应激状态中，保持相对较高的生理和精神唤醒。飞机双侧发动机失效这一极强的应激源出现时，萨利机长的应激反应几乎无法停留在警觉和抵抗阶段，直接进入到衰竭阶段。虽然萨利机长只用了极短的时间就将飞机安全地迫降于河面，但应激源的超大强度已经足够使他的生理和心理承受能力达到极限。尽管萨利机长成功地挽救了全体成员的生命，但应激反应的后遗症并没有放过他，萨利机长日常的脉搏只有 55 次/分，而迫降后去医院做的脉搏检测显示为 110 次/分。在 NTSB 进行事故调查的那几天，萨利机长经常失眠，甚至还出现了幻听、幻象等现象。总的来说，在现代航线飞行中，飞行应激是正常反应，在考虑飞行员的驾驶情况与危机应对时，应把人本身的心理、生理因素与应激对认知功能与行为反应的影响充分考虑进去，做全方位的评判，以免对飞行员的紧急决策做出误判。

(三) 人为因素与应激视角下的决策争议

萨利机长是一名经验丰富的飞行员，他成功地拯救了飞机上所有人员的生命，创造了民用航空史上的奇迹。萨利机长的确是超级英雄，救人于危难。回顾整个迫降过程，双侧发动机失效导致的飞机操纵系统失控，强烈应激反应引发的一系列生理和心理变化，都没有使萨利机长慌乱或手足无措，这体现了优秀飞行员的素质水平。萨利机长在面对调查时回忆到："水上迫降显然是因为没有足够的高度，只有哈德逊河足够长、足够平、足够宽，起初我是准备返航的，但是当我开始左转以后，突然意识到这是根本不可能办到的，而且会断了

所有后路，返航是错误的决定。"可见在如此紧急的情况下，萨利机长还是对飞机的紧急迫降与乘客的逃生做出了相对全面的考量，他考虑到飞机的高度、速度，权衡了迫降陆地与河面会面临的种种风险。当调查组人员要求萨利机长说出当时计算飞机参数的情况时，他的回答似乎很"不专业"，他说："根本没有时间去计算，我不得不依赖自己这四十多年来上千次飞行中积累下来的对高度和速度的掌控经验。"其实萨利机长所说的正是紧急状态下他的真实反应与做法，这是他的一种应激反应。在当时那种紧急情况下，他确实无法理智地去勘察飞行参数与外界环境。

　　此时，所有人都应该意识到，对一名飞行员来说，丰富的飞行经验与扎实的专业技能是多么重要。在如此强烈的应激源冲击下，萨利机长根本没有任何多余的精力用来冷静思考，很多操作都是自动化的紧急应对，是日复一日的训练和积累的飞行经验给了萨利机长生的希望。高强度的应激源使应激反应直接进入衰竭阶段，持续的心理、生理能量损耗给机体施加了极重的负担，机体适应性存储能量几乎消耗殆尽，萨利机长的认知资源会受到急剧损耗，注意范围也会缩窄，易受到外界无关信息的干扰，认知灵活性也会变差。萨利机长与飞机、飞行环境，以及机组成员之间的沟通都受到了极大的影响，他无法快速地感知到飞机当时所处的境地，无法较好地兼顾飞行任务和与塔台之间的交流，思维能力也会急剧下降，无法像模拟飞行器中的飞行员一样平静地去计算飞机参数。即使航空工程师推算飞机有足够的动力在跑道上降落，但确如萨利机长所说："工程师不等于飞行员，他们搞错了，而且他们也不在现场。"也许工程师是对的，当当事人能够冷静地去用计算机模拟飞行的情况时，确实有安全返航的概率。但事实上，萨利机长已经做得足够好了，在短短的208秒内，他经历了前所未有的生理和心理上的双重冲击，在那样极端的情况下，他能做到英明决断，避免人为因素与应激反应对飞机操控与紧急决策的负面影响，的确是一个值得称颂的飞行员。

　　萨利机长可以在危急关头相对自动化地审视周围的环境，感知飞机高度与速度，准确地权衡利弊，做出生还可能性最大的抉择，他具备飞行员的各种优秀品质，是真正意义上的英雄。影片也真实地还原了萨利机长作为普通人的一面，如他在应激状态下的利弊权衡与做出的紧急决策，他受到应激源影响后的

35秒快速反应时间,他事后受应激反应的影响,梦里接连出现的飞机坠楼画面,他受到质疑后的眉头紧锁,得到家人支持后的状态恢复,到最后听证会上与调查组的博弈,无一不显示了他作为普通人应有的心理状态与行为反应。总的来说,萨利机长在极端状况下做出了最正确的决策,他是超级英雄,同时也是一名普通人。

第二节 《中国机长》与机组资源管理

一、影片《中国机长》简介

影片《中国机长》讲述了四川航空 3U8633 航班由重庆飞往拉萨的途中,遭遇驾驶舱挡风玻璃破裂、客舱释压的重大安全威胁,在机长刘长健的带领下,经过机组人员的共同努力,飞机最终平安着陆的故事。有着 25 年飞行经验的刘长健机长驾驶四川航空 3U8633 航班,从重庆江北机场起飞飞往拉萨。起飞后不久,机长刘长健发现,驾驶舱右前座挡风玻璃内层出现了网状裂纹,随后挡风玻璃彻底爆裂。在 9 800 米的高空,驾驶舱瞬间暴露在零下 40℃的低温和缺氧环境中,右座副驾驶半个身子被吸出了窗外。机长需要尽快将飞机降低到氧气充足且温度稍高的飞行高度,但下方就是青藏高原,飞机必须在 7 000 多米的高度上继续飞行,直到飞出群山后才能再次下降。驾驶舱内,由于飞行控制组件面板被吹翻,许多设备出现了故障。在 800 千米—900 千米的时速下,巨大的风噪让无线电指令难以被听见,在第二机长以及逐渐恢复的副驾驶的协助下,机长刘长健完全凭借目视和驾驶经验飞行,靠毅力掌握操纵杆,让飞机进入相对平稳的状态,并飞出青藏高原。在驾驶舱紧急处理飞机仪表失灵情况的同时,客舱乘务人员与驾驶舱也失去了联系,在客舱释压、严重缺氧状态下,乘务长指挥乘务员引导乘客拉下氧气面罩吸氧,帮助身体抽筋的旅客按摩放松,尽最大努力安抚乘客,使他们放心。在 3U8633 发生意外后,西南空管局全体值班管制员也立即进入紧急工作状态,指挥空中 6 架飞机紧急避让,并通知附近所有飞机呼叫 3U8633,同时协调空军配合特情处置,正在进行训练的军机紧急撤离附近空域。最终在空管部门、地面和航空公司的高效

影片心理分析

应急管理指挥下,为航班紧急迫降提供了最优的空域与地面环境,飞机最终平安着陆。

二、机组资源管理理论

(一)机组资源管理概念

国际民航组织从 1986 年开始了机组资源管理的相关研究,机组资源管理在训练内容及形式上经历了驾驶舱资源管理,机组资源管理,机组资源管理的扩展、整合与程序化,失误管理,威胁与差错管理等概念演变,形成了民用航空的机组资源管理体系。

机组资源管理是指机组有效地利用所有可以利用的资源,识别、应对威胁,预防、觉察、改正差错,识别、处置非预期的航空器状态,以达到安全、高效飞行目的的过程。[①]机组资源管理的研究对象包括机组和机组资源。从狭义上讲,机组即飞行机组,包括驾驶舱机组与客舱机组,驾驶舱机组可能包括机长、副驾驶、空中机械师、报务员、飞行观察员等。从广义上讲,机组还包括空中交通管制人员、航空公司签派人员、地面机务维修人员以及运行控制等一切与飞行相关的人员。

机组资源主要包括以机组人员为代表的人员,以飞机、设备为代表的硬件资源,手册、检查单、地图、法规等软件资源和由航空油料、食品、人的精力、飞行时间等组成的易耗资源。管理是指为了提高飞行安全与效率,机组人员有效地运用飞行人-机-环境-任务系统中的一切可用资源,如软件、硬件、环境和人四个方面及其相互关系的过程。[②]机组资源管理着眼于人因研究和机组团队训练,是机组人员识别重大外部威胁,及时报告飞行指挥员,以及建立、沟通并执行有关避免或化解外部威胁计划的主动过程。

[①] 术守喜,马文来. 人为因素与机组资源管理[M]. 北京:北京航空航天大学出版社,2015.
[②] 游旭群. 航空心理学[M]. 杭州:浙江教育出版社,2017.

（二）机组资源管理的内容

1. 威胁与差错管理

基于对飞行事故原因的调查和分析结果，美国德州大学人因研究项目组与达美航空公司在第五代机组资源管理基础上提出了威胁与差错管理理论，该理论重点强调对威胁、差错以及不期望的飞机状态的管理。[1]

飞行机组在飞行期间随时会面临驾驶环境中各种外部情况的威胁，如高山、雷暴、能见度低等来自环境的威胁，飞机故障、飞行控制或自动驾驶仪工作异常或故障等来自航空公司的威胁。飞行机组的差错可能是由于机组人员的过失，或是由于受到外在威胁所造成的后果。在飞行过程中，如果机组人员对来自外部紧急情况的威胁做不到立即有效的处理，就会导致差错。差错若得到及时检查并得到有效处置则不会对航班飞行造成恶劣影响。相反，处置不当则会造成飞机处于危险的飞行状态，即不期望的飞机状态，可能会进一步导致事故征候，甚至飞行事故的发生。

2. 机组情境意识

情境意识是指飞行机组在特定的时间段内和特定的情境中，对影响飞机和机组的各种因素及条件的准确知觉。简言之，飞行机组成员必须正确认识和理解当前发生的情况，以及在可预见的范围里对即将发生的情况做出有效的判断。情境意识包括机组成员（主要是飞行人员）、飞机、环境及操作构成的一组情境，是每一位机组成员和整个机组的感觉和知觉的整合。影响情境意识的因素包括飞行员的动作技能、飞行经验和训练水平、身体与情绪状态以及对以上因素以系统的方式加以整合的能力。情境意识已经成为飞行员心理选拔与航空安全驾驶行为评价体系中最为核心的指标之一。[2]

[1] 潘乐书. 面向 MPL 训练的威胁与差错管理模型研究[D]. 天津：中国民航大学，2015.
[2] 游旭群，姬鸣，戴鲲，杨仕云，常明. 航线驾驶安全行为多维评价量表的构建[J]. 心理学报，2009，41（12）：1237-1251.

3. 机组决策

飞行决策是指飞行机组为了实现飞行安全目标而对未来一定时期内有关飞行活动的方向、内容及方式做出的选择和调整过程[①]。飞行决策需要飞行员分析飞行的处境，并建立处境信息之间的联系，确定每种方案可能达成目标的程度。判断的具体过程包括察觉信息、评估信息、产生变式、鉴别变式、执行决定及评价执行等环节。飞行员分析选择方案后，要在当前处境允许的时间内有效地执行方案。影响飞行决策的因素包括：影响飞行安全的个人态度、对风险评估的想象能力、认识及适应紧张压力的能力、改进行为的技术、评估自己飞行决策的效能等。

4. 机组交流与合作

机组交流是指飞行中飞行员与其他各个相关的单位或个人间以易于理解的方式相互交换信息、思维以及情感的过程，包括飞行中飞行员与其他机组人员、客舱乘务员、乘客、空中交通管制员、地面人员及飞机本身的交流等，良好的机组交流是安全飞行的基础。[②]机组之间的交流贯穿于预选准备、直接准备、飞行实施到飞行后讲评的每一个阶段。为了避免交流出现误解，在交流时应准确使用闭环的交流方式，可通过飞行简述加强机组之间的默契，提前做好准备。

5. 机组领导与协助

机组的合理配置有利于安全水平的大幅提高，进行机组人员搭配时要充分考虑机长的权威性、副驾驶员的直陈性、机长与副驾驶的管理风格、经验水平和技能经验水平。直陈性是指对个人意愿及观点的表达情况。当机长的权威性与其他成员的直陈性达到平衡时，才能最大程度保证飞行安全。[③]如果机长的权威性水平较低，不利于机组决策及团体合作时，其他机组乘员应提高自身的直陈水平；当机长的权威性过高时，机组成员紧张感增加，工作负荷增大，为了避免人际冲突，应适当降低直陈性；当飞行处于不安全处境时，会严重影响

①张鹏. 机组资源管理与飞行安全[J]. 中国民用航空，2012（03）：45-47.
②黄宏. 浅谈年轻飞行员与机组交流的关系[J]. 教育教学论坛，2016（34）：67-68.
③陈俊，杨家忠，李倩，聂小飞. 机组资源管理与飞行不安全行为关系的研究[J]. 中国安全科学学报，2010，20（03）：92-96.

飞行安全，因此机长应注意协调驾驶舱活动，使机长的权威性与其他机组乘员的直陈性处于一种平衡状态。

（三）机组资源管理与飞行安全

随着现代航空运输业的快速发展，航空线路网的增加完善，传统交通运输的结构形态也发生了根本性的改变，飞机成为人们外出旅游、出差最为便捷、舒适的交通工具，与此同时如何保障航空运输安全也成为我国乃至全世界普遍关注的问题。以往对于航空系统的安全运行，人们更多地关注技术及设备的可靠性。对以往的飞行事故调查显示，随着航空科技的发展，因机械故障等造成的飞行事故概率逐年降低，而人由于其固有的局限性，人因失误成为影响飞行安全的关键因素。[1]人为因素既包括影响飞行安全的个人因素，又包括影响飞行安全的群体配合因素，即机组资源管理水平。随着航空人为因素的"人－机－环境"范畴中强调客舱乘务员、维修人员及其他相关人员与飞行人员的协同作用，通过提高飞行员的可靠性，特别是加强机组资源管理，改善和提高机组的团队作业水平，来克服和避免飞行中遇到的威胁、失误及不期望的飞机状态，已成为提高民用航空安全水平的有效途径。

三、机组资源管理在川航成功备降中的作用

（一）良好的情境意识

机组成员的情境意识和飞行安全有直接关系，情境意识水平越高，飞行就越安全。影片中机长刘长健凭借其高水平的动作技能、丰富的飞行经验、良好的情绪与身体健康状况，以及有效的机组资源管理能力，对外部威胁进行了准确识别。危急情况下，机长对驾驶舱变化做出的针对性短期策略，提高了整个机组的情境意识水平。

影片中飞行任务开始前，机组人员尽量保持良好的身体与精神状态，检查

[1] 乔善勋. 航空安全中人为因素分析模型分析研究[J]. 中国民航飞行学院学报，2020，31（01）：43-46.

影片心理分析

通过后执行飞行任务。刘长健机长曾往返重庆与拉萨数百次,作为有丰富经验的优秀飞行员,在遇到重大的威胁时,其良好的情境意识,在确保此次航班安全着陆中发挥了重要作用。针对影片中突然出现的挡风玻璃爆裂的情况,机长刘长健仔细观察玻璃破裂的受力点,良好的情境意识促使他及时修订和更改了计划,申请下降高度,要求返航。当挡风玻璃完全脱落,面临下降高度异常、自动化设备失效、恶劣的气象条件等一系列情况时,他又凭借自身的飞行经验使飞机恢复到可操控的状态,有效地处理好自动化设备和情境意识的关系。与此同时,在客舱休息的第二机长克服困难进入驾驶舱同他积极配合,给予他支持。因气压急速下降导致受伤的副驾驶也逐渐恢复状态,起到了协助作用,这些都提高了机长的情境意识。客舱乘务长面对客舱释压的紧急情况,能够及时识别并预测即将发生的危险,其他乘务员及时安抚乘客情绪并给予正确的安全防护引导,体现出较高的群体情境意识水平,是提高决策质量和作业绩效的关键因素。

(二)果断准确的机组决策

飞机驾驶中要求飞行员不断做出恰当的决策,飞行员要对自己、飞机、环境和操作因素之间的关系进行准确的判断和觉察,每次决策的有效性水平都将对飞行安全产生重要影响。飞行决策的过程是以获取信息开始,到决策制定结束。飞行员在获取信息后,可能会提出不同的观点和解决方案,此时机长在机组及其他成员的配合下,必须具有解决冲突的能力。如果机长在危急情况下,果断做出正确的决定,会使飞机脱离危险处境,避免事故征候或事故的发生。

影片中,当天气发生异常、系统出现故障、出现不稳定的复飞等情况时,驾驶舱自动化系统失灵,机组人员特别是驾驶舱人员获取信息、评估飞行状态并做出决策的紧迫性也随之增加。当机长面对挡风玻璃破裂,进而引起脱落的危急时刻,觉察到飞机即将面临机舱失压、严重缺氧的情况下,立即做出必须冲出高原、降低海拔高度的决策。当副驾驶被强大的气流吸出窗外,情况很危险时,机长凭借自身经验有条不紊地操纵飞机。飞机在返航中,飞行路线被云团遮挡无法通行,如果飞机绕飞则会面临上风口更高海拔的群山,如果冲进云

第八章　航空心理专题

团则会遇到积雨云,处境同样危险。在空中管制人员也无法做出决定的情况下,机长结合已有经验在云团分裂中找到航空路线,成功飞出高原。同时在客舱内,乘务长在面临客舱失压,其他乘务员及乘客面临缺氧危险时,第一时间通过广播准确发出佩戴氧气罩的指令,并要求所有乘员系好安全带。针对乘客的紧张焦虑情绪,乘务长提出了一系列紧凑而又明确的应对策略,有效地避免了缺氧及乘客躁动可能造成的安全威胁。

(三)有效明确的机组交流与简述

机组的交流主要有标准操作程序交流、管理性交流与无关交流三种类型。标准操作程序交流包括检查单的执行,起飞、进近简述等。影片中,在执行航班任务前,乘务组、飞行员、地面交通管制人员等对重庆到拉萨航线的特点进行分析,由于该航线是高高原航线,地面相对海拔较高,且容易遇到云团、雷阵雨等不确定天气情况,机组讨论了可能遇到的飞行安全隐患。飞机起飞前,乘务人员根据检查单对应急设备、应急撤离信号灯与灯光、安全警示带、机上餐饮数量等进行检查。驾驶舱人员根据检查单对气象雷达、起落架手柄、雨刷器、外部电源控制按钮、APU灭火按钮、逃离绳、防雨剂等进行检查。飞行过程中,驾驶舱人员与空中交通管制员保持通话联络。飞机准备紧急降落时,乘务员发出一系列弯腰、低头、紧迫用力等口令。可见标准操作程序交流主要涉及大量常见的和可以预见的情况,它为大多数的机组交流提供了一个基本的结构,同时也是驾驶舱管理的重要功能之一。管理性交流是在非正常情况下特别需要加强管理性的机组交流,如影片中,机长根据飞行的情况对驾驶舱人员所发出的口令等。此外飞机在起飞及进近阶段,驾驶舱内会使用简令,使所有人员对目标更为明确,有所准备。机组人员间良好的交流可以有效地弥补自身在决策中的失误,从而使决策及行动符合安全飞行实践,减少不安全行为的发生。

(四)合理的机组搭配与协助

合理的机组搭配,需要考虑飞行员的管理风格、技术以及经验水平。驾驶舱机长与其他人员的合理搭配与协助,体现在机长的权威与其他人员直陈性处

影片心理分析

于一个平衡状态。影片中，驾驶舱飞行员刘长健机长驾龄较长，且对重庆到拉萨的航线特别熟悉，具有较高的权威，受到机组人员的尊重。副驾驶的驾龄较短，缺乏飞行经验，但思维灵活，应变能力强。在整个航程中，第二机长以及副驾驶对机长的命令与操作给予全力的支持与服从，配合机长完成在危难情境中的各种决策。第二机长与副驾驶在机长面临恶劣的高空环境应激状况下，主动操作仪表并鼓励机长振作精神，冲出云团。在飞机降落滑道时，在反推失效的情况下，机长与其他驾驶舱人员共同努力与配合，确保了飞机安全平稳地停下。机组成员高水平的专业素质，成员之间的相互配合、协同合作，最终避免了安全事故的发生。

随着民用航空事业的快速发展，有效的机组资源管理在航空安全管理方面发挥着重要的作用。机组资源管理训练的实施，从团队角度为克服和避免各种飞行失误提供了可能。通过开展情境意识、机组决策、交流与合作、领导与协助等方面的培训，可以有效提高团队协作能力，加强有效的交流与监督，从根本上降低飞行中的人因失误，提高飞行的安全绩效。